希臘眾神

江逐浪 教授　著

從神話傳說
探索諸神的日常與起源

的天空

Contents

PEDIGREES
OF GODS 神族譜系

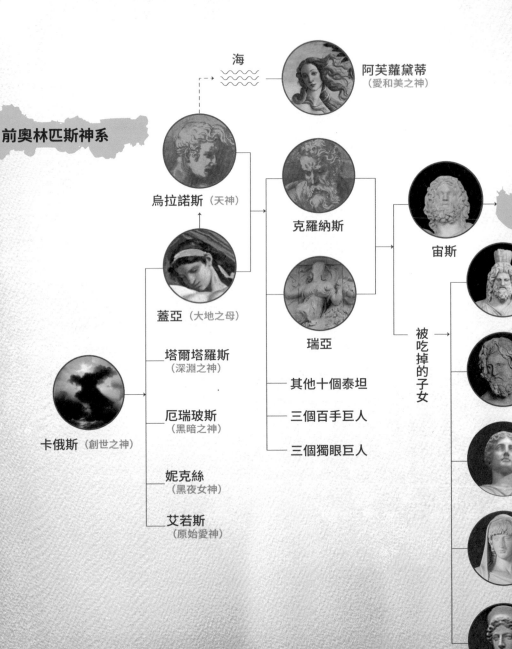

前奧林匹斯神系

海

阿芙蘿黛蒂
（愛和美之神）

烏拉諾斯（天神）

蓋亞（大地之母）

塔爾塔羅斯
（深淵之神）

厄瑞玻斯
（黑暗之神）

妮克絲
（黑夜女神）

艾若斯
（原始愛神）

卡俄斯（創世之神）

克羅納斯

瑞亞

其他十個泰坦

三個百手巨人

三個獨眼巨人

宙斯

被吃掉的子女

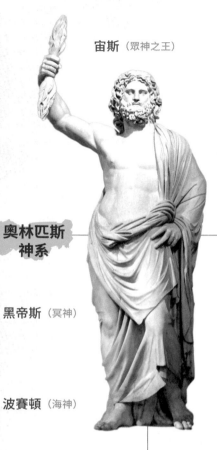

宙斯（眾神之王）

奧林匹斯神系

黑帝斯（冥神）

波賽頓（海神）

黛美特
（農業和豐收女神）

赫斯提亞（灶神）

赫拉（天后）

雅典娜（戰爭與智慧女神）

阿波羅（太陽神）

赫菲斯托斯（火神）

阿瑞斯（戰神）

阿特蜜斯（月亮與狩獵女神）

戴奧尼索斯（酒神）

赫拉（天后）

荷米斯（神使）

希臘與羅馬神祇名稱對照表

神祇名稱	希臘名稱	羅馬名稱
眾神之王	宙斯	朱比特
天后	赫拉	朱諾
海神	波賽頓	涅普頓
冥神	黑帝斯	普魯托
農業和豐收女神	黛美特	柯瑞絲
戰爭與智慧女神	雅典娜	米娜娃
戰神	阿瑞斯	馬爾斯
太陽神	阿波羅	阿波羅
月亮與狩獵女神	阿特蜜斯	黛安娜
愛和美之神	阿芙蘿黛蒂	維納斯
小愛神	艾若斯	邱比特
酒神	戴奧尼索斯	巴克斯
神使	荷米斯	墨丘利
火神	赫菲斯托斯	霍爾坎

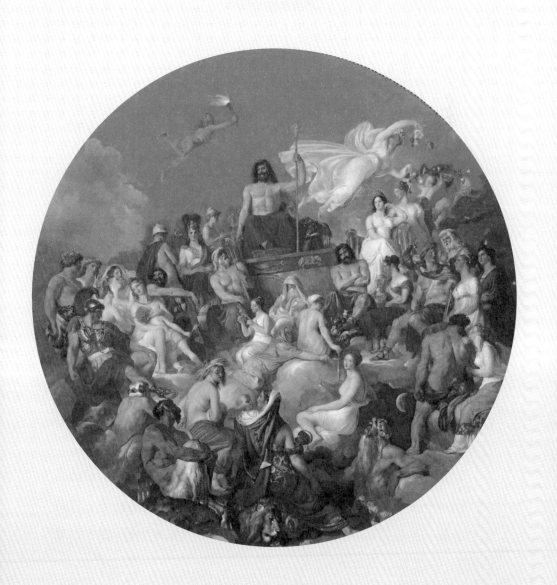

前 言

　　希臘坐落在巴爾幹半島最南端，二千多個島嶼散落在蔚藍的愛琴海上，其中，克里特島早在西元前 21 世紀就出現了比較成熟的文明，是人類最早出現文化的地區之一。我們所熟知的四大文明古國中沒有古希臘，主要原因在於古希臘從未像中華文明那樣成為一個統一的大國。沒有古國，又何來的文明古國？在長久的歷史中，「希臘」可以被看做一個文化區域概念，是由一系列使用著希臘語，分享著相似文化的島嶼、城邦所組成的鬆散文化體，他們甚至連一個統一、堅實的同盟都沒有。

　　正是在這片文化區域裡，文化一點點發展起來。早在西元前 8 世紀以前，希臘各地的人們就口耳相傳著一些美麗的傳說故事，這就是後來著名的希臘神話。

　　正是因為古希臘從未統一過，希臘神話中會有很多模糊的記載，同一個神也許有不同的出身、不同的經歷，甚至是不同的樣子，有時這些記載甚至是自相矛盾的；但也正是因為古希臘從未統一過，古老的希臘神話才顯得搖曳多姿。

　　隨著希臘文學的逐漸發展、成熟，有人開始用文字、文學來記錄這些古老的神話故事。其中，有兩個人的作品為人們留下了最寶貴的資料。一個就是盲人詩人荷馬，他在《荷馬史詩》中引用到了眾多神

話人物的名字和故事，為後人保留下了許多古老的神話印記；另一位是海希奧德，他以一部《神譜》將散落各地的希臘神話加以整理，使之系統化、譜系化，這也為世界瞭解希臘神話提供了最好的參考。

　　古希臘被古羅馬征服，羅馬共和國又發展成了羅馬帝國，羅馬帝國曾經一度雄踞歐、亞、非、英、法、德、義等區域，許多主要的歐洲國家都是在羅馬帝國的廢墟上建立起來的。古希臘文化，便藉著羅馬帝國這條路徑，深深滲透進了西方文化的血脈之中。

Chapter 1

像人類一樣平凡
神族

Gods

一切從混沌開始

　　古老神話中，創世之神盤古死後化身為山川萬物，用他的自我犧牲為華夏神話蒙上了一層崇高與悲壯，也引領中華文化走向不斷追求道德修養的精神提升之路。

　　與華夏神話相比，希臘神話卻體現出一種截然不同的氣質。希臘神話中的三萬多個神歸根溯源都是親戚，卻總是吵吵鬧鬧地一再上演「相愛相殺」劇情。如果說華夏的神個個都是凡人的表率，那麼希臘的眾神就都只是凡人——有時甚至更惡劣，這就是希臘神話「人神同性」的特點。古希臘人想像出的眾神不僅擁有人類的樣貌，也擁有人

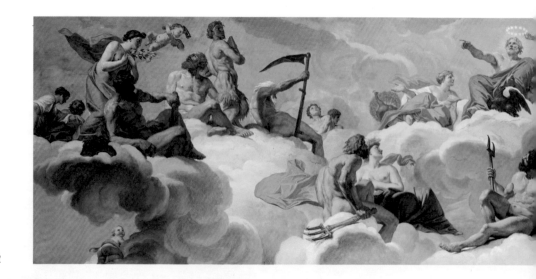

類的性格與弱點。

　　神話是人類文明在童年期的作品。馬克斯曾說過：「希臘人是正常的兒童，古希臘是人類最美好的童年。」如果說華夏神話以其高度倫理化的特徵，體現了古代華夏是馬克斯所說的「早熟的兒童」，那些吵吵嚷嚷的希臘眾神恰恰體現出「正常的兒童」的所思、所感。深入瞭解他們，恰恰可以觸摸到「美好童年」該有的樣貌。

　　每個人長到一定歲數，自我意識開始出現，往往會提出一個哲學的問題：「我是誰，我從哪裡來？」

　　同樣，當人類文明發展到一定階段的時候，人類也會提出這個關乎人類與宇宙本體的問題：「我們是誰？世界是從哪裡來的？人類又是從哪裡來的？」

　　古老的神話，就是當時的人們對於這個問題的解答。

　　中華民族的解答是：「人類是女媧捏出來的，世界是從一團混沌中由盤古劈出來的。」

眾神之宴
喬瓦尼・蘭弗朗科／1624 年──1625 年／濕壁畫／羅馬博爾賽塞（貝佳斯）美術館

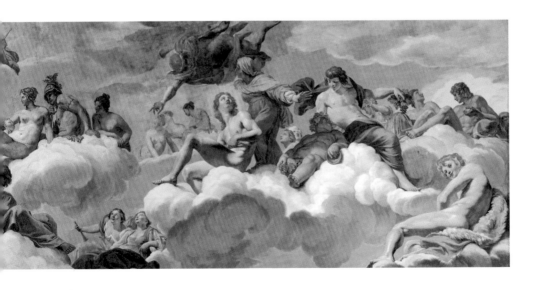

像人類一樣平凡

神族

希臘人的解答其實與上述非常相似。希臘神話認為，在有天地之前，世界就是一個無邊無際、一無所有的虛空景象。這種景象被中華民族稱為「混沌」，「混沌」這個詞對應的英文是 chaos，發音很像「卡俄斯」。

事實上，chaos 源於希臘語中的 khaos，這個詞在拉丁語中拼寫變為 chaos，由拉丁語進入法語，又由法語進入英語，才形成了現在的chaos。chaos 在希臘神話中就是一個神，他代表著宇宙形成之前的那一團模糊。這是希臘神話中最古老的神，他沒有形體、沒有面目，他本身就是一無所有的神。

《莊子》中有一則故事：「南海之帝為儵，北海之帝為忽，中央之帝為混沌。儵與忽時相與遇於混沌之地，混沌待之甚善。儵與忽謀報混沌之德，曰：『人皆有七竅，以視、聽、食、息，此獨無有，嘗試鑿之。』日鑿一竅，七日而混沌死。」

故事描述，南海之神儵、北海之神忽與中央神混沌是好朋友。儵、忽覺得混沌平時對他們不錯，想報答他一下，便商量說：「人人都有眼耳口鼻，可是混沌沒有，我們就給他鑿出七竅來報答他吧。」於是，兩個神一起給混沌做面部整容，每天鑿一竅，鑿了七天。七竅都鑿出來了，病人混沌卻死了。有了七竅的混沌就再也不是混沌，混沌當然會死了。

希臘神話中的混沌，也該是個沒有七竅的神。

那麼，希臘神話中的創世神卡俄斯該是什麼樣子的呢？長久以來，幾乎沒有畫家、雕塑家去創造他的形象——難度實在太高，與其說是考驗繪畫技巧，不如說是挑戰畫家的想像力。但在 19 世紀後期，一位俄羅斯畫家卻創作了一幅卡俄斯的「肖像畫」。

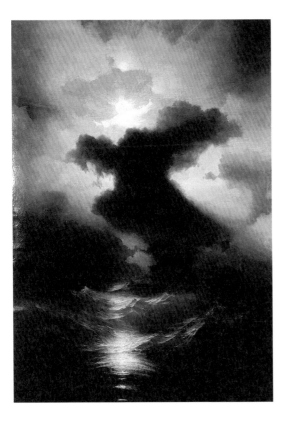

卡俄斯
伊凡・艾瓦佐夫斯基／ 1841 年／
布面油畫／ 108cm×73cm ／
威尼斯亞美尼亞天主教修道院

畫 面展現的彷彿是一片翻騰著波浪的漆黑海面，海面上濃雲密佈。
這大團大團的黑，也許就是宇宙創立前的昏暗，而那翻騰著的海
浪，似乎象徵著這個世界不安的靈魂，彷彿有什麼東西在蠢蠢欲動，即
將突破這團黑暗。仔細端詳濃黑的烏雲，那形狀像一個張開雙臂的黑色
巨人。而巨人上方的那片燦爛的金光，又彷彿是另一個金燦燦的天神，
站立在黑暗的巨人之上。光明與黑暗，似乎都將噴薄而出。這就是畫家
對創世之初的卡俄斯的想像。

一直以來，艾瓦佐夫斯基以風景畫名聲卓著，其代表作《九級浪》現在
被俄羅斯博物館收藏。他一生創作了約六千件作品，其中很多是以大海
為主題的。他特別擅長描繪洶湧的海浪，尤其善於捕捉陽光下海浪透
明、絢爛的美。也對，當年的古希臘人也是因為大海的洶湧澎湃與光影
晦明，才產生了世界始於卡俄斯的神話。

2

世界的根源是大地

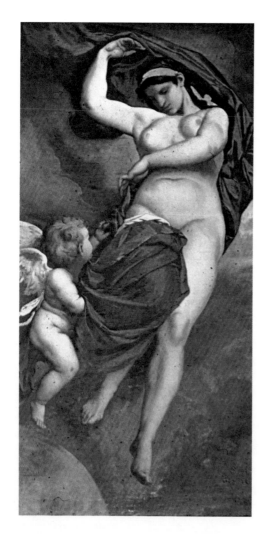

希臘眾神的譜系，從卡俄斯開始徐徐生長。在華夏神話中，一片混沌中誕生了最初的神盤古，盤古開天闢地，世界由此開始。在希臘神話中，一片混沌中——也就是在卡俄斯內部，一口氣誕生了五位神。他們是希臘神話中最早的一代神祇，是希臘神話中真正的五大創世神。

老大，大地女神蓋亞，她常常被人稱為大地之母。

老二，深淵之神塔爾塔羅斯。他是一道無盡的深淵，無論是人還是神，沉淪其中的都再難以走出，所以他是人死後靈魂的歸宿。後來他就成了希臘文化中「地獄」的代名詞。

老三，厄瑞玻斯，他出生在塔爾塔羅斯之上、蓋亞之下，也就是大地和地獄深淵之間，所以他代表著大地和冥界之間的黑暗。古希臘人認為，生活在大地上的人死亡之後，靈魂要穿過這片黑暗——厄瑞玻斯，到達冥府成為死亡國度的子民。

老四，妮克絲是黑夜女神，所以她常常身穿黑衣，住在黑雲繚繞的冥界。

希臘神話傳說，黑夜女神妮克絲每到晚上就離開冥府，駕駛著戰車飛上天空，把夜之濃黑播撒到整個大地上。每一個睡著的人，都被她俘獲。

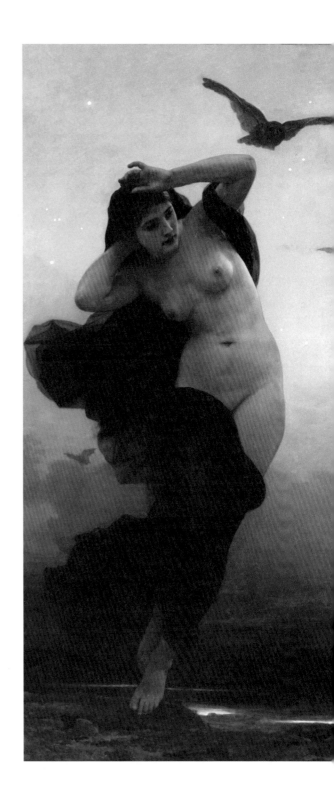

1 蓋亞
安瑟爾姆·費爾巴哈／1875 年／濕壁畫／維也納藝術學院天頂畫

2 黑夜
威廉·阿道夫·布格羅／1883 年／布面油畫／208.28cm×107.32cm／華盛頓希爾伍德莊園博物館

| 1 | 2 |

1 黃昏的情緒
威廉・阿道夫・布格羅／ 1882 年／布面油畫／ 207.5cm×108cm ／哈瓦那古巴國家美術館

2 黎明
威廉・阿道夫・布格羅／ 1881 年／布面油畫／ 214.9cm×107cm ／伯明罕藝術館

布格羅是法國著名的肖像畫家，他的筆下有許多優美的女性。P.17 的《黑夜》就使用一襲黑紗標誌著黑夜女神的身份。有趣的是，畫家還有另外一組畫，分別名為《黃昏的情緒》和《黎明》，兩幅作品互為鏡像，女主角分別披著一襲黑紗與白紗，區分黑夜與黎明。這些都是對希臘神話中黑夜女神典故的運用。

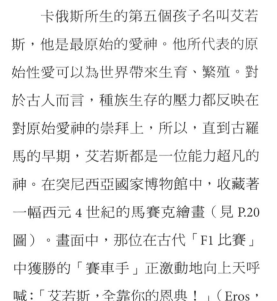

夜與睡
伊芙琳・德・摩根／1878 年／布面油畫／106.7cm×157.5cm／倫敦德・摩根中心

摩根的這幅畫畫的就是身披黑紗的女神擄走了一位睡著的男子，即為希臘神話中關於「睡著」的解釋。

卡俄斯所生的第五個孩子名叫艾若斯，他是最原始的愛神。他所代表的原始性愛可以為世界帶來生育、繁殖。對於古人而言，種族生存的壓力都反映在對原始愛神的崇拜上，所以，直到古羅馬的早期，艾若斯都是一位能力超凡的神。在突尼西亞國家博物館中，收藏著一幅西元 4 世紀的馬賽克繪畫（見 P.20 圖）。畫面中，那位在古代「F1 比賽」中獲勝的「賽車手」正激動地向上天呼喊：「艾若斯，全靠你的恩典！」（Eros, Allby Your Grace ！）可是，後來這位古

勝出者感謝艾若斯
西元 4 世紀初／馬賽克作品／突尼西亞國家博物館

老的愛神慢慢演變成另一個我們熟悉的希臘神形象——小愛神邱比特。
這下子，艾若斯的輩分至少跌了 3 ～ 5 輩……。

　　有了大地、地獄、黑夜、繁殖，這個世界幾乎可以開始運轉了——
只差一個天空。

3

西方的「絕天地通」

卡俄斯的兒女們都繼承了它的一項能力——無性生殖。

隨著世界的逐漸成形，大地女神蓋亞獨自生了眾多神仙，包括天神烏拉諾斯、海神彭休斯、山神烏瑞亞。其中，天神烏拉諾斯是從大地之母蓋亞的指端誕生的（就像天空飄浮在大地的上方一樣），成了希臘神話中的第一代眾神之王。

世界萬物，無不誕生在天地之間。希臘神話中，天神烏拉諾斯的出現也改變了大地女神的生育特點。她與烏拉諾斯結合生了六男六女，這十二個神個頭大、能力強，被合稱為十二泰坦。泰坦在英文中寫作Titan，有著巨大、強大的象徵寓意。所以，那艘歷史聞名的巨大遊輪被命名為「Titanic」，寓意「像泰坦那樣強大」，它的發音就是「泰坦尼克（鐵達尼克）」。可惜，當時給這艘遊輪起名的人忘記了，絕大多數泰坦神後來都被打入了深淵。

烏拉諾斯沉迷於製造孩子，以至於覺得那些已經生出來的孩子們妨礙了自己與妻子繼續製造孩子，所以他總是把孩子重新塞回蓋亞體內。這讓蓋亞很難受，終於有一天，她對孩子們說：「誰願意幫我反抗你們的父親？」絕大多數的「孩子們」都不敢吭聲，只有最小的兒子克羅納斯答應幫助母親。蓋亞便用黑燧石打造了一把彎刀，把它交給了克羅納斯。

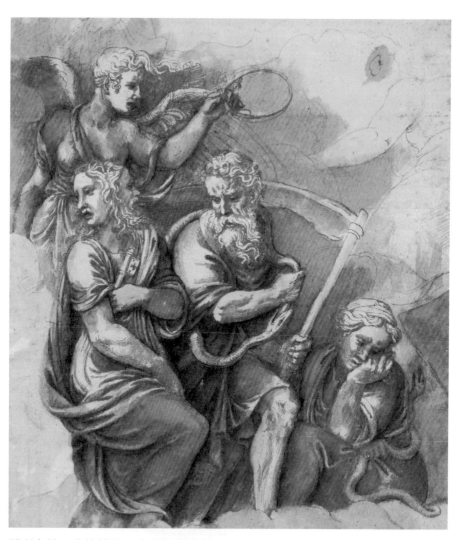

勝利女神、烏拉諾斯、克羅納斯與蓋亞

朱利奧・羅馬諾／1532 年——1534 年／鉛筆、墨水和粉筆／37.5cm×31.8cm ／洛杉磯保羅・
蓋蒂藝術中心

這幅畫把蓋亞畫得非常淒苦，彷彿真的不堪忍受了，才把致命的彎刀交給了兒子。克羅納斯手持彎刀，尚未行兇。不過，他的目光向下，似乎已經想好了要怎麼對抗父親——請注意手持彎刀的克羅納斯視線對準的方向！

沒錯，克羅納斯想到了一個一勞永逸的方法，能解決父親無休止糾纏母親，和讓母親「憋著」不能生孩子的問題。趁父親不注意時，他抓到機會把父親閹割了。這個畫面羅馬諾不好意思畫出來，他的同鄉瓦薩里卻毫不客氣。

　　被兒子暗算的烏拉諾斯轟然與蓋亞分離，從此成為高懸大地之上的天空，他本人也成為第一代眾神之王。後來，西方人用「烏拉諾斯」命名了一顆星星，中華民族便憑其地位和職能將它翻譯為天王星。從文化角度看，烏拉諾斯與蓋亞的這次永久分離有著「絕天地通」的意義：從此，高高在上的天神只能關注著人間，卻再不能介入人間的紛爭，這象徵著古希臘文化從神傳文化向人本文化的轉變。

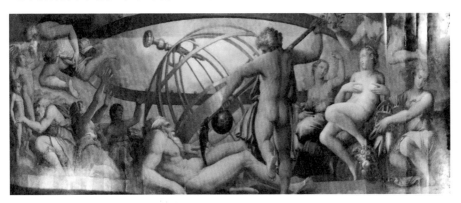

克羅納斯閹割其父烏拉諾斯
喬爾喬・瓦薩里／ 16 世紀中期／木板油畫／佛羅倫斯韋奇奧宮

　　文藝復興時期義大利畫家喬爾喬・瓦薩里畫出了這個血腥的場面。在這幅畫裡，克羅納斯用的是一個有著長長木柄的彎刀，彷彿在為父親做著外科手術，而他的身旁眾多兄弟姐妹正在驚恐地四散奔逃。畫面的構圖很有意思，動手的克羅納斯恰恰是背對觀看者的，那十一個驚恐萬分的兄弟姐妹卻各具表情。畫家彷彿在那最戲劇性的一瞬中捕捉到了每個人的性格、心態，這也正是達文西運用在《最後的晚餐》中的手法。在瓦薩里的這幅畫中，烏拉諾斯的子女們都只想逃離，沒有一個護衛父親，這也隱射著貴族之家內訌不斷、親情淡薄。

天空的親戚們

　　同母異父的兄弟——妖怪的祖先提豐：除了與天神烏拉諾斯一起生了眾多神仙之外，蓋亞還與自己的另一個兒子——海神彭休斯一起，生了五個孩子，他們分別代表了不同的海。此外，她還和弟弟塔爾塔羅斯生下了小兒子提豐。提豐是一個長著一對翅膀、一百個蛇頭、會噴火的怪物，是希臘神話中的萬妖之王。後來，他與妻子一起生下了很多頭怪獸，每天啄食普羅米修斯的鷹就是其中之一。

　　此外，提豐的孩子中還有看守地獄的惡狗克爾柏洛斯、九頭蛇海德拉、總愛給別人出謎語的斯芬克斯——個個都大名鼎鼎。

　　這幅作品著重表現了鷹，人體和鷹的身軀並重。也對，論血緣，他是大地之母蓋亞的孫子，和普羅米修斯也是堂兄弟，這也是在上演「相愛相殺」的一幕。

被縛的普羅米修斯
彼得‧保羅‧魯本斯／1611 年——1618 年／布面油畫／242.6cm×209.5cm／費城藝術博物館

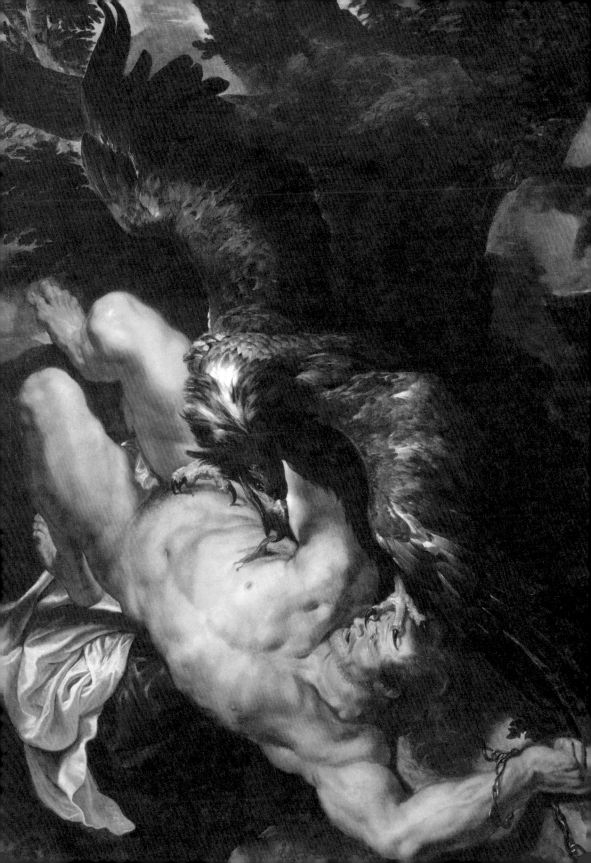

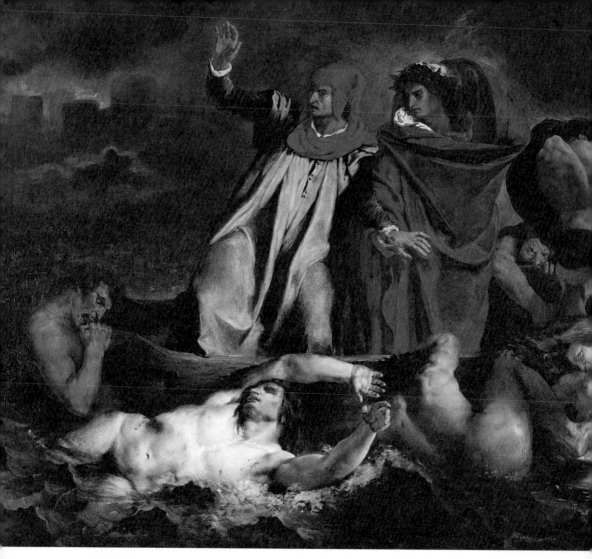

但丁之舟

歐仁‧德拉克羅瓦／1822 年／布面油畫／189cm×241cm ／巴黎羅浮宮

這是法國畫家德拉克羅瓦以但丁的《神曲》為題材創作的《但丁之舟》，描繪的是中世紀時期的義大利詩人但丁在古羅馬詩人維吉爾的引導下遊覽地獄的場景。在但丁的《神曲》裡，地獄是一個漏斗狀的地方，可是這位浪漫主義的畫家卻結合了希臘神話，把地獄畫成了一條冥河。無數醜惡的魂靈在這條河中掙扎，而小船上的人除了但丁和維吉爾之外，還有一個背對觀者的船夫，這就是卡隆。

堂兄弟還是表兄弟 —— 冥河擺渡人卡隆：

希臘神話中，充滿了兄弟姐妹之間的結合。卡俄斯的兒女中，不僅蓋亞和弟弟塔爾塔羅斯結合生子，另外兩位，老三黑暗之神厄瑞玻斯與妹妹黑夜女神妮克絲也結成了黑暗的一對，他們生了三位重要的神：太空之神埃忒爾、白晝之神赫莫拉和卡隆。

不得不感嘆一下古希臘人表現出的科學素養。當代人把大氣層以內的稱為天空，大氣層以外的稱為太空。古希臘早已透過神明分清了兩者的區別：他們不但沒有被混為一談（只是堂兄弟的關係），而且，太空是黑暗之神和黑夜女神的孩子，那當然是一片漆黑啊……。

在這三個神中，最為人熟悉的是小兒子卡隆，因為他在叔叔／舅舅塔爾塔羅斯那裡找了份工作：冥河的擺渡人。希臘神話傳說，人間與深淵之間有一條黑暗的冥河，卡隆就是這條河上的船夫。凡是要渡冥河的靈魂，都要賄賂他，給他一枚錢幣，他才會讓你平平安安地渡過河，否則，他會把死者的靈魂扔進冥河，讓他們受盡痛苦後自行漂到地獄中。所以，古希臘有個傳統，死者的親人們要在屍體的眼睛上放兩枚銀幣，以作平安抵達地獄的渡河錢。

因為卡隆和地獄這種工作關係，所以天文學界把冥王星的衛星取名為卡隆。

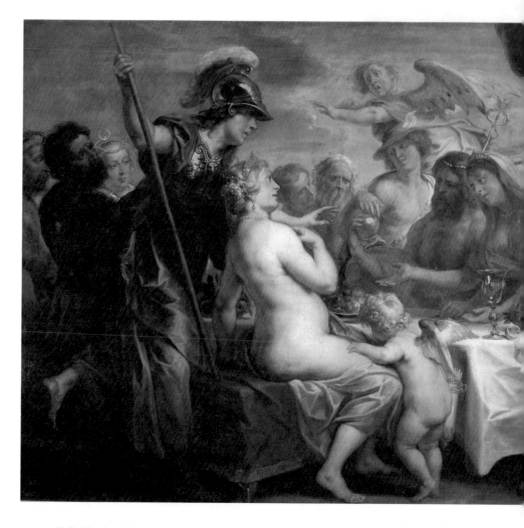

引發神界二戰的表姐——艾瑞絲：黑夜女神妮克絲獨自生了許多神，其中一個叫艾瑞絲。就是她，僅僅因為一次神界的盛大婚禮漏請了她，就往婚宴上扔了個金蘋果，從此在天上地下掀起腥風血雨，使無數英雄、生命在戰爭中消逝。艾瑞絲就是那個爭吵女神（也稱不和女神），就是她一個人的憤怒挑起了特洛伊戰爭——堪稱神界第二次世界大戰的大災劫。在古希臘人看來，既然人類會嫉妒、吵鬧，神也該同樣如此。這就是「正常的兒童」對世界的認識：不美化、不避諱，更不矯飾，坦坦然然地把人最本真的狀態呈現出來。

1	2

1 佩琉斯與忒提斯的婚禮
雅各布·約爾丹斯／1636 年——1638 年／布面油畫／
181cm×288cm／馬德里普拉多博物館

2 佩琉斯和忒提斯的婚禮上神明們的盛宴
亞伯拉罕·布魯馬特／1638 年／布面油畫／
193.7cm×164.5cm／海牙莫瑞泰斯皇家美術館

這兩幅作品都選取了不和女神艾瑞絲在婚宴上扔下金蘋果的瞬間。有趣的是，兩位畫家都把這位女神畫得又老又醜。作為女神，艾瑞絲理應也能像其他女神那樣保持青春美貌，可是畫家們不約而同地如此處理她的面容，也許是出於對她所做的事情的厭惡吧。

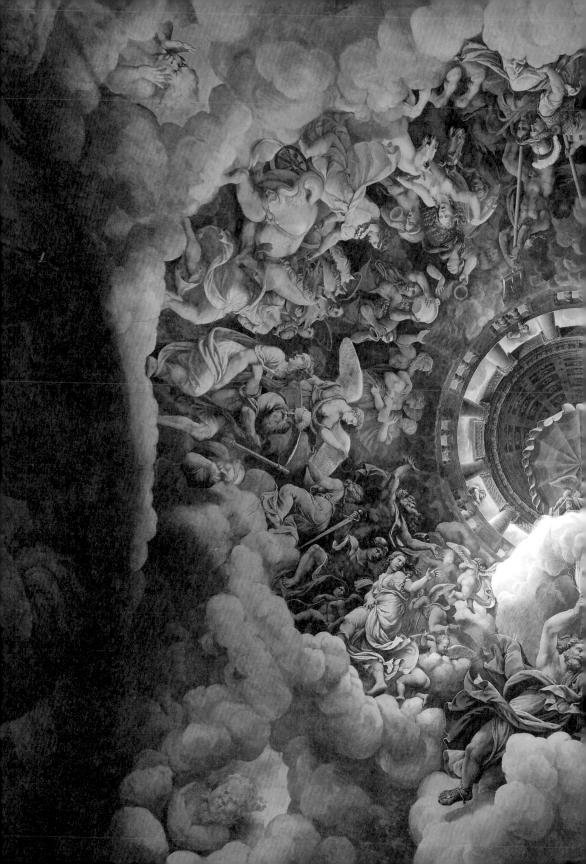

Chapter 2

文化反覆運算的痕跡
泰坦的隕落
Titans

誰說虎毒不食子？

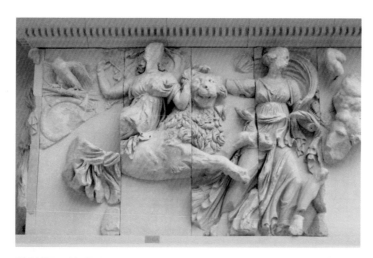

騎著獅子的瑞亞
西元前 180 年——前 160 年／大理石浮雕／原位於土耳其的帕加馬祭壇，現藏於柏林帕加馬博物館

克羅納斯閹割父親之後，也就取代父親成為新一代眾神之王。但是，烏拉諾斯狠狠地詛咒他：「你也會像我一樣，被自己的孩子推翻。」

克羅納斯很擔心這個詛咒應驗。他覺得，父親失敗是因為母親幫助自己，所以他決定自己要解決此類後患。於是，每當他的妻子生下孩子，他便做得比父親還決絕：把自己的孩子吞進肚子裡。

克羅納斯的妻子是他的姐姐瑞亞。在希臘神話中，她是一位騎著

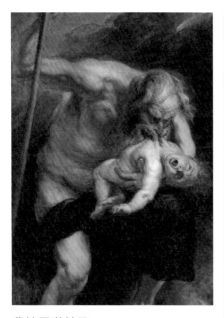

農神吞噬其子

彼得・保羅・魯本斯／ 1636 年──1638
年／布面油畫／ 182.5cm×87cm ／馬德
里普拉多博物館

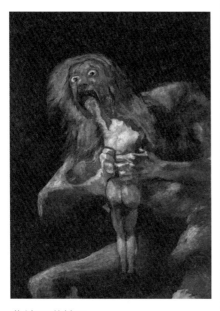

農神吞噬其子

法蘭西斯科・德・哥雅／ 1820 年──
1823 年／壁上油畫（現移置布上）／
143.5cm×81.4cm ／馬德里普拉多博物館

這兩幅作品的名字都叫作《農神吞噬其子》，描述的就是克羅納斯把孩子們吞進肚子的場景。但是兩個人的作品卻有很大區別。魯本斯的作品更接近故事本身：閃耀的星芒與長柄大鐮刀都象徵了克羅納斯的身份，而此時這位天神已經衰老，皮膚的灰白與褶皺恰恰與嬰兒粉嫩的臉龐形成映襯，可是克羅納斯只是舉著孩子，甚至看上去更像是在嗅著孩子，一切都還未開始。哥雅卻不同，他的畫面中沒有一切能夠象徵克羅納斯的神性的符號，他僅僅是一個瘋狂的食人惡魔。

瞭解了故事後再來看魯本斯和哥雅這兩位大師的作品，就會發現它們都有「問題」了：兩人都把「吞」改成了「咬」。事實上，如果克羅納斯真的是「細嚼慢嚥」，一定會發現繦褓裡的實際上是石頭。不過，兩位大師畫吞為咬，將這個行為的過程放慢、時間拉長，猙獰、血腥的天神與幼小的孩子形成了鮮明的對比，強化了克羅納斯的殘暴感。尤其是哥雅的這幅，在藝術史上，晚年的哥雅創作過一組被人戲稱為「黑畫」的系列作品，這幅作品就是其中最具代表性的，也是最具激情的。在哥雅的作品中，眾神之王退化成了黑色背景中的一個瘋狂的影子，手上的嬰兒身體不是魯本斯筆下那樣充滿自然的生命力，而是僵直、殘破，頭顱和右手已經被克羅納斯吃掉，傷口就像是刀砍斧鑿一般，血液為他的身體勾了一道紅色的邊，更加有血淋淋的戰慄。但他的眼神裡卻又有一點猶豫、悲哀，彷彿他的內心也充滿悲涼與絕望。

獅子的女神，想當然耳，她也不是吃素的！瑞亞看見自己的孩子都被克羅納斯吞掉，非常傷心。當她第六次懷孕的時候，她決心一定要保住這個孩子。孩子出生後，她找了塊石頭，將它用布包起來並交給克羅納斯，謊稱這就是剛剛生下的孩子。克羅納斯看也沒看，一口就把這個「繈褓」的石頭吞進了肚子裡。

　　而關於繪畫的命名方式，有以下典故：由於羅馬人建國後，基本照搬了希臘神話，卻又把希臘神的名字改為羅馬名字。所以絕大多數希臘神都有了和羅馬的「曾用名」。西歐國家大多是在羅馬帝國的廢墟上建立起來的，在漫長的中世紀中，羅馬帝國的官方語言拉丁語也是他們共同的書面通行語，所以，關於希臘神話中故事的繪畫作品，大多用的是羅馬名字。這也是有趣的特點之一。此後正文中統一用神的希臘原名，插圖的中文名根據外文原名直接翻譯，因此希臘名與羅馬名皆有，羅馬名予以保留，以尊重創作者，前文已規劃希臘與羅馬神祇名稱對照表，故不再贅述解釋。

2

神界的第一次世界大戰

那個僥倖逃脫父親之口的孩子，被瑞亞偷偷帶到克里特島上交給祖母蓋亞撫養，他就是宙斯。蓋亞專門找了一頭名叫阿瑪爾忒婭的山羊來哺育宙斯。這頭山羊的雙角能流出特殊的仙露，可以讓人威力大增。這頭羊死後，宙斯讓工匠神用這頭羊的皮做了兩面神奇的盾牌，並在盾的四個角落

普桑畫裡的主角就是名叫阿瑪爾忒婭的山羊。可惜，畫家仍然按照尋常人的習慣，讓宙斯鑽到羊奶媽的懷中去吸取羊奶，完全忘了應該讓宙斯去羊角吸取，因為真正流出特殊仙露的地方是「羊角」。

哺育朱比特
尼古拉・普桑／1636年──1637年／布面油畫／96.5cm×121cm／倫敦杜爾維奇繪畫館

文化反覆運算的痕跡
泰坦的隕落

035

分別加上恐懼、戰鬥、兇暴、追蹤。他將其中一面給了女兒雅典娜，另一面留給自己——這就是著名的神盾（宙斯盾）。正因為神盾的威力強大，美國海軍現役最重要的整合式水面艦艇作戰系統也以它來命名。

宙斯長大以後，決定向父親克羅納斯宣戰。但是，父親實在是太強大了，他的力量不夠，需要助手。這個時候，他想起父親的肚子裡還有自己的五個哥哥姐姐。作為神，他們有永恆的生命，就算被父親吞進肚子裡也不會死。宙斯相信，只要能放出他們，他們一定會站在自己這邊，共同對抗父親。

宙斯娶了自己的堂姐墨提斯，她是智慧女神，神靈中最聰明的一個。墨提斯幫宙斯配備了一種催吐藥劑，騙克羅納斯喝了下去。克羅納斯喝之後馬上嘔吐，先吐出了那塊被偽裝成宙斯的石頭，接著又吐出了宙斯的其他五個哥哥姐姐。這麼一來，宙斯的那些哥哥姐姐又可以算是他的弟弟妹妹了。這六位兄弟姐妹，在希臘神話中各個大名鼎鼎。

先介紹三位男神：宙斯、黑帝斯和波賽頓。本來的長幼順序是黑

宙斯雕像
250 年（羅馬時期複製的希臘作品）／大理石／高 234cm／巴黎羅浮宮

黑帝斯雕像
2 世紀（羅馬時期複製的希臘作品）／大理石／伊拉克利翁考古博物館

波賽頓雕像
2 世紀（羅馬時期複製的西元前 6 世紀青銅雕塑）／大理石／梵蒂岡博物館

帝斯→波賽頓→宙斯，但後來的順序也可以是宙斯→波賽頓→黑帝斯。在希臘神話中，這三兄弟各有代表性的武器：宙斯手持雷霆，黑帝斯手持雙叉戟，波賽頓手持三叉戟。簡單來說，這三個武器分別是一個尖角、兩個尖角和三個尖角。

宙斯另外還有三個姐姐：赫斯提亞、黛美特和赫拉。赫斯提亞為了回避兩位大神（波賽頓和阿波羅）的追求，發誓終身不嫁，宙斯為了表示對她的敬佩，讓她掌管人間的灶火。她是希臘神話中的三位處女神之一（另外兩位後面慢慢介紹），所以她的頭上總是披著一塊頭巾──在希臘，那象徵著聖潔。老二黛美特後來成為豐收女神，所以她的頭上總裝飾著一圈穀穗，手上也經常拿著稻穗。赫拉後來成為天后，經常頭戴各種頭冠，而且在雕像中，赫拉的手上經常拿著一個小圓盤一樣的東西，那是當年的酒杯，她的身邊有青春女神赫柏──她的女兒，在為她倒酒。

這六兄弟姐妹秉承「打虎還得親兄弟」的理念，團結一致地和父

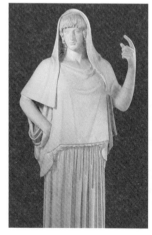

赫斯提亞雕像
西元前 460 年／大理石／高
190cm ／羅馬托洛尼亞別墅博
物館

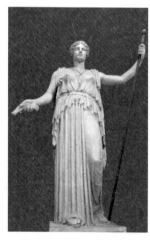

黛美特雕像
2 世紀（原件為西元前 5 世紀
作品）／大理石／高 298cm
／梵蒂岡博物館

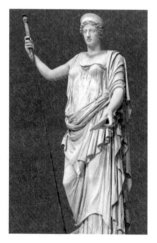

赫拉雕像
2 世紀中期（原件為西元前
2 世紀作品）／大理石／高
283.5cm ／梵蒂岡博物館

親展開了大戰。參加的不僅有克羅納斯和他的兒女們，還有諸位泰坦神。泰坦神和克羅納斯一樣，是大地之母蓋亞的兒女們，他們大多站在弟弟克羅納斯這邊，共同對抗宙斯。一時之間，希臘所有的大神們分成了兩大陣營，進行著血腥對抗。這個情形可以被形容為神界的「第一次世界大戰」。

宙斯在戰爭中節節敗退時，忽然想起蓋亞的子女中還有獨眼巨人和百臂巨人，便去尋求他們的幫助。終於，在這些巨人的幫助下，宙斯取得了勝利，自己成為新的眾神之王。

古希臘文明從西元前 3000 年開始在愛琴海上的基克拉澤斯群島發展起來。考古學家發現，西元前 20 世紀時，克里特島就已經出現了繁榮的城市文明。然而，西元前 1450 年左右，克里特島文明突然消失，文化的中心轉移到了伯羅奔尼撒半島的邁錫尼。可是，西元前 12 世紀，邁錫尼文明也滅亡了，古希臘地區從此進入了一個「黑暗時代」。直到西元前 6 世紀，輝煌文化才再在雅典綻放光彩。希臘文明的中心兩度轉換（克里特島→邁錫尼→雅典），正如神話中的王座兩度易主（烏拉諾斯→克羅納斯→宙斯）。文明史中的新文明代替舊文明，正如神話中的新神戰勝舊神。這兩場新神、舊神大決戰，也是希臘文明反覆運算的痕跡。

成為眾神之王之後，宙斯把父親和那些與他對抗的泰坦神一起打入了塔爾塔羅斯深淵，這個結局被稱為泰坦的隕落。「泰坦」在西方文化中就是

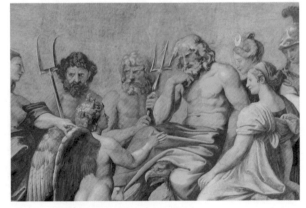

眾神之王家族（局部）
拉斐爾及其學生／16 世紀初／濕壁畫／羅馬法爾尼西納別墅

「巨人」的同義詞，所以「泰坦的隕落」（The Fall Of The Titans）也經常被寫作「巨人的隕落」（The Fall Of The Giants）。後者也恰恰是一部有關第一次世界大戰的小說的名字，這個標題有著深刻的文化寓意。

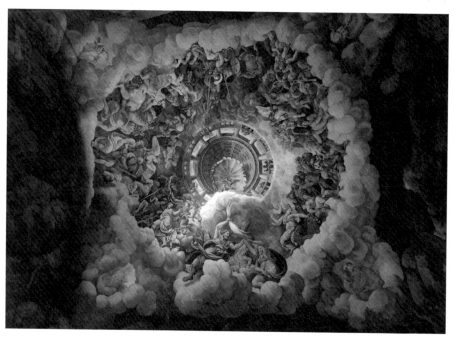

巨人的隕落
朱利奧・羅馬諾／1532 年／濕壁畫／曼圖亞德爾泰宮

「**麻**煩重重」的濕壁畫：濕壁畫的英文為 fresco，在義大利語裡是「新鮮」的意思。歐洲古代通行的壁畫創作法有乾壁畫、半乾壁畫和濕壁畫三種。畫濕壁畫時，畫家會趁刷了石灰泥的牆面尚未乾硬時迅速用水調配顏料粉末作畫。由於潮濕牆壁的極細縫隙產生毛細現象（毛細管作用），顏料會深深滲進牆壁，歷久彌新，便不會剝落。但也正因如此，創作濕壁畫時很難反覆修改，對畫家的技巧、決斷力都有很高的要求，以至於至今西方還用諺語「像濕壁畫一樣」，來表示事情麻煩重重。

3

西方的女媧

普羅米修斯是十二泰坦中死
亡之神伊阿珀托斯與名望女神克里
夢妮（她是十二泰坦中大洋之神歐
開諾斯與滄海女神特提斯的女兒）
的兒子。在希臘語中，他的名字有
「先見之明」的意思，是一個充滿
智慧的神。在宙斯與泰坦之戰中，
他站在宙斯這一邊。當他發現宙斯
的力量不足以對抗老一代天神的時
候，他創造了人類來做宙斯的助
手。所以，在希臘神話中，他是個

普羅米修斯
奧托・葛萊納／1909 年／布面油畫／120.5cm×80.5cm ／渥太華加拿大國家美術館

這 幅作品中，普羅米修斯剛剛用黏土造人，但是他並沒有洋洋得意
於自己的造物，而是扭頭看著遠方。旁觀者雖然看不見他的神
情，但他的肢體語言卻透露出他正在沉思。畫面外的遠方，則凝聚著神
的希望，他在等待智慧女神雅典娜的到來。

類似於中華文化「女媧」的角色。正因如此，美國一部關於探討人類起源的科幻電影取名為《普羅米修斯》，用的就是普羅米修斯造人的典故。

普羅米修斯只創造了人類的軀體，這個時候的人類空有五官、四肢，卻不知道如何去觀察、如何去行動，因為這個時候的人類沒有靈魂。智慧女神雅典娜看到了普羅米修斯的傑作，非常感興趣，於是把靈魂吹入了人類的身體，人類從此有了靈魂。

在繪畫作品中，與普羅米修斯龐大、雄健的身軀相比，人類的身軀都顯得渺小而虛弱。這正是希臘「神人同形同性」的特點：神與人的相貌沒有本質的差別，僅僅是巨大與渺小的差距；同樣，神有著人的樣貌，也就有著與人相同的性格弱點，比如壞脾氣、嫉妒、貪婪……。希臘神話中的神並不是十全十美的，正因為人類分享了神的形象，所以在希臘人的意識中人體是最完美的。古希臘藝術創作中眾多的裸體形象，並不以挑動人的欲望為目的，而是僅僅為了展示人體的美，這些創作就是在這種觀念下產生的。正是在這個意義上，希臘神話深刻影響了西方的文化、藝術理念。

縱觀普羅米修斯造人與女媧造人的神話，也可以看出中西方文化的差異：華夏神話中女媧獨自造人，人類甫一問世就已經具備了智慧和靈魂；而希臘神話中，神仙造人卻要分成兩個步驟，先造人的身體，再造人的靈魂。從這兩則最古老的神話中，就能看出：西方是靈肉分離式思維，身體和靈魂並不天然統一；而中華文化是天人合一思維，靈魂與肉體天然地結合在一起。由於這種文化根基的不同，中華古代小說、戲劇中的主人公，幾乎不會發生「天人交戰」這種靈肉分離的痛苦，而展現這種「靈肉分離」的矛盾與痛苦至今都是西方文學乃至影視的主流。

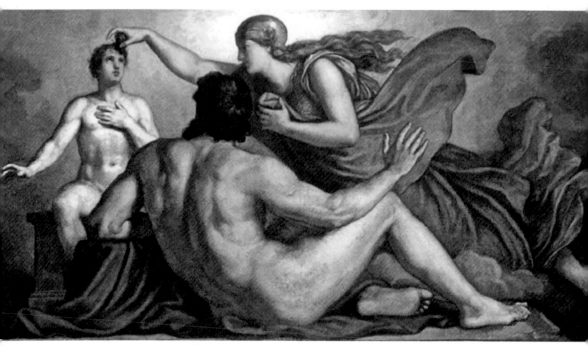

雅典娜為人類注入靈魂
克里斯蒂安·格里彭克爾／1877 年——1878 年／布面油畫／奧爾登堡奧古斯都美術館

圖中所畫的正是雅典娜把靈魂從額頭注入人體的情景。畫中人類的始祖眼睛向上，看向女神按住自己額頭的手指，眼神裡已經開始閃爍出了希望。

盜火意味著什麼？

普羅米修斯更著名的行為是一次盜竊。在華夏，他作為盜火者的形象遠比造人者的形象更廣為人熟知。

那源於宙斯的一個決定。宙斯贏得勝利之後不久就發現了人類的力量不容小覷，眾神們轉而開始擔心人類將來發展起來最終會推翻神的統治。他們在奧林匹斯山上開了個會，決定如何來限定人類的發展。宙斯最終的決定是：不給人類火種。

火不僅可以把食物烤熟，它也能照亮黑夜。所以「火」實際上象徵著智慧與文明。在東方，

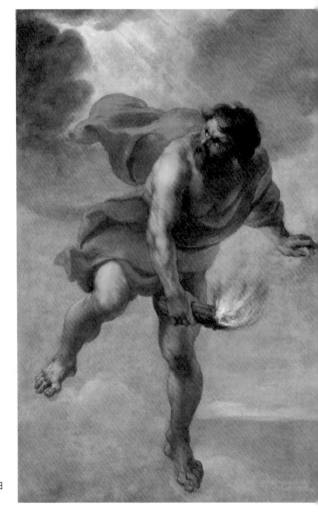

普羅米修斯盜火
揚‧柯塞爾茲／1636 年──1638 年／布面油畫／182cm×113cm／馬德里普拉多博物館

充滿了智慧的人被稱為「智者」，運用到了光明的形象；西方更是把漫長的中世紀文化不發達時期比作「黑暗」時代。而 18 世紀著名的文化啟蒙運動，不論其法文原文 Siècle des Lumières 的字根 Lumi，還是英文 The Enlightenment 的字根 Enlighten，都是照亮的意思。

宙斯不給人類火種，意味著他要人類永遠沉淪在愚蠢的黑暗中，永遠不給人知識的光明。如果人類沒有知識、沒有智慧，那麼就永遠無力反抗眾神的統治。

普羅米修斯卻把神界的火種偷到了人間。格里彭克爾畫的就是普羅米修斯偷火種的場面，他採用的就是流傳最廣的說法：普羅米修斯趁宙斯喝醉酒時，從他那裡偷來了火種。

但是關於普羅米修斯盜火，還有另一種與太陽神阿波羅有關的傳說。克里尼翁的畫中人物眾多，最吸引人視線的是俊美的太陽神阿波

普羅米修斯盜火
克里斯蒂安·格里彭克爾／1878 年／布面油畫／奧爾登堡奧古斯都美術館

畫 中宙斯摟著自己的侍酒員（專門給宙斯和其他眾神倒酒的人）睡著了。普羅米修斯趁機悄悄來到他身後，從雷霆中盜取了火種。

羅高高立在太陽車上。在他的右下方，普羅米修斯卻舉著火把，偷偷從太陽車上盜下了火種。有趣的是，在這幅畫中，普羅米修斯身邊的正是全副武裝的雅典娜。可是，雅典娜並不是來護衛神火的，相反，她也警惕地看著阿波羅，彷彿是在護衛普羅米修斯。很明顯，她在這裡成了普羅米修斯的同謀。看來，不僅僅是普羅米修斯站在人類這一邊，就連智慧女神雅典娜也站在人類這一邊。

普羅米修斯從阿波羅的太陽車上盜火
朱塞佩‧克里尼翁／1814 年／天頂濕壁畫／佛羅倫斯皮蒂宮

火，使人類成為萬物之靈。宙斯對普羅米修斯這種肆無忌憚的違抗行為大發雷霆。他命令山神把普羅米修斯鎖在高加索山脈的一塊岩石上，讓一隻饑餓的鷹天天來啄食他的肝臟，又讓他的肝臟每到晚上就重新長出來，以此來持續他的痛苦。宙斯本來要罰普羅米修斯整整受三萬年的雄鷹啄肝之苦，可是後來一位名叫赫拉克勒斯的大力神路過這裡，解救了他。

巴卜仁畫的是普羅米修斯被赫菲斯托斯（火神、工匠之神）打造的鎖鏈鎖住的場景。就是這條鎖鏈，把普羅米修斯鎖在了高加索山上。普羅米修斯和赫菲斯托斯旁邊還有一個神，臉上閃著狡猾的笑，他就是神使荷米斯。宙斯讓他來說服普羅米修斯屈服，可無論他怎麼巧舌如簧，普羅米修斯就是不為所動。19 世紀的英國詩人雪萊在他的長詩《解放了的普羅米修斯》中寫道：「他寧願忍受永世的懲罰和無休止的痛苦，也要等待那時辰的到來，毀滅統治者的寶座。」的確，後來大力神赫拉克勒斯路過這裡，解救了普羅米修斯，普羅米修斯最終用自己的意志戰勝了宙斯。

霍爾坎用鐵鍊鎖住普羅米修斯
巴卜仁・德克・范／ 1623 年／布面油畫／ 201cm×182cm ／
阿姆斯特丹荷蘭國立博物館

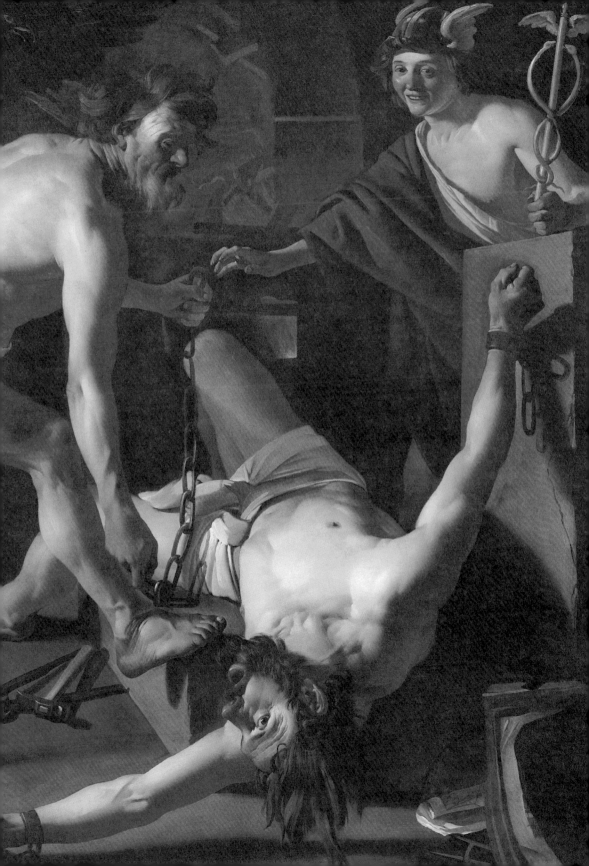

Chapter 3

欲望的放縱
還是責任的擔當？

宙斯

Zeus

1

多情的宙斯

·———·

　　宙斯代替父親成為新的一代眾神之王，也就是第三代眾神之王之
後，就和自己的親友一起高踞奧林匹斯山開始了他的時代，希臘神話
由此出現了奧林匹斯神系——可以被稱為神界的「宙斯王朝」。這個
「王朝」以宙斯為眾神之王，他與另外十一個位高權重的大神組成了
奧林匹斯十二主神，這些主神的身邊還有自己的眾多隨侍神，就像一
個層層分封的人類王朝。

　　宙斯在這個王朝裡的地位很穩固。他祖父、父親的悲劇再也沒有
在他的身上重演，就連他的眾多兄弟姐妹也無力挑戰他的地位。這是
因為，宙斯找到了維繫自己統治的一個好辦法——生孩子。

　　這不是玩笑。論血統，波賽頓、黑帝斯、赫拉等人與宙斯有相同
的爸媽，如果宙斯僅僅靠「拼爸拼媽」取得王位，那麼波賽頓等人也
一樣可以靠這個取勝。可是，波賽頓等人與宙斯比起來，卻有著三個
遠遠不如：「老婆遠遠不如宙斯多、情人遠遠不如宙斯多、兒女遠遠
不如宙斯多。」

　　宙斯的很多兒女（婚生的或非婚生的）在奧林匹斯神系裡佔據了
極重要的地位，宙斯憑此獲得了穩固的地位。

　　不信，就看看奧林匹斯十二主神與宙斯的關係。

　　宙斯：眾神之王、雷霆之神——宙斯本人；赫拉：婚姻和生育女
神——宙斯的妻子兼三姐；赫斯提亞：爐灶和家庭女神——宙斯的大
姐；波賽頓：海神——宙斯的二哥；黛美特：農業和豐收女神——宙

斯的二姐兼妻子；雅典娜：戰爭和智慧女神——宙斯的女兒；阿波羅：
光明、音樂、預言和醫藥之神——宙斯的兒子；阿特蜜斯：狩獵女神——
宙斯的女兒；阿瑞斯：戰爭和暴力之神——宙斯的兒子；阿芙蘿黛蒂：
愛和美女神——宙斯的兒媳；赫菲斯托斯：火和工匠之神——宙斯的
兒子；荷米斯：神使、小偷、旅者和商人之神——宙斯的兒子。

後來灶神赫斯提亞因為要掌管人類的灶火，與人類混住在一起，
把自己在奧林匹斯山上的主神位置讓給了酒神戴奧尼索斯，他是宙斯的
「親生」兒子。這就是宙斯的家庭，他與他的諸位兒女一起組成最強大
的神界陣容。論「拼爸拼媽」，宙斯未必比其他人有太多優勢，但要論
「拼兒女」，宙斯絕對是希臘眾神的第一。擁有這樣一個龐大家族的宙
斯，他光正式在錄的婚姻就有七次，此外還有許多情人和許多私生子。

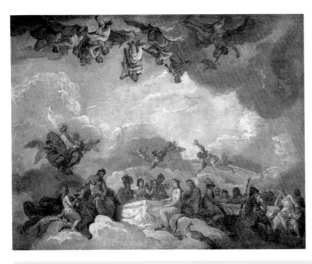

水瓶座被介紹
上奧林匹斯山

查理斯·范·盧／1768 年／
布面油畫／70cm×91cm／
普魯士城堡花園基金會

宙斯從人間的特洛伊抓了個漂亮王子（最左邊的）來專門給自己倒
酒，他就是後來的水瓶座。這幅畫反映的是他第一次被帶上奧林
匹斯山與眾神見面的場景。看在宙斯的面子上，奧林匹斯神系的主神們
都出席了。仔細看看，能認出幾個？現在認不全也沒關係，看完這一章，
應該就能全部認出來了。

欲望的放縱還是責任的擔當？宙斯

051

2

第一段婚姻的結晶：雅典娜

　　宙斯的第一任妻子是智慧女神墨提斯。前面提到過，他在墨提斯的幫助下贏得了勝利，可是他也有一個憂慮：他怕自己有一天也會像自己的爺爺、爸爸那樣，被更強大的兒子推翻。沒辦法，他們這家族好像有這個傳統，不得不讓宙斯有心理陰影。

　　不久，墨提斯懷孕了，這讓宙斯非常憂慮，而更憂慮的是，他聽到了一個神諭：墨提斯第一胎將生下一個十分強大的女兒，第二胎將生下一個更強大的兒子，宙斯將被這個兒子取代。

　　宙斯對這則神諭深信不疑。可是，烏拉諾斯和克羅納斯的經歷都可以證明：光知道神諭是沒有用的，關鍵是如何預防神諭成真。烏拉諾斯把孩子塞回母親的子宮，結果被兒子推翻了；克羅納斯把兒子吞進肚子裡，結果還是被推翻了。可見這兩招都沒用。那該怎麼辦呢？想來想去，宙斯決定乾脆來一招狠的永絕後患：他把孩子的媽給吞了下去。

　　宙斯把墨提斯吞進了肚子裡，與墨提斯永遠融為一體。由於墨提斯是智慧女神，從此，宙斯不再僅是孔武有力的莽漢了，他還有了智慧。但自從做了這件事之後，宙斯常常覺得頭痛，而且隨著時間的推移越來越痛。最後，宙斯實在是痛得受不了了，便讓工匠之神赫菲斯托斯拿斧頭把自己的腦袋劈開了（可能是想看看頭痛的病灶到底在哪裡，找人給自己做一個腦外科手術）。沒想到，斧頭一劈下去，一個

雅典娜雕像
200 年──250 年（西元前 438
年原件的複製品）／大理石／高
105cm ／雅典希臘考古博物館

雅典娜的出生
西元前 570—前 560 年／古希臘陶瓶畫（黑繪）／
高 14cm、直徑 24cm ／巴黎羅浮宮

帕里斯的審判
歐西米德斯／西元前 520 年／古希臘
陶瓶畫（紅繪）／高 22.7cm ／紐約
大都會藝術博物館

古希臘的瓶畫：古希臘沒有獨立的繪畫作品流傳下來，現在能看到的古希臘最早繪畫作品都是畫在當時盛產的陶瓶上的。西元前 6世紀──前 5 世紀，雅典城邦出產的陶瓶最為流行，出口到各個城邦，帶動了整個希臘地區的陶瓶藝術。在古希臘陶瓶上，往往繪有神話內容的圖畫。陶瓶畫也就成了現代人認識希臘藝術的最重要途徑──它們出現的比大理石雕像還要早，把不同時期陶瓶畫排列在一起，能夠清晰地看到古希臘人繪畫藝術的發展過程，以及他們在短短的 100 多年時間內所取得的驚人進步。

古希臘陶瓶畫分為紅繪和黑繪兩種，前者是在黑色底子的陶瓶上用紅顏料繪畫，主要流行在西元前 6 世紀──前 4 世紀；後者則反過來，是在紅色底子的陶瓶上用黑色顏料作畫，它的出現比紅繪略晚些，但圖案往往更精緻。

《雅典娜的出生》是典型的黑繪風格。圖中，一個披甲執戈的女神站在一個身材健碩的男神的頭上，這正是表現雅典娜誕生的故事。由此可知，至少在西元前 6 世紀，關於雅典娜誕生的故事在古希臘地區已經廣為流傳了。

阿波羅與雅典娜的寓言
詹姆斯・桑希爾／17世紀末——18世紀初／布面油畫／
183cm×86.5cm／格林威治皇家博物館

這幅畫中，全副武裝的雅典娜正從
宙斯裂開的頭顱中一躍而出。

全身鎧甲，一手持盾、一手持長矛的女神從
宙斯的腦袋裡跳了出來——這就是雅典娜。

原來，作為一個神，墨提斯就算被宙斯
吞進肚子也不會死。相反，她在宙斯的肚子
裡不僅把女兒生了出來，還用宙斯的內臟給
女兒打造了鎧甲和兵器，簡直比進入鐵扇公
主肚子裡的孫悟空還厲害。每當她在宙斯的
肚子裡敲一錘子，宙斯的頭就要痛一次，直
到她功德圓滿，雅典娜便披掛整齊地從宙斯
的頭顱中蹦了出來。

因為雅典娜是智慧女神的女兒，而且是
從宙斯的頭顱中躍出來的，所以她也就成了
新的智慧女神。而且，她一出生就渾身披掛
鎧甲，所以她也是女戰士，是希臘戰士的保
護者。

這位戰爭與智慧女神是雅典城的保護
者。在希臘語中，雅典娜（Αθηνά）與雅典
（Αθηνα）就是同一個詞，只是以重音位置
標記來區分哪個是雅典娜、哪個是雅典。

欲望的放縱還是責任的擔當？宙斯

3

阿瑞斯與雅典娜

在希臘神話中，真正的戰神並非雅典娜，而是宙斯與天后赫拉的兒子阿瑞斯。

阿瑞斯是一個英俊的青年，頭戴戰盔，手執長矛。他的這個形象和當代影視劇中的羅馬將軍酷似，是最容易被辨認的。有意思的是，雖然在宙斯創立的奧林匹斯十二主神中，阿瑞斯才是真正的戰神，神

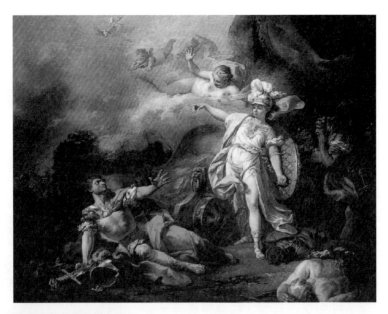

雅典娜與阿瑞斯之戰
雅各·路易·大衛／1771年／布面油畫／114cm×140cm／巴黎羅浮宮

話故事卻常常把他塑造成一個二流角色。在《荷馬史詩》裡，雅典娜不僅把他打得丟盔棄甲，甚至還借凡人狄俄墨得斯的手刺傷了他。作為一位正牌戰神，這不僅是丟臉的，更是奇怪的。

　　古希臘人為什麼要把戰神阿瑞斯塑造成二流角色呢？為什麼要在戰神之外還塑造一個無往不利的女戰神雅典娜呢？

　　這是因為，阿瑞斯可以說是人類血腥欲望的化身，戰爭與其說是他的職責，不如說是他的愛好。阿瑞斯對爭鬥本身更有興趣，而不關注孰是孰非，因此，他所維護的戰爭無關正義、無關人

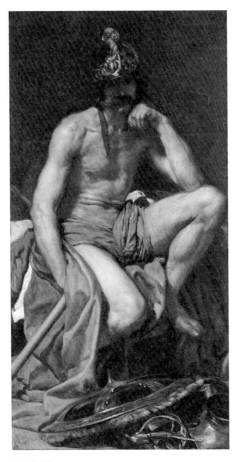

阿瑞斯
迪亞哥・羅德里格斯・德席爾瓦・維拉斯奎茲／1638 年／布面油畫／179cm×95cm ／馬德里普拉多博物館

類智慧，是人類戰爭的 1.0 時代。而雅典娜卻不同了，這位女戰神維護的是人類戰爭的 2.0 時代，是進入文明時代之後的戰爭。所以，當雅典娜秉持正義、智慧投入戰爭時，阿瑞斯自然就不是她的對手了。

　　雅典娜屢屢戰勝阿瑞斯，不是力量的勝利，而是古希臘人對戰爭的認識有所變化。

第二段婚姻的結晶：
時序三女神與命運三女神

　　宙斯的第二個妻子正義女神泰美斯也大有來頭，她是十二泰坦之一，論起輩分來還是宙斯的姑姑／姨媽。她的形象最為人所熟知，尤其是喜歡看香港電視劇或西方律政劇的人，一定很熟悉這個形象。

　　隨著西方司法體系日益完善，這位法律與正義女神身邊的象徵物也日益多了起來。現在，她的形象充滿了各種象徵符號。除了傳統的

 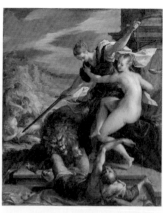

| 1 | 2 |

1 香港立法會大樓外
正義女神塑像

2 正義的勝利
漢斯・馮・亞琛／1598年／
銅板油畫／56cm×47cm／
慕尼黑老繪畫陳列館

　　有意思的是，在早期的藝術作品中，泰美斯通常並不蒙起雙眼。在右圖中，泰美斯一手拿劍、一手持天平，正從天而降地來拯救無辜者。幸虧她這回沒蒙雙眼，否則，恐怕落難民女沒有被搭救，反而被她的寶劍給殺了。

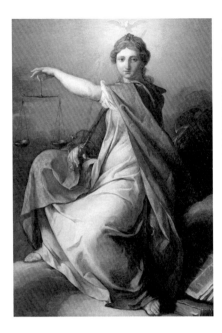

正義女神
皮埃爾・蘇貝利亞斯／18世紀／布面油畫／
86cm×66cm／瑟堡市托馬斯・亨利藝術博物館

在 18世紀的作品中，正義女神也常常不蒙雙眼。在左圖中，正義女神身穿象徵道德無瑕的白袍，手持寶劍和天平，頭戴象徵法律至尊地位的金冠，身旁放著象徵法律標準的書籍，頭上還有象徵智慧的靈性白鴿在飛翔。可是，與電視劇中常見的形象不同，她的雙眼炯炯有神地看向人們，彷彿要看入人心。

天平、寶劍、白袍、書籍之外，有些雕像中，她還腳踩代表罪惡的毒蛇，或者旁邊坐著代表友情的狗，表示友情不能影響她的判斷；有時候，她的雕像下還會有一個骷髏──西方藝術中，骷髏通常象徵人類的生命脆弱，腳下的骷髏恰恰是為了反襯正義的永恆。

這些符號成為當代正義女神的標準配備。而更重要的是，她越來越多地以被蒙住雙眼的形象出現，表示一切全憑理智判斷，不被任何感官、感情誤導。

20世紀，著名的倫理學家約翰・羅爾斯在他的著作《正義論》中提出了一個重要的概念──無知之幕：人們在贊成或反對一項提案、一種權利之前，應該假設自己藏身在一道幕布的背後，不知道自己走出這個幕布後會是什麼身份地位，不知道自己會是這結果的受益人還是受害人。只有這樣，大家才能擺脫現有的身份利益，做出公平的判斷。從某種程度上看，正義女神的那條蒙眼的絲巾正是一道「無知之幕」。

更有意思的是，因為宙斯對第一個妻子的做法使泰美斯覺得反感，

於是創造了婚姻的法則，發明了家庭的概念，確定了男女之間的義務，用來約束宙斯。可以說，從泰美斯之後，已婚男子就再也不能合法地朝三暮四了。

泰美斯與宙斯在一起生了兩對三胞胎，分別是時序三女神和命運三女神。時序三女神被統稱為荷賴，她們分別對應春、夏、秋這三個季節。希臘地處巴爾幹半島的最南端，夏季酷熱，冬季溫暖，最初的古希臘人只把一年分成三個季節，所謂時間的變化就是這三姐妹在依序前進。

慢慢地，人們對時序的理解發生了變化。直線式的前進往往帶有一去永不返的含義，而真正的時序卻是春而複秋、秋而複春地輪轉。所以，在後來的西方藝術中，時序三姐妹不再排隊往前走，而是拉起了手開始轉圈圈跳著舞，一圈又一圈，時間就這麼一年又一年地流過。

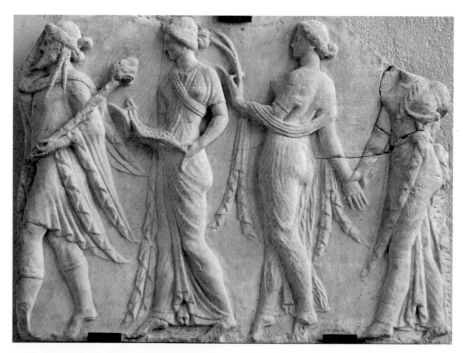

有鬍鬚的戴奧尼索斯帶領時序三女神
1世紀（羅馬複製的希臘化時期新阿提卡風格作品）／大理石／32cm×44cm／巴黎羅浮宮

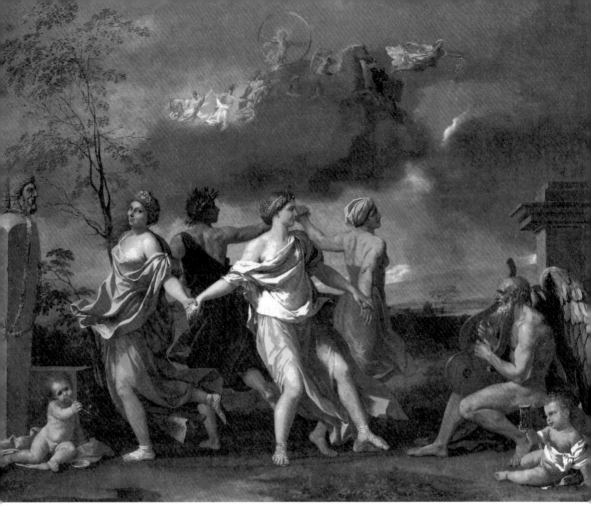

隨著時間之神的音樂舞蹈
尼古拉・普桑／1634 年──1636 年／布面油畫／82.5cm×104cm ／倫敦華萊士收藏館

這是畫家普桑的經典名作，我更願意把它翻譯為《在時光的旋律中曼舞》。在這幅畫作中，三位時序女神與一位男神手牽手跳著圓圈舞；太陽神在曙光女神的引導下駕著太陽車從他們頭上的天空中疾馳而過；四位神仙的身旁，一位老人在彈著時光之琴；兩個孩子蹲在畫幅的兩個角落，一個在玩著計時的沙漏，一個在吹著光華絢麗卻轉瞬即逝的肥皂泡泡。這是一幅充滿了象徵元素的繪畫作品，生命的短暫，時光的迅捷，時序穩定而緩慢的輪轉，看得人只剩一聲嘆息。

除了這對三胞胎之外，泰美斯與宙斯還生有一對三胞胎——更大名鼎鼎的命運三女神。命運三女神從大到小分別叫阿特羅波斯、拉克西絲和克洛托，另外三人又常被統稱為摩伊賴。

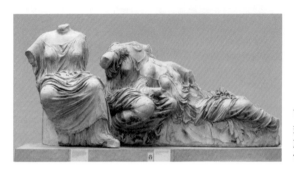

命運三女神
菲狄亞斯／帕特農神廟雕塑／西元前 480 年——前 430 年／大理石／倫敦大英博物館

當年，這組雕像被安放在帕特農神廟的東山牆上，高高在上地俯視著腳下的雅典市民；現在，它是大英博物館的鎮館之寶。女神們的頭顱雖然已經在歲月中遺失，但繁複的薄衫卻把她們的身體勾勒得生動形象，體現了創作者高超的雕刻技巧，是古希臘雕塑的傑作。三姐妹或坐或躺，相互依偎，充滿了姐妹間親密的情誼，即使看不見表情，人們也能感覺到半躺在姐姐懷中小妹的嬌憨和端坐著的大姐的沉穩持重。只不過這組雕像只是她們的「生活照」，更讓普通人心膽俱寒的其實是她們的「工作照」。

1	2

1 時光之神與命運三女神
彼得・泰斯／1665 年／布面油畫／137.5cm×164.5cm／日內瓦藝術史博物館

2 一條金線
約翰・斯特拉德威克／1885 年／布面油畫／42.5cm×72.4cm／倫敦泰特現代美術館

視 線來到左下方圖 1、2。摩伊賴之所以被稱為命運女神，是因為她們三個共同掌管著每一個凡人的命運：小妹克洛托負責紡織每個人的生命之線，二姐拉克西絲負責維護生命之線，而大姐阿特羅波斯則掌管死亡，負責切斷生命之線。所以，如果在西方作品中看到三位坐在一起紡織的姐妹，就千萬要打起精神來了。也許是因為人們對這三姐妹充滿了恐懼、排斥甚至是憎恨，慢慢地，她們在畫家筆下也不再年輕靚麗，開始慢慢成了令人害怕的「老巫婆」。

馬克白邂逅三女巫
泰奧多・夏賽里奧／ 1855 年／木板油畫／ 70cm×92cm ／巴黎奧賽博物館

再 到後來，文學作品中的巫婆也開始三個一組地出現，其中最著名的當然是莎士比亞的經典悲劇《馬克白》。在這部莎翁名劇中，馬克白原本是一個戰功彪炳、受人敬仰的將軍，可是他在凱旋的半路上卻遇到了三位女巫。這三位女巫兩次出場，挑起了他的野心，給予他虛假的承諾，卻最終把他引向了死亡。這三個人的功能，幾乎就是紡線、護線和剪線的命運三女神。

欲望的放縱還是責任的擔當？

宙斯

063

命運女神和死亡天使
居斯塔夫・莫羅／1893 年／布面油畫／
110cm×67cm ／巴黎居斯塔夫・莫羅博物館

隨著時序女神一圈又一圈永不停歇的舞蹈，人類來到了 19 世紀末，更多畫家從古典的寫實主義束縛中掙脫出來，畫中的形象日益自由狂放。世紀末的惶恐，當時世界局勢的紛亂與壓抑，盡數滲透在命運女神的形象中。她們與死亡的關系更緊密了，進而催生出莫羅的《命運女神和死亡天使》這樣的作品來。在這幅作品中，命運女神的形象被濃縮成了一個黑色的影子。不管是命運女神還是死亡天使，她們的具體形象被高度抽象了。相比神情體態，人們更容易被莫羅狂野的筆觸、濃厚壓抑的色彩所吸引，她們傳遞出的龐大與壓抑之感，把整個畫面籠罩在死亡的恐怖中。

　　古希臘人都是宿命論，命運是淩駕在所有神明之上的力量，就連宙斯也無力改變。這無所不在、無可更改的宿命感，才是真正壓在人心靈中的力量。宙斯的這三個女兒，別說別的神惹不起，就連宙斯自己也惹不起。

5

第三段婚姻的結晶：
美惠三女神

宙斯的第三任妻子是海洋女神歐律諾墨，她是十二泰坦神中的老大歐開諾斯（大洋河流之神）與其妹海洋女神忒提斯的女兒。但按照海希奧德《神譜》所說：那對兄妹結合生下了三千個兒子和三千個女兒，這就是世界各地的河神與大洋神女。歐律諾墨就是那三千個女兒之一，當然，一定是很漂亮的一個。

歐律諾墨嫁給宙斯後，也生下了一對三胞胎，她們就是美惠三女神。她們分別是代表快樂的歐佛洛緒涅、代表光輝的阿格萊亞和代表鮮花盛放的塔利亞。在英文中，她們被稱為 the grace，「grace」又可以被翻譯為「優雅」。所以，她們是希臘神話裡最優雅的三姐妹。

與常常被刻畫得又醜又邪惡的命運女神不同，美惠三女神總是青春、美麗、優雅，體現著所有人類最美好的特質。與時序女神總是堅定不移地跳著圓圈舞不同，她們總是相親相愛地依偎在一起嬉戲，象徵著人類美好的特質也總是相互依偎的。正因如此，西方藝術中有很多繪畫和雕塑在表現她們。但是，該如何把這三位女神的身體組織起來呢？這其實是一個難點。

可能很多人都有過拍團體照的經驗。最常見的合照是幾個人排成一排（甚至兩排），每個人都面對鏡頭睜大眼睛甜甜一笑。這樣的照片中，每個人都有比較平等的機會來展示自己的美，可那張合照卻往往平庸得沒有一點美感。這就是一個問題：該如何在畫面中安排每個人的位置？該如何設計每個人的姿態，讓女神們以組合的形式面對世人時，能讓人感受到優雅穩定的美而又不呆板？

6

美惠三女神的「拍合照」

　　早在古羅馬時期，人們給這三位女神畫「拍合照」的時候，就沒有選擇讓她們排成一隊面對觀眾了，而是有意識地透過她們的正反關係形成錯落美，打破畫面的呆板。在龐貝壁畫中（見下圖1），中間的女神背對觀眾，給觀眾展示一個優美的臀背曲線和側面的容顏，她身旁的兩位女神分別微微向外側轉身、轉臉。這樣，三個女神的姿態就

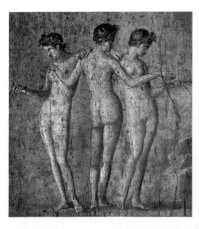
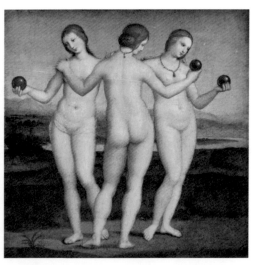

1　2

1 美惠三女神
約西元前 1 世紀／龐貝壁畫／那不勒斯考古博物館

2 美惠三女神
拉斐爾・聖齊奧／1504 年——1505 年／木板油畫／17cm×17cm／尚蒂伊孔代美術博物館

仿如一朵剛剛綻開的百合般優雅生動——在西方文化中，百合恰是常常用來象徵貞潔、優雅的女性。這種造型很經典。有意思的是，龐貝城被毀1500年後，拉斐爾也畫了一幅站姿幾乎一模一樣的《美惠三女神》（見左頁圖2）。龐貝古城於1748年才開始被正式發掘整理，龐貝壁畫重見天日的時間更晚。在拉斐爾創作這幅畫的時候，他根本不可能看到過這幅深埋地底的龐貝壁畫，但是二者卻有著驚人的巧合！這種藝術上的巧合，不知該歸因於藝術家之間的心靈感應，還是他們都認為自己找到了最完美的三人構圖。拉斐爾的這幅畫被後世很多藝術家追隨、效仿，幾乎成了美惠三女神的「標準照」。

事實上，在拉斐爾之前100年左右，波提切利在《春》中是用另一種方式排列美惠三女神的。在他的作品中，左右兩側的女神分別向內微微轉身，三個人的整體姿態呈向內收縮的態勢，不自覺地將人的視線向上牽引，給人帶來輕盈、典雅之感。《春》與《維納斯的誕生》

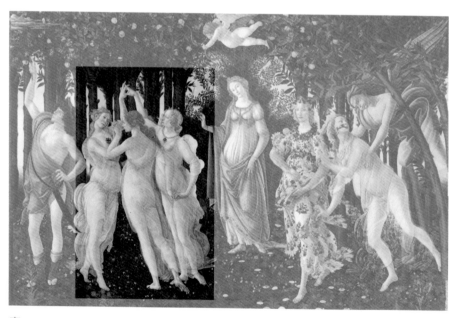

春
桑德羅・波提切利／1480年／木板蛋彩畫／207cm×319cm／佛羅倫斯烏菲茲美術館

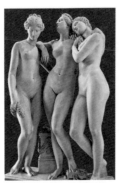

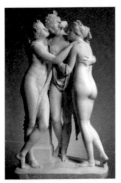

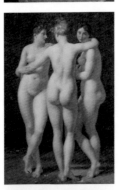

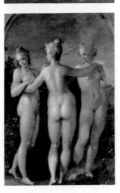

1
2
3
4

1 美惠三女神

尚・雅各・普拉迪耶／1831年／大理石／高170cm／巴黎羅浮宮

2 美惠三女神

安東尼奧・卡諾瓦／1813年——1816年／大理石／高182cm／聖彼得堡艾米塔吉博物館

3 三美神

尚・巴蒂斯特・勒尼奧／1793年——1794年／布面油畫／204cm×153cm／巴黎羅浮宮

4 美惠三女神

漢斯・馮・亞琛／1604年／銅板油畫／32.5cm×22cm／布倫瑞克安東・烏爾里希公爵博物館

一起，被視為文藝復興繪畫的開山之作，畫面上歡樂的氣氛預示著文藝復興春天的到來。畫家畫的不僅僅是自然之春，也是愛、美等生命意識覺醒之春。

當然，也有人試圖打破這種傳統，重新給美惠三女神安排姿態和動作。這兩件雕塑作品（見左圖1、2）都讓三位女神並排同時面對觀眾。儘管如此，藝術家還是要讓她們用身體的扭曲來形成視覺上的錯落。兩個塑像中的女神們都親熱地摟抱在一起，各自的神情、姿勢中都有性格的顯露。

這兩幅繪畫作品（見左圖3、4）都讓美惠三女神與此前的作品不相同。此前的作品中，藝術家們更注重三姐妹之間的交流，她們對於觀者來說是一個封閉的整體，彷彿是人類不能窺視的仙界。而這兩幅作品中都有一位女神看向畫外的觀者。如果說，在勒尼奧的作品中，美惠女神那深沉的目光彷彿直透人心，拷問人對美與惠的理解，那麼在亞琛的作品中，美惠女神就已經從優雅、

貞潔的寶座上跌落了下來，那略略
低頭再略略上挑的眼神充滿了挑
逗的意味。由於美惠三女神的職
責，她們在神話中成為愛與美之神
的隨從，常與阿芙蘿黛蒂在一起。
也不知這種挑逗的神態是不是從
阿芙蘿黛蒂那裡學來的。

對於人類來說，美惠三女神
的形象凝聚了人們對美麗與優雅
的所有想像。如果在人間「美惠」
的標準發生了改變，那藝術上的美
惠三女神也會變得讓人不敢去認。

不過，真正能體現「美惠」

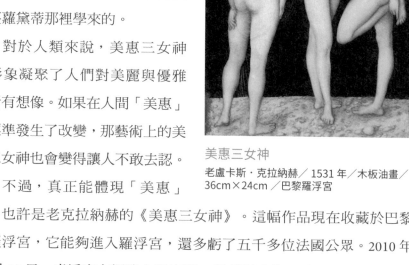

美惠三女神
老盧卡斯・克拉納赫／1531 年／木板油畫／
36cm×24cm／巴黎羅浮宮

的，也許是老克拉納赫的《美惠三女神》。這幅作品現在收藏於巴黎
的羅浮宮，它能夠進入羅浮宮，還多虧了五千多位法國公眾。2010 年
11 月 13 日，盧浮宮在網路上發出了一個募捐公告，希望公眾能為羅浮
宮捐款購買這幅作品。原來，這原本是私人珍藏的作品，在當時要拿
出來公開拍賣。雖然法國的法律規定，藝術珍品在被公開拍賣之前，
博物館有優先購買權，但羅浮宮準備的款項還差一百萬歐元左右，因
此他們在網站上發佈募捐公告。看到公告之後，法國公眾踴躍捐款，
到了 12 月 17 日，羅浮宮宣佈已經籌到了四百萬歐元的全部款項，可以
結束募捐了。據後來統計，共有五千位法國公眾參與了募捐，捐款金
額從一歐元到四千歐元不等。第二年，羅浮宮專為這件作品舉辦了一
個展覽，將這五千人的名字都陳列在展覽現場以示感激。可以說，法
國公眾共同將《美惠三女神》留在了法國的羅浮宮，這行為本身就是
一個集中了美、惠的善舉。

第四段婚姻的結晶：
冥后波瑟芬妮

　　宙斯的第四任妻子是他的親姐姐黛美特，她也是奧林匹斯山十二主神之一。黛美特是豐收女神，所以她的身邊總是離不開鐮刀、麥穗。除此之外，她還經常手持一個堆滿了瓜果的號角，那是「富饒角」，寓意著她帶來豐收與富裕。雖然古希臘注重商業，古羅馬以軍事天下聞名，可是，「民以食為天」，在古代，人們最注重的仍然是豐收與

黛美特與潘神

彼得・保羅・魯本斯／1620 年／布面油畫／178.5cm×280.5cm／馬德里普拉多博物館

　　潘神是希臘神話中的牧神，黛美特手持富饒角與牧神在一起，有「農牧豐收」的寓意。在西方繪畫中，農業之神還經常和酒神在一起。古希臘人通常用葡萄釀酒，酒神的出現說明糧食已經豐富到可以「浪費」的地步了。

富裕。所以，黛美特總是被瓜果圍繞，彷彿隨時要開蟠桃會。

　　宙斯與黛美特生了一個女兒，名叫波瑟芬妮。有一天，波瑟芬妮
在外巡遊，被宙斯的哥哥冥王黑帝斯看見了。黑帝斯二話不說就把少
女搶到了冥界，讓她成為自己的冥后。這個主題在西方藝術界不斷被
重複。不論東方還是西方，古代世界都不乏貴族豪強強搶民女的現象。
後代藝術家對這個題材的表現，也就有了更多的現實意義。

　　其實，希臘神話中的冥界和許多其他民族神話中的地獄有很大的

搶劫波瑟芬妮

老約瑟夫‧海因茨／1598年──1605年／銅板油畫／63cm×94cm／德勒斯登國立美術館-
古代大師畫廊

就像這幅畫，突然出現的冥王是在眾目睽睽之下搶走了少女，少女
掙扎著向親友求救，可是馬車下的親友們再傷心絕望也無可奈
何。這情形簡直就是貴族豪強強搶民女的翻版。這樣的場面固然壯觀，
可是在故事中，黑帝斯是趁黛美特不在時悄悄把少女劫走的。畢竟少女
的父母是他的弟弟妹妹，真的正面衝突起來，他未必能如願。

不同。在樂觀的古希臘人的想像中，冥界雖然是人死後靈魂的去處，但那裡既不是天堂也不是地獄，而是一片與人間比鄰的空間，還與人間有相似的山川風貌。

除了去了冥界就不能回來之外，對於英雄來說，那裡的日子並不比在人間悲慘多少。除了關著泰坦和其他罪人的塔爾塔羅斯深淵極度可怕，普通靈魂住的常世花（水仙）平野、英雄住的樂土平原，簡直就是光明的樂園了。

搶了波瑟芬妮之後，黑帝斯為了討新娘的歡心，專門為她建造了一片光明的樂土，名字叫作愛麗舍。沒錯，就是現在法國總統住的地方。讓冥界充滿光明與歡樂，這是古希臘人生死觀的最生動的體現。

可惜，黛美特並不知道黑帝斯為女兒專門建了「愛麗舍宮」。女兒不見了，她十分痛苦，首先當然是憤怒地找宙斯主持公道。

可是宙斯也很為難，一邊是自己的姐姐，一邊是自己的大哥。當年，宙斯是在兩個哥哥的幫助下戰勝了父親。後來劃分勢力範圍的時候，宙斯和他倆抓鬮，結果宙斯作弊，這才導致波賽頓掌管海洋，大哥黑帝斯管了沒人願意管的冥界，宙斯自己則安居奧林匹斯山頂，主管天界。

在這件事情上，宙斯心中是有些愧疚的。更何況冥王黑帝斯從無劣跡，宙斯既心懷有愧，又不太好得罪大哥，只好用好言好語安慰姐姐，開些空頭支票卻什麼也不做。

黛美特見要不回女兒，非常痛苦，整日因思念而啼哭，也就荒廢了自己的「工作」。豐收女神無心主管豐收，大地萬物就都無法孕育，莊稼枯萎，草木蕭條，原本生機勃勃的人間一片死寂，顆粒無收。

這種「消極怠工」的方式比告狀還管用，神都開始不安起來。為了維護萬物的平衡，宙斯終於出來主持公道了，他下令波瑟芬妮每年中的六個月歸黑帝斯，在冥界做冥后；另外的六個月可以回到人間，與

請 注意：此時宙斯身邊已經有了另一個女子，難怪他沒有答應黛美特的請求。

柯瑞絲在女兒波瑟芬妮被綁架後向朱比特請求幫助
安托萬・弗朗索瓦・加萊／1777 年／布面油畫／200cm×250cm ／波士頓藝術博物館

黛美特懷念波瑟芬妮
伊芙琳・德・摩根／1906 年／布面油畫／
48.9cm×43.8cm ／倫敦德・摩根中心

母親相聚。（另一種說法是四個月住在冥界，八個月住在人間。）

每到和女兒相聚的那幾個月，黛美特都會欣喜萬分，大地也跟著一片生機勃勃；而每當波瑟芬妮回冥界的那幾個月，黛美特重新歸於痛苦，大地也萬物蕭條，進入冬天。這就是四季的由來。波瑟芬妮也由此成為春天女神。每年她從冥界歸來的日子，象徵著春天的回歸；而她去冥界的時刻，則預示著冬天的到來。還記得嗎？宙斯的兒女中原本只有時序三女神分別象徵春、夏、秋，現在隨著波瑟芬妮被搶，四季終於齊全了。

近代有學者考證說，希臘地處地中海地區，是典型的地中海氣候，

欲望的放縱還是責任的擔當？宙斯

夏季才是萬物枯萎的季節，相反冬天倒是四處綠意盎然。所以，波瑟芬妮去冥界的那幾個月不是冬天，而恰恰是盛夏。但是，希臘神話的影響力早已超越了希臘地區，在歐洲大陸上深入人心。身處北溫帶的人們很難不把萬物蕭條與冬季聯繫起來，不論學者怎麼考證，波瑟芬妮的離去在人們的心中，就是意味著冬季的到來。

當然，人們也在年復一年地盼望著波瑟芬妮的歸來。

波瑟芬妮自冥界歸來
弗雷德里克・雷頓／1891 年／布面油畫／
203cm×152cm ／里茲藝術館

這幅畫畫的就是黛美特歡喜地迎接女兒波瑟芬妮從冥界歸來的場景。畫面中，波瑟芬妮在神使荷米斯的陪伴下自陰暗的冥界回歸人間。陽光灑在她的上半身，亮得耀眼，與她腳下陰暗的冥界形成了對比。母親張開了雙臂歡迎女兒，女兒仰著臉，激動得幾乎暈倒在荷米斯的懷中，充分展現了母女相逢的喜悅。三個人雖然都是直立的姿勢，可觀者能夠分明地感受到他們不是站在高地臺階上。因為，只有母親黛美特的雙腳是正常地踩在大地上，而荷米斯與波瑟芬妮的雙腳都像芭蕾女演員似的豎直著，一個小小的細節就立刻讓他們有了凌空飛升的感覺。19世紀時，人類還不能飛翔，但是細心的畫家卻運用了牛頓的力學原理，畫出了地心引力對正在上升中的人的拉扯。

第五段婚姻的結晶：
文藝女神九繆斯

宙斯的第五位妻子是寧默心
（Mnemosyne）。這位女神的名字
也就是英文詞語記憶 memory 的詞
源，所以她被稱為記憶女神。只是，
她掌管的不是凡人的記憶，而是亡
者的記憶。

在西元前 4 世紀的希臘神話殘
篇中，寧默心在冥界中看管著一汪
泉水。冥界中共有兩眼泉水，一汪
泉水旁有一隻美麗的白天鵝，如果
喝了那裡的泉水，亡靈們將永遠忘
記自己在人間的一切，這眼泉名為
勒忒泉（遺忘泉）。

除此之外，冥界還有另一汪泉
水，那是從寧默心所住的地方流出

朱比特化裝成牧羊人誘惑記憶女神寧默心
雅各・德・維特／1727 年／布面油畫／240cm×205cm
／阿姆斯特丹荷蘭國立博物館

來的，如果喝了那裡的水，亡靈們就能永遠記住自己生前的一切，帶
著生前的記憶活在冥界中。在華夏神話故事中，亡靈們都要喝一碗孟
婆湯來忘記自己生前的一切，可是希臘神話卻給了亡靈們一個選擇的

機會。也許有人生前有憾，希望忘記此前幾十年的種種，那麼他可以選擇忘川水；也許有人生前有愛，希望能夠記住自己生前的一切，那他可選擇記憶之泉。希臘的神話給了人選擇，也讓每一個凡人思考，自己應該有怎樣的人生。在《荷馬史詩》中，奧德修斯曾經活著走入冥界，與阿基里斯等英雄的靈魂對話。可以想像，這些英雄人生無憾，都選擇了記憶之泉。

有一天，寧默心在奧林匹斯山下的皮埃里亞斜坡上休息時，遇到了一個牧羊人。牧羊人誘惑了她，連續與她度過了九個夜晚。那個牧羊人，正是喬裝改扮後的宙斯。後來，寧默心懷孕生下了九個女兒，就是這九個晚上的結果。宙斯讓這九個女兒掌管人間的藝術，她們被統稱為繆斯女神。

九位繆斯女神住在赫利孔山上，那裡有一口靈感之井，它是一切藝術家創作的靈感之源。因此，在西方文化中，繆斯女神成了藝術靈感的象徵。古往今來，不知有多少藝術家曾經向她們祈求靈感。

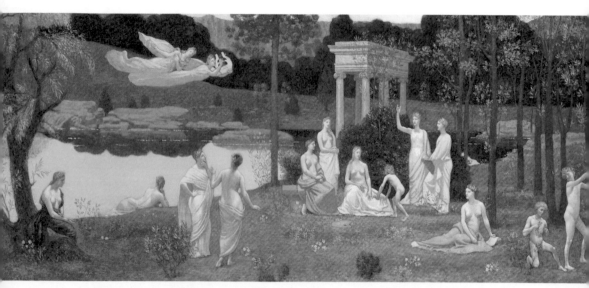

繆斯女神們在聖林中
皮埃爾·皮維·德·夏凡納／1884 年——1889 年／布面油畫／93cm×231cm／芝加哥藝術學院（法國里昂藝術宮有同名壁畫）

9

第六段婚姻的結晶：
阿波羅與阿特蜜斯

　　宙斯的第六位妻子是暗夜女神勒托，是十二泰坦神中雷神科耶斯與光之女神佛碧的女兒。所謂暗夜女神是指那黑沉沉、沒有一點星光、月光的夜晚。但這位最「黑暗」的暗夜女神卻最光明。現在，一想到勒托，人們首先想到的不是她自己的神職。在藝術作品中，她也總是以一對雙胞胎的母親形象出現。

　　但事實上，勒托的命運要比宙斯的前幾任妻子更悲慘。她懷孕時，宙斯剛剛與他的第七任、也是最後一任妻子赫拉正式成婚。赫拉剛剛登上天后的寶座，此時勒托卻懷孕了！赫拉怕她比自己更早生出宙斯的長子，嚴令任何地方都不許為勒托提供分娩的場地。勒托四處漂泊卻找不到可以分娩的地方，痛苦萬分。最後，勒托的妹妹，星夜女神阿斯特蕾亞挺身而出，自己化成一座漂浮的小島，收留了她。在島上，勒托生下了一個女兒，這就是後來的狩獵及月亮女神阿特蜜斯。阿特蜜斯生下來九天就能夠幫助媽媽接生，在她的幫助下，勒托又生了一個男孩，他就是阿波羅。

　　為了及早除去後患，赫拉派了一條名叫皮同的大蟒蛇去他們所在的島上，皮同一直追趕、驅逐著那母子三人，令勒托吃了很多苦。可是很

勒托與她的兒女

威廉‧亨利‧萊恩哈特／ 1874 年／大理石／117.2cm×167cm×78.7cm ／紐約大都會藝術博物館

在 這幅畫裡，母親
勒托的視線看向
了兩個孩子，但是兩個
孩子的眼睛都瞪著天上
的赫拉，也許這個時候
的赫拉已經預感到自己
的麻煩要來了。

阿波羅與黛安娜的出生
馬肯托尼歐・弗朗西斯切尼／ 1692 年——1709 年／布面油畫／ 175cm×210cm ／維也納列支
敦士登博物館

阿波羅與黛安娜
阿爾布雷希特・杜勒／ 1504 年——1505
年／版畫／ 11.6cm×7.2cm ／華盛頓美國
國家美術館

阿波羅殺死巨蟒皮同
居斯塔夫・莫羅／ 1885 年／木板油畫／
23.1cm×16.5cm ／渥太華加拿大國家美術館

快，阿波羅就長成一位俊美的少年。勒托送給阿特蜜斯一副金弓銀箭，給阿波羅一副銀弓金箭。兩個人都是神界最有名的男女神射手。很快，阿波羅就帶著他的弓箭反過來找到了巨蟒皮同，用金箭射死皮同，為母親勒托報了仇。阿波羅埋葬了皮同，並在那裡建立了德爾菲神廟。在古希臘，德爾菲神廟是最有名的預言之所。

據說，阿波羅出生時曾經宣稱要傳達父親宙斯的指示。所以，在希臘神話中，阿波羅又是預言之神。建立了這樣的功勳，讓阿波羅與阿特蜜斯一起升上了奧林匹斯山，一起進入了十二主神的序列。

有意思的是，早期的阿波羅只被稱為光明之神、預言之神，最俊美的男神、最能奔跑的神，而這些特性都與「陽光」的特點有關。陽光帶來光明，太陽光最耀眼、美麗，光速是全宇宙最快的，慢慢地，人們把光明之神阿波羅稱為太陽神，他的姐姐阿特蜜斯也慢慢從狩獵女神變成月亮女神，他與阿特蜜斯就更像是一對孿生姐弟了。

在西方藝術作品中，阿波羅除了有這些特性，還常常與繆斯、美惠三女神在一起。尼采在《悲劇的誕生》中，把藝術家的創作理念分成兩個類型，一個被稱為酒神精神，另一個被稱為太陽神精神。他以阿波羅為太陽神精神藝術作品的形象代表。阿波羅的形象與職能，在傳播中漸漸由照亮世界發展為照亮人們的心靈，如太陽一樣給人帶來鼓舞的力量。這樣一來，他的神性也就有了靈感、藝術的特徵。在希

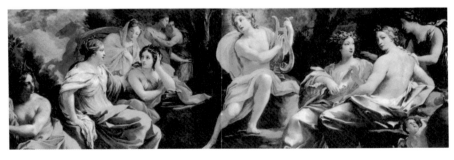

阿波羅和繆斯
西蒙‧烏埃／1640 年／布面油畫／21.5cm×80cm／布達佩斯美術館

臘神話中，他總是手持七弦豎琴，也就具有了音樂之神的特徵。而他與繆斯、美惠三女神在一起，就具有更深刻的內涵了。

當代人常常會覺得，藝術創作需要與激情、靈感在一起，尤其是中華民族，對「太白斗酒詩百篇」的傳說津津樂道。如果讓中華民族來表現繆斯女神，則一定會讓她們與酒神在一起。可是，古希臘人卻認為，藝術創作需要靈感，更需要用理性克制住自己的激情。他們認為，優秀的藝術作品是理性、克制的。古希臘時，供奉阿波羅的德爾菲神廟門口刻著兩句話。一句是「認識你自己」，另一句是「凡事勿過分」，這正是克制的理性精神的代表。阿波羅也就成為理性、克制之神。古希臘人覺得，美惠三女神、繆斯女神雖然象徵著藝術、美好與歡樂，但這一切都需要理智的引領。所以，繆斯也好，美惠三女神也好，她們的舞蹈都需要和著阿波羅豎琴的節拍，要受到理性的節制。

西方藝術一直都有理性、克制的傳統。這個傳統在中世紀的時候達到頂峰，雖然在 14 世紀——16 世紀受到文藝復興人文主義理念的衝擊，但在 17 世紀——18 世紀仍然以古典主義、新古典主義的名義佔據著主流地位，直到 19 世紀中期激情的浪漫主義才正式衝破理性、克制的古典主義的藩籬，酒神才最終戰勝了日神。也許，當代人再創作繆斯的形象，真的會讓她們與酒神戴奧尼索斯在一起。可是就算是戴奧尼索斯，那也是宙斯的兒子——私生子。

酒神戴奧尼索斯的名字意為「瘸腿的人」。他是宙斯與底比斯公主西蜜麗（Semele）的兒子，但西蜜麗懷孕期間因為看到了宙斯的真容，被宙斯的雷電燒死。宙斯只來得及救下這未出生的孩子，把他放進自己的腿中，直到足月才將他取出。這段時間裡，宙斯由於腿裡有個孩子走路有點跛，所以那個孩子被取名為戴奧尼索斯。在宙斯眾多孩子中，他是唯一一個由宙斯親自生下來的。也許就因為這個原因，他很順利地進入了奧林匹斯山十二主神的行列。而且，正是由於對他的祭祀，古希臘誕生了悲劇這種藝術形式。

宙斯的私生子很多，而且都很強大。與其他兄弟相比，無論是婚生子女的數量還是私生子女的數量，他都最多，子女的能力也很強大；與父親、祖父相比，這些子女們大多又都有各自不同的母親、不同的出生地、領地，因而很難像宙斯兄弟那樣聯合起來對抗父親。也許，就是憑著這兩個優勢，宙斯最終在神界坐穩了眾神之王的寶座。

　　他的第七段、也是最後一段婚姻的女主角赫拉，她是唯一被正式稱為天后的女神。只是，雖然當上了天后，赫拉的日子也不好過，她要時刻盯著宙斯，稍不留神宙斯就要出去和神界、人間的美女私會，還隔三岔五地帶回個私生子來。

　　在希臘神話中，宙斯實在是個以「風流」著稱的大神。而事實上，宙斯的「風流」也是有苦衷的。古希臘與華夏不同，世界上從來沒有一個古國名叫古希臘。由於希臘特殊的地理環境，「古希臘」事實上是一個由語言、文化相近的各個城邦、島嶼組成的文化區，城邦的政治制度、經濟形勢、文化繁榮程度等都不相同，如何讓這些彼此獨立的城邦形成統一的文化認同？這是古代希臘的一個文化難題。

　　在這個時候，神話就成了統一古希臘的一種重要文化符號。宙斯在克里特島長大的神話，折射出了宙斯崇拜發源於克里特島的歷史事實。宙斯與父親的戰爭，也暗含著宙斯崇拜逐漸在整個希臘地區普及開來的過程。而宙斯的各種婚姻、風流，恰恰是宙斯崇拜與希臘各地原有的崇拜結合起來的投射。宙斯的情人們事實上是各地原先尊奉的神，宙斯與她們的結合，意味著來自別處的宙斯崇拜與本地的崇拜結合、交融，逐漸被當地人接受；其他一些神也慢慢透過成為宙斯各種「親戚」的辦法融合進了這個神話譜系。這麼一來，希臘文化被整合、統一，就如同神話中宙斯憑個人魅力慢慢整合、統一了眾神，把眾神的國度也變成了以他為紐帶的大家庭。

　　所以，希臘神話中關於宙斯的故事那麼多，並不是因為宙斯太風流，實在是希臘有太多城邦需要融合進這個大家庭中來。

Chapter 4

婚姻保衛者
赫拉
Hera

<div style="text-align:center;">

1

如何在畫中認出眾神？

</div>

　　希臘神話裡的神有兩萬多位，就算是希臘人自己也不能把所有神的名字都叫出來。那麼在西方的藝術作品中，又有很多運用希臘神話的元素，如何來認出來誰是誰？

　　其實很簡單：誰也沒看到過神仙的長相，人們只需要認出他們的象徵物。例如，持有三叉戟的基本上都是海王波賽頓，長翅膀的女神

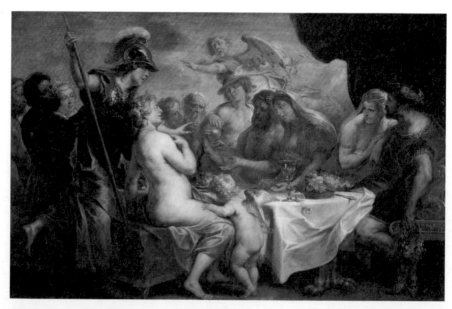

佩琉斯與忒提斯的婚禮

雅各・約爾丹斯／ 1636 年──1638 年／布面油畫／ 181cm×288cm ／馬德里普拉多博物館

<div style="float:left;">

希臘眾神的天空

084

</div>

這位女神明顯不是天后赫拉。在男男女女眾神中，只有她是裸體，彰顯著自己性感美麗的胴體，而且她的膝頭親密地趴著一個長著翅膀的孩子。很明顯，這是阿芙蘿黛蒂和邱比特母子。

這位女神頭戴戰盔，手持戈矛。很明顯，她也不是赫拉，而是女戰神雅典娜。

這對男女居於畫面中比較醒目的位置，緊緊依偎在一起，很像是一對夫妻，據此可以懷疑他們為宙斯與赫拉。可是仔細看，卻可以發現這兩人頭戴花環（女人雖然沒有戴花環，可是她的花環拿在男人的手上），頭戴花環說明他們是新婚夫婦。聯結到故事中，不和女神是把金蘋果扔在一個婚宴上的，所以這兩人不是赫拉與宙斯，而是正在舉行婚禮的佩琉斯與忒提斯。

這兩個人也緊緊依偎在一起，居於畫面的中心地位，很明顯是宴會上地位最高的人，女神的頭上還戴著一頂金色的王冠。這表明她的「王后」身份，憑此可以判斷，這才是宙斯與赫拉。

可見，在西方繪畫中可以根據神話中的細節來判斷人物的身份。可是，在其他類似題材的作品中，赫拉卻沒那麼容易判斷了。

就是勝利女神。這就如同中華民族凡是看到穿白衣白裙而且手持楊柳淨瓶的，那會認定是觀音，而不用管她長成什麼樣。同理，可見於約爾丹斯的這幅畫（見 P.84 圖）。

這是在描述不和女神扔出金蘋果的那一剎那。在希臘神話中，這是一個非常重要的故事。在佩琉斯和忒提斯的婚禮上，不和女神因為自己沒有被邀請，故意在眾神雲集的時候扔出了唯一的一顆金蘋果，上面寫著一行字「獻給最美的女神」。這一行字導致現場三位自負美貌的女神都想得到這顆金蘋果。這三位就是天后赫拉、愛與美之神阿芙蘿黛蒂和智慧女神雅典娜。這三位女神都出現在右側的這幅畫中，可是，我們如何來辨認她們呢？

比如，這幅畫裡誰是天后赫拉？

三位女神都搶著要金蘋果，吵吵嚷嚷地找宙斯仲裁。宙斯也無法決斷，於是出主意，讓她們找一個凡人男子來判斷誰是最美的女神。因此，正在伊達山牧羊的少年帕里斯面前，就忽然出現了三位美麗的女神。

為了從帕里斯手裡得到金蘋果，三位女神都開始了「賄選」工作：赫拉許諾，如果帕里斯把金蘋果給自己，她將給帕里斯「權力」，讓他成為希臘最偉大的國王；戰神雅典娜則許給他「榮譽」，允諾帕里斯將成為希臘最負盛名的勇士；愛與美之神阿芙蘿黛蒂卻獨闢蹊徑，她許諾的是「愛情」——帕里斯將得到全天下最美麗的女人。

最終結果是「愛情」戰勝了「權力」與「榮譽」。帕里斯認為，權力和榮譽他都可以憑自己的爭取而得到，唯有愛情必須依靠愛神的幫忙，所以他毫不猶豫地把金蘋果給了阿芙蘿黛蒂。之後，阿芙蘿黛蒂兌現承諾，讓帕里斯得到了希臘第一美女海倫的愛情。特洛伊戰爭隨之爆發，無數英雄命喪沙場。

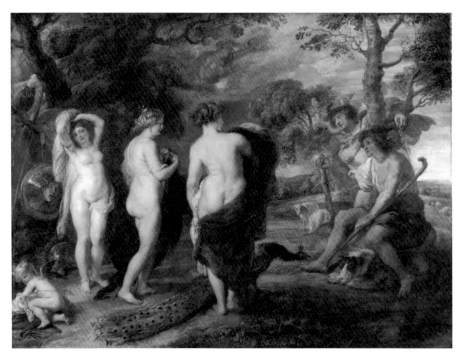

帕里斯的審判

彼得‧保羅‧魯本斯／1632 年──1635 年／木板油畫／144.8cm×193.7cm ／倫敦英國國家美術館

再來看看這幅魯本斯的畫。畫面右側，一位少年手持金蘋果，面對三位女神猶豫不決，他身後不遠的地方就是山坡和山羊，很明顯他就是帕里斯。而他面前的三位女神也自然就是赫拉、雅典娜和阿芙蘿黛蒂。可是，人們如何來辨別她們呢？這幅畫中的三位女神身邊沒有男神宙斯來幫助確定身份，女神的頭上也都沒有王冠，該如何判斷赫拉的身份呢？同樣，看她們的象徵物。畫面的左下角蹲著小邱比特，本來人們可以憑此來判斷阿芙蘿黛蒂，可是調皮的邱比特卻離開了母親自己蹲在一邊玩耍，三位女神中誰又是她的母親呢？最左側女神的身旁有一面盾牌，盾牌上有一個女妖的頭像，說明它就是著名的美杜莎之盾，盾牌旁的女神自然就是美杜莎之盾的持有者──雅典娜。但是，中間的女神和右邊的女神，誰是赫拉，誰是阿芙蘿黛蒂呢？這個時候，就要注意右邊那位女神的腳下了。

人們能夠毫不費力地看到一隻優雅的孔雀。在希臘神話中，只有一位女神以孔雀為象徵，她就是赫拉。這隻孔雀象徵著最右邊的女神正是天后赫拉。

魯本斯在三年後又畫了同一題材的作品。這一次，帕里斯和三位女神的位置發生了鏡面翻轉。可是，由左到右的三位女神仍然有她們各自的身份象徵物：放在地上的盾牌象徵著最左側的是雅典娜；摟著母親大腿的小愛神象徵著阿芙蘿黛蒂；赫拉頭戴王冠，身旁的暗影裡依稀可以辨認出孔雀翎，像暗夜中的眼睛一樣凝視著眾人。

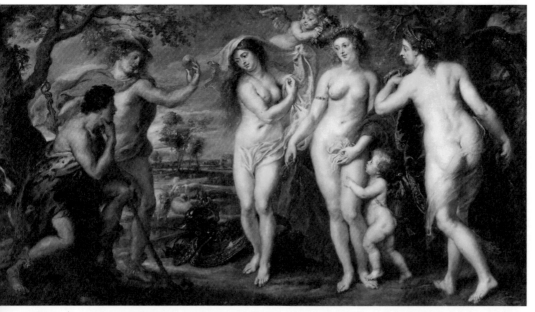

帕里斯的審判

彼得・保羅・魯本斯／1638 年／布面油畫／199cm×381cm ／馬德里普拉多博物館

帕里斯的審判

克勞德・洛蘭／1645 年——1646 年／布面油畫／112.3cm×149.5cm／華盛頓美國國家美術館

在洛蘭版《帕里斯的審判》中，仔細觀看局部可以看到：在壯闊的風景襯托下，赫拉一手提裙一手舉起，豎著指頭神色淩厲地在說話。她那樣子與其說在賄賂許諾，不如說在數落教訓，氣勢十足，更像個菜市場上的悍婦。她腳下的孔雀雀屏全開，也助長了女主人的氣焰。阿芙蘿黛蒂不安地看著赫拉，彷彿有些驚愕與擔憂；小愛神邱比特關注地看著帕里斯的反應。

在她們身後，雅典娜坐在後面的石頭上，橫著放下武器，似乎不屑參與爭奪，悠閒地冷眼旁觀。可是，畫家卻讓金色的陽光完全披灑在她身上，讓她成為無法被忽視的焦點。這個動作與兵器也都暗示了後來雅典娜在特洛伊戰爭中冷漠的報復。可見，西方繪畫作品中希臘神仙的樣子雖然變來變去，可是只要找到他們各自對應的象徵物，就能辨認出各自的身份了。比如，找到孔雀就一定能找到赫拉。辨明了赫拉，再看其他畫作，就連畫家的隱祕心思都可一目了然。

婚姻保衛者
赫拉

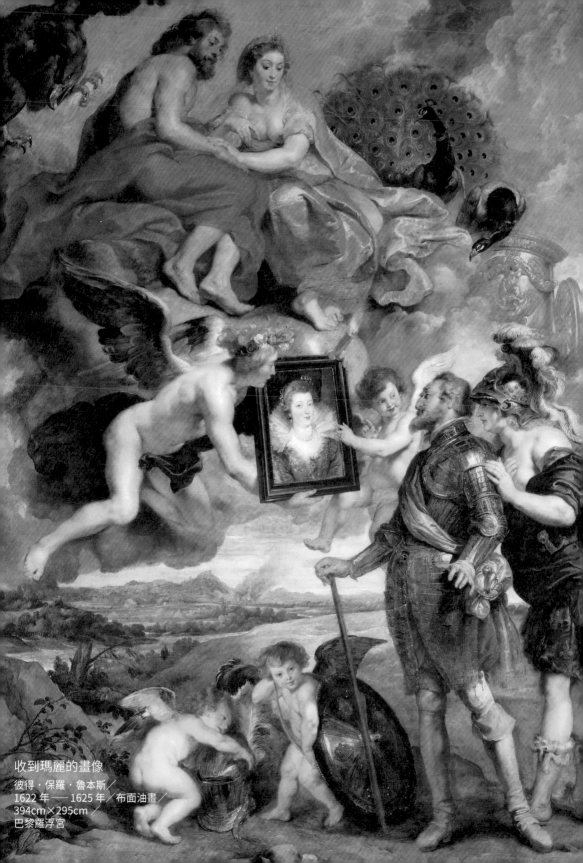

收到瑪麗的畫像
彼得・保羅・魯本斯／
1622 年——1625 年／布面油畫／
394cm×295cm／
巴黎羅浮宮

這是魯本斯的作品《收到瑪麗的畫像》。這幅畫看起來很奇特，人與神交織在一起。仔細分辨，可以看出高居畫面上半部分的是宙斯和赫拉，他們身旁各有一隻鷹和一隻孔雀來象徵他們的身份。兩位天神目光向下，凝視著一位穿著當時服飾的中年男子。在這位男子的面前，兩個小天使飛在半空中為他舉起了一幅女子的肖像畫，男子的身旁，則有智慧女神雅典娜在為他出謀劃策，而在他的腳邊，小愛神正彎弓搭箭，似乎正準備射出愛情之箭。乍看起來這幅畫似乎很「穿越」，古希臘的神仙與身穿文藝復興時期服飾的人間貴族共處同一空間，雅典娜還親熱地伏在這貴族的身旁與他說悄悄話，這怎麼可能？時代、地域、風格，都完全不協調啊！畫家這是想表達什麼主題？

　　結合這幅畫的名字《收到瑪麗的畫像》，基本瞭解法國歷史的人就能明白，畫家這是在描述亨利四世收到自己未婚妻瑪麗・梅迪奇畫像時的場景。亨利四世是波旁王朝的創始人，他在法國的宗教內戰中憑藉出色的軍事才能最終贏得了王位。此後，為了得到子嗣，他娶了義大利佛羅倫斯的梅迪奇家族的瑪麗做了自己第二任妻子。瞭解了這個歷史背景之後，再來看這幅畫就能理解畫家特殊的寓意了：雅典娜與他的親密關係意味著他能得到女戰神的祝福——每戰必勝，小愛神彎弓搭箭意味著他的這段婚姻將產生濃厚的愛情甚至是愛情的結晶。而更重要的是，亨利四世是在眾神之王和天后的注視下收到自己未婚妻的畫像的，這預示著他們的結合受到來自上天最高的祝福；而天上的眾神之王夫婦也寓意著他將與梅迪奇家族的瑪麗結為夫妻，兩人在人間的地位將如同宙斯與赫拉在神界那樣高高在上。至此，人們恍然大悟：畫家這是在用天上的宙斯和赫拉來比喻人間的亨利與瑪麗啊！後世的人，只有具備相同的文化涉略才能看懂，畫家的所有玄幻穿越想像力的驚人表達只是為了拍帝后的馬屁啊！

2

赫拉與伊娥

赫拉之所以以孔雀為象徵，與宙斯的一次外遇有關。

這個故事要從一位少女說起，她的名字叫伊娥，是彼拉斯齊人
（Pelasgian）的公主。與希臘神話中一些其他美麗的公主一樣，她被宙
斯看中。宙斯在草地上化為了一團濃霧，在濃霧中變身成一個男子前
來誘惑伊娥。

伊娥不為宙斯所動，反而驚慌失措地逃走了。可是她哪是宙斯的
對手！無論她逃到哪裡，都立刻被宙斯追上，就這樣，原本的一小團

在 這幅文藝復興時期的繪畫
作品中，宙斯是一個身材
健碩的男子，按照當時的標準算得
上「英俊」，可是伊娥卻不為所
動。畫中的伊娥，雖然臉龐嬌美，
卻嘟著嘴、瞪著眼，一臉不高興。
畫面左上角隱隱能看到乘坐孔雀
駕車的赫拉正在趕來，預示著一場
風雲正要降臨⋯⋯。

宙斯與伊娥
巴里斯・博爾多內／16 世紀 50 年代／布面油畫／136cm×117.5cm／哥德堡藝術博物館

平地起烏雲：不得不說，在宙斯的眾多變身偷情事件中，變身濃雲是頗有創意的一次，這也給了西方畫家們更多釋放自己創意的機會。

這是義大利文藝復興盛期威尼斯的著名畫家柯雷喬（柯雷吉歐）的代表作。畫家沒有按照傳說讓宙斯化身男子來挑逗伊娥，而把宙斯畫成了一團濃霧。西方的油畫不像華夏的水墨畫，表現煙雲本來就不是油畫擅長的，可是他還是把這團雲畫得濃淡有度，濃黑的煙雲把少女潔白的皮膚反襯出珍珠般的螢光，兩者交相輝映，形成了柔美的效果。深深淺淺的煙雲還勾勒出一個男子的模糊身影，若有似無，若隱若現，充分展現了宙斯的神秘，與宙斯親吻著的伊娥也倍顯嬌媚，帶著陶醉的欣喜。可見，在柯雷喬（柯雷吉歐）心中，伊娥對眾神之王追求的態度與畫家博爾多內的完全不同。

宙斯與伊娥
柯雷喬（柯雷吉歐）／1530 年／布面油畫／163.5cm×73.5cm／維也納藝術史博物館

濃霧很快就成了一大團濃雲。

雖然宙斯用盡心機掩蓋自己的行徑，可是還是被一句成語說中：欲蓋彌彰。高高在上的赫拉忽然發現，朗朗晴空下一片草地上起了一片濃雲。她覺得很奇怪，直覺地感到這裡面一定有問題，於是撥開雲頭仔細查看，果然是自己丈夫做的「好事」，便立刻追了過來。

宙斯發現赫拉來了，一下子慌了手腳，他知道自己的濃雲是騙不了赫拉的，慌亂間把伊娥變成了一頭非常漂亮的小母牛。等赫拉到來時，只看見宙斯正和一頭漂亮的小母牛依偎在一起。

宙斯故意裝作悠閒地說：「這是一頭多麼漂亮的小母牛啊！」赫拉一看就知道這不是一般的小母牛，但她也不說破，反而裝作什麼都不知道的模樣，應道：「是很漂亮啊！不如你把牠送給我吧！」

赫拉這話一出口，宙斯就為難了：如果把小母牛送給赫拉，赫拉一定能看出這不是普通的小母牛，而赫拉對付情敵手腕之殘酷宙斯是非常清楚的；可是如果不肯答應，明擺著這頭小母牛是有問題的！為難了半天，宙斯最終還是在赫拉似笑非笑的神情和冰冷的注視下，硬著頭皮答應了。

赫拉得到了這頭「小母牛」之後，知道宙斯肯定會找機會來搭救這個小美人，她可不想給情敵任何機會。於是，她找了個名叫阿爾戈斯的百眼巨人來看守這頭小母牛。

赫拉下令：不但不能讓小母牛跑了，更不能讓宙斯接近這頭小母牛。赫拉知道，這個百眼巨人渾身長滿了眼睛，即使睡覺的時候也有兩隻眼睛始終睜著，絕對是最安全的 24 小時無死角監控。有阿爾戈斯在，宙斯絕對沒有辦法救走心上人。

故事說到這裡不免引出一個問題：為什麼阿爾戈斯那麼聽赫拉的話，居然敢跟宙斯作對？如果他是出於畏懼天后，難道他不更應該畏懼眾神之王嗎？

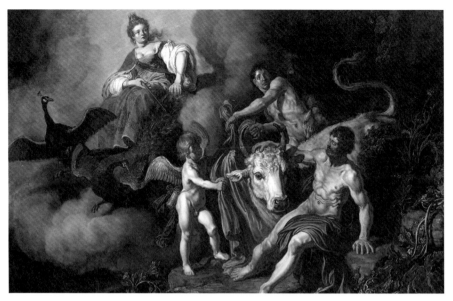

赫拉發現宙斯與伊娥偷情
彼得‧拉斯特曼／1618年／木板油畫／54.3cm×77.8cm／倫敦英國國家美術館

荷蘭畫家拉斯特曼的這幅畫，表現的就是赫拉發現情況不妙後趕來「捉姦」的那個戲劇性的場景。畫面的左半部分畫的是赫拉乘著兩隻孔雀拉的金車自天而降，疏疏朗朗的佈局自然地烘托出了赫拉的華貴氣勢；與她相對應，宙斯、伊娥與另外兩個人物都擠在畫面的右半部分，畫面構圖帶來的局促感、壓迫感令人能夠感受到宙斯此時的窘迫、緊張。畫中，赫拉與宙斯之間形成了眼神的交流，而那頭白色的小母牛則瞪著她無辜的大眼睛面對著所有的觀者：在整個故事裡，她才是無辜的，可是赫拉手下的神使們正在拉扯牛角要把她拖走。

3

百眼巨人為什麼這麼聽話？

　　希臘神話裡對此沒有解釋，倒是後世的藝術家們，紛紛在自己的作品中對這個關係做出了解釋。能做這種事，不外乎三種可能。

　　第一種可能：阿爾戈斯是腦殘粉，對赫拉無限虔誠。荷蘭畫家貝爾赫姆的這幅作品就是第一種猜測的代表。畫家在這裡畫的是赫拉命令百眼巨人阿爾戈斯負責看守伊娥的場景。畫中的赫拉高高在上，阿爾戈斯半跪在地上聽從她的指令，白色的母牛微微低著頭看著這一幕，神情憂

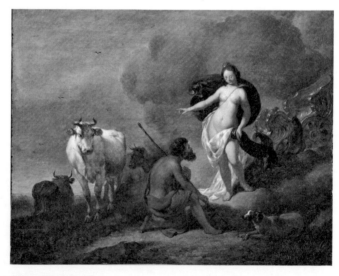

赫拉讓阿爾戈斯看守伊娥

尼古拉斯・彼得斯・貝爾赫姆／1655 年──1683 年／木板油畫／24.5cm×31.5cm／阿姆斯特丹荷蘭國立博物館

希臘眾神的天空

096

鬱。赫拉背後有一團薄薄的烏雲，不知道是不是宙斯？這幅畫裡，赫拉與阿爾戈斯的姿勢、神情非常接近一些宗教題材畫作中耶穌與信徒交流時的姿態。在這裡，畫家對上面問題的解釋是：阿爾戈斯把赫拉當作聖母一樣崇拜，為了她可以赴湯蹈火，甚至與眾神之王為敵。

第二種可能：女王氣場太強大，阿爾戈斯實在害怕。這幅畫畫的也是赫拉把伊娥交給阿爾戈斯看管。這裡的赫拉身穿文藝復興時期的宮廷盛裝，很有時代穿越感，但華麗的服裝確實也襯托了她高高在上的姿態。在她手邊，伊娥的確是一頭非常美麗的白牛，她的白色與赫拉雪白的面龐不同：赫拉面龐的白色混著一點暖色，使她的臉上還能現出一絲正常的血色，讓人感覺她仍舊是一個人；可是

朱諾把伊娥交給阿爾戈斯

揚‧范‧諾爾特／ 1660 年——1770 年／布面油畫／ 133cm×108cm ／巴黎羅浮宮

母牛的白色裡微微泛著藍色，冷色調不僅襯托著伊娥悲慘的命運，也使這頭母牛看起來更純潔。畫家為母牛畫了一個冷冷的斜視，表現了伊娥說不出的怨恨。畫中的阿爾戈斯有些震驚，有些畏懼，彷彿已經被赫拉的「女王」氣場征服了。

第三種可能：粉身碎骨全不怕，阿爾戈斯暗戀她。P.98 的這幅畫裡小母牛伊娥已經完全淪為了配角，畫家穆拉突出表現的是嬌美的赫拉與身材健美的阿爾戈斯正兩兩相望，含情脈脈地對視著。兩人周圍，眾多的神女、小愛神也烘托了兩人曖昧的情感。穆拉常年為那不勒斯王宮的卡洛斯三世與王后瑪麗亞‧阿瑪莉亞服務，這幅畫是藉希臘神話的故事表現著當時流行的宮廷愛情趣味：高高在上的王后與宮廷貴族、侍臣之間隱晦、壓抑的愛情是當時歐洲所推崇的「典雅」。這幅

赫拉給百眼巨人阿爾戈斯安排任務

法蘭西斯科·德·穆拉／1740 年──1750 年／布面油畫／103cm×157cm ／羅韋雷托與特倫托現代藝術博物館

畫給人這樣的想像：阿爾戈斯之所以這麼聽赫拉的話，是因為他早已暗戀上了這位女神。為了自己的心上人，他當然對赫拉的任何要求都義不容辭。

只是，這三幅畫中的阿爾戈斯都只是個普通的牧羊人，畫家們沒能表現出阿爾戈斯「百眼」的特徵。也許是因為他們沒有看到過華夏的千手千眼觀音，無法想像「百眼」該是什麼模樣。

荷米斯出場了：宙斯看到伊娥在受苦很著急，但又不能直接出面去搭救。想來想去，他找來了自己的兒子荷米斯。荷米斯是宙斯與邁亞的兒子，也是奧林匹斯山上的十二主神之一。他生性機智，所以是希臘神話中的智神。但這智神與智慧女神雅典娜不同，他擁有的是狡猾、欺騙之類的小智慧。因為擅長騙人，他成為古希臘的商業之神。

荷米斯雕塑

詹博洛尼亞（波隆那）／1580 年／青銅／佛羅倫斯巴傑羅博物館

　　左圖是荷米斯的標準像。荷米斯的象徵物有三個：飛翼帽、飛翼靴和雙蛇杖。飛翼靴又稱為快靴，穿上它就能飛行如神速，所以荷米斯也是奧林匹斯山上跑得最快的神。因為這個原因，他也有了眾神使者的職能，經常幫宙斯跑腿做雜活。前面兩幅《帕里斯的審判》中，站在帕里斯身邊的人都是他，這也意味著這場審判是在宙斯的授意下進行的。現在，荷米斯要用自己的智慧去幫宙斯解救伊娥了。

　　音樂的魔性：荷米斯帶著一支短笛來到了阿爾戈斯身邊，裝作是一個普通的牧羊人給阿爾戈斯演奏音樂。可是他演奏的卻不是牧羊曲，而是催眠曲。阿爾戈斯聽著聽著，就開始打起了瞌睡。可是他畢竟是百眼巨人，就算聽著荷米斯的音樂也仍然拼命打起精神來，每次雖然有一些眼睛已經閉上，可是還有一些眼睛頑強地睜著。

墨丘利和阿爾戈斯（墨丘利為荷米斯的羅馬名稱）

彼得‧保羅‧魯本斯／1635 年──1638 年／木板油畫／63cm×87.5cm／德勒斯登國立美術館-古代大師畫廊

魯本斯的這幅畫畫的就是荷米斯誘殺百眼巨人的場景。荷米斯以音樂為武器讓阿爾戈斯昏昏欲睡，等待解救的伊娥緊張地注視著他們。

這幅畫裡真正的主角，既不是荷米斯也不是阿爾戈斯，更不是隱隱出現的小母牛，而是荷米斯藏在身後的那把匕首。乍看起來，畫面有著田園牧歌的恬靜，掩藏在袍裾下的匕首卻暴露了荷米斯的真正目的。

墨丘利誘騙阿爾戈斯入睡
烏巴爾多・甘多爾菲／1770年——1775年／布面油畫／218.4cm×136.9cm／北卡羅萊納州藝術博物館

荷米斯看阿爾戈斯仍然不肯入睡，就開始吹蘆管。終於，在荷米斯演奏出的低沉的音樂裡，阿爾戈斯閉上了所有的眼睛。荷米斯仔細觀察，確認阿爾戈斯所有的眼睛都閉上了，就拔出了刀，砍下了阿爾戈斯的頭。

墨丘利和阿爾戈斯
雷尼・安托萬・霍亞瑟／1688年／布面油畫／158cm×120cm／凡爾賽宮

這幅畫裡有些細節與其他版本不同。首先，荷米斯雖然是古希臘的打扮，可是他吹的是橫笛。在希臘神話產生時期，笛子以豎吹為主，畫中的笛子比較「現代」。其次，這幅畫中荷米斯的雙蛇杖被放在一邊（圖最左側），而一般認為，真正有讓人入睡的魔法的正是他的雙蛇杖，故事中令百眼巨人昏睡的笛子正是雙蛇杖變成的。所以，其他畫中不再出現雙蛇杖，而以飛翼帽來象徵荷米斯的身份。

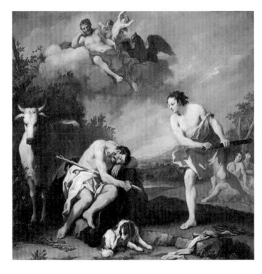

阿米戈尼為這個題材畫了兩幅畫，兩幅畫的主要區別為有無宙斯。這幅畫中，宙斯浮在天上，注視著荷米斯和阿爾戈斯，這表明荷米斯的行為其實是受他的指使的。

墨丘利騙阿爾戈斯睡熟準備殺他
雅各布·阿米戈尼／1730年——1732年／布面油畫／366cm×307cm／摩爾公園宅邸

墨丘利誘殺阿爾戈斯
迪亞哥·羅德里格斯·德席爾瓦·維拉斯奎茲／1659年／布面油畫／127cm×250cm／馬德里普拉多博物館

維拉斯奎茲用當時的服裝來畫神話中的人物，尤其是傳說中的百眼巨人被畫成了普通人，讓人產生同情。

婚姻保衛者 赫拉

1 朱諾把阿爾戈斯的眼睛
　放在孔雀尾上
雅各布・阿米戈尼／1730 年／布面油畫
／366cm×307cm／摩爾公園宅邸

2 朱諾從墨丘利那裡
　收到阿爾戈斯的眼睛
亨德里克・霍爾奇尼斯／1615 年／布面
油畫／131cm×181cm／鹿特丹博伊曼
斯・范伯寧恩博物館

　　示好還是示威？殺了百眼巨人之後，荷米斯意識到自己犯了個錯誤：他聽了宙斯的話救了伊娥，該如何向赫拉交代？荷米斯不愧是個智慧神，他立刻想出了個主意：給赫拉送禮。他送的禮物就是阿爾戈斯的頭。

　　赫拉派阿爾戈斯看守犯人，現在自己的看守被荷米斯殺了，荷米斯還把看守的頭獻給赫拉，這行為怎麼看都是示威啊！真不知道赫拉看到百眼巨人的頭時是怎麼想的。她當然不甘示弱，把阿爾戈斯的一百多隻眼睛全部點綴在孔雀的羽毛上，從此，孔雀的羽毛上就佈滿了「眼睛」，而赫拉也因此把孔雀當作自己的象徵。

　　所以，在上述事件發生前我們看到的所有的畫都是錯的，那些名家不該在赫拉的孔雀身上畫滿眼睛。但這錯誤也不能怪那些畫家們，畢竟，誰也沒看見過不帶「眼睛」的孔雀翎……。

　　伊娥的結局：伊娥雖然被救出來了，可是她還是不能恢復人形，仍舊是一頭母牛的模樣。赫拉便派出一隻大牛虻去叮咬伊娥，追著伊娥滿世界逃。古希臘悲劇作家埃斯庫羅斯在他的劇本《被縛的普羅米修斯》中寫了這麼一段情節。伊娥被牛虻追到了高加索山下，悲哀地問普羅米修斯：「我到底為了什麼要承受這樣的苦難，我的苦難的前

方是什麼？我還有沒有希望？我到底要不要朦朦朧朧地活下去？」在這裡，她與普羅米修斯展開了一次關於生命的意義的哲學討論。普羅米修斯則告訴她，自己盜火的目的就是讓人們不再蠅營狗苟於自己的現實生活，而讓人把眼光從死亡上轉開。

這番哲學討論的背後有個地理學的問題：被宙斯擄到希臘的伊娥是在愛琴海區域內，她怎麼到了黑海區域的高加索山下呢？

根據希臘神話，當年宙斯不忍心看見伊娥這麼痛苦，便掀起了滔天海水淹沒她跑過的山谷，希望透過這種方式讓她擺脫牛虻。在大海中露出的山谷就成了一道海峽，它就是現在的博斯普魯斯海峽。據說，在希臘語中，Bos 就是牛，Phorus 指海峽，Bosphorus 意思就是牛渡過的口岸或「牛津」。看來，伊娥就是從這裡奔到了高加索山下。

現在，博斯普魯斯海峽是歐亞大陸的分界線，是黑海通向地中海的黃金水道，是伊斯坦布爾的地理名片。而它的由來，卻源自一場出軌的愛情。

在埃斯庫羅斯的作品中，伊娥沒有停留在高加索山下，她很快又被牛虻趕上，繼續奔逃。最終，她逃到了埃及，在尼羅河邊筋疲力盡，悲哀地仰望著奧林匹斯山乞求命運的哀憐，她的神情深深觸動了宙斯。他請求赫拉對伊娥大發慈悲，並且指著冥河發誓，自己再也不會追求伊娥了。這時，赫拉贏得了最終的勝利，允許宙斯恢復伊娥的原形。

伊娥從此在埃及生存了下來，還生下了宙斯的兒子，而伊娥本人也成了埃及最重要的女神——伊西斯女神。

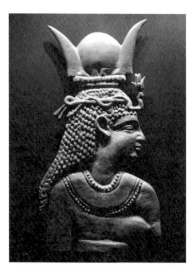

伊西斯女神像
羅馬帝國時期作品／青銅／巴黎羅浮宮

赫拉為什麼整天打小三？

　　在希臘神話故事中，赫拉這個天后似乎什麼正經事都不幹，整天「打小三」。事實上，「打小三」就是赫拉的正經事。因為她是希臘神話中的婚姻女神，維護婚姻的神聖就是她的責任。也正因如此，她總是在希臘扮演拆散宙斯與情人的「王母娘娘」。

　　作為婚姻的守護神，她也掌管著婦女們的生育，保佑每對夫妻多子多福。所以，赫拉的象徵物除了孔雀之外，還有一樣人們熟悉的水果——石榴。在中華文化中，石榴也寓意「多子」，在這裡華夏和希臘是相似的。所以，在西方繪畫作品中，赫拉的手上常常捏著一顆紅石榴。

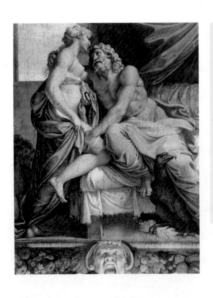

　　此畫有兩個版本：濕壁畫中窗外空空，布面油畫中窗外有小天使。這裡的赫拉有三個典型象徵物：身旁的孔雀、手上的石榴、胸口的愛情腰帶。腰帶是愛神借給她的，能幫她增長魅力，讓宙斯永遠愛她。在美術作品中，繫愛情腰帶的只有愛神與赫拉。

宙斯與赫拉
安尼巴萊・卡拉齊／ 1597 年／濕壁畫／ 85cm × 75cm ／羅馬法爾內塞宮

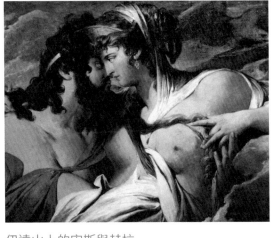

這幅畫裡的赫拉胸口繫著愛情腰帶，雖然她與宙斯肢體糾纏看似纏綿恩愛，可是眼神淩厲，有著不輸於宙斯的氣勢。這幅畫寓意著，赫拉與宙斯的婚禮就是一場場戰爭的序幕。

伊達山上的宙斯與赫拉

詹姆斯‧巴里／1790 年──1799 年／布面油畫／130.2cm×155.4cm ／謝菲爾德城市博物館及瑪賓藝術畫廊

　　當年，宙斯為了追求赫拉用盡心機，可是都沒能成功。有一天，宙斯變成了一隻被暴雨淋濕的布穀鳥，瑟瑟發抖地出現在赫拉面前。赫拉十分可憐這隻小鳥，就把牠摟入懷中讓牠取暖，不料宙斯卻趁機變身，征服了赫拉。

　　此後，赫拉與宙斯正式在伊達山上完婚。據說，兩人的新婚之夜，長達三百年。兩個人生下四個孩子：戰神阿瑞斯、火神赫菲斯托斯、生育女神埃雷圖亞和青春女神赫柏。

　　的確，宙斯婚後仍不改自己的風流習性，惹得赫拉一次次親自動手處理宙斯的情人和私生子們。但無論怎麼風流，他對赫拉還是有幾分忌憚的，就像對待伊娥那樣，雖然在私底下想盡辦法，但是不敢公然和赫拉對抗。可見，在神界，赫拉還是很有權力的。

　　赫拉的威嚴，也來自她自己持身之正。在希臘神話中，很多女神廣有情人。赫拉既然能和阿芙蘿黛蒂爭奪金蘋果，其美麗自不在話下，她的身邊也有其他追求者出現。

　　在赫拉的追求者中，最著名的是一個凡間帥哥──伊克西翁。他

婚姻保衛者赫拉

原本是特薩利的國王，因為殺死鄰國國王而激怒了所有人，走投無路後逃到宙斯神廟以尋求庇護。宙斯不僅寬恕了他，還讓他進入神界。沒想到，他到了奧林匹斯山後卻愛上了天后赫拉，瘋言瘋語地調戲赫拉，要她和自己一起私奔。這種事如果發生在宙斯的身上，也許就順水推舟了，可是赫拉卻不為伊克西翁的外貌所動，把這事告訴了宙斯。宙斯聽後，半信半疑，便用烏雲變成一個假赫拉去試探伊克西翁。伊克西翁色迷心竅，當場就強姦了這位假赫拉。宙斯見到這情形，勃然大怒，把他打入塔爾塔羅斯——冥界地獄。

宙斯自己雖然風流成性，可是對敢於調戲自己妻子的人，他的怒火卻沒有停歇。在地獄裡，伊克西翁被綁在一個永遠旋轉的火輪上，他的身體被高速旋轉的火輪撕扯，永不停歇。

從此，伊克西翁之輪（Ixionian Wheel）成為西方的一個成語，表示萬劫不復、永不休止的折磨，很多文學作品都用過這個成語。

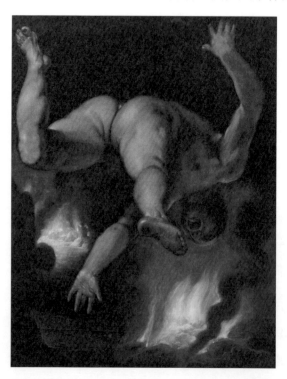

這個故事最能體現赫拉對婚姻的忠誠，不改其婚姻女神的本色。與華夏同時期的故事相比，希臘神話中的這位王后用不著強顏歡笑接納情敵後再動用宮心計暗中下手，她永遠不會掩飾自己的嫉妒和憤怒。從某種程度上看，這是

伊克西翁的墜落
科尼利斯・范・哈勒姆／1588 年／布面油畫／192cm×152cm／鹿特丹博伊曼斯・范伯寧恩博物館

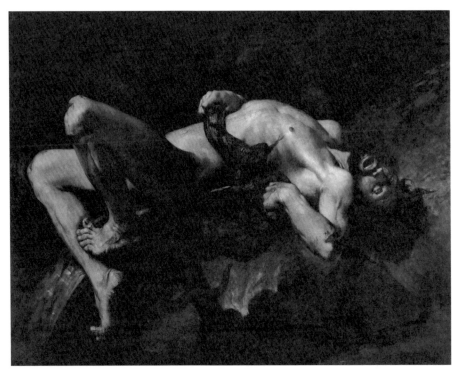

伊克西翁沉入冥界
儒勒‧埃利‧德拉奈／ 1876 年／布面油畫／ 116.7cm×146.8cm ／南特美術館

古代希臘妻子地位的一種反映。

　　但是，在希臘神話中，赫拉維繫婚姻的方式卻只能是向一個個遭到宙斯誘惑的少女下手，哪怕伊娥那樣真正的受害者也不能逃脫她的折磨。破壞婚姻的真正元兇宙斯卻一次次逍遙法外，這也是她這個婚姻女神的無奈吧。而這也是古希臘妻子地位的一種反映。

　　遺憾的是，直到現在，很多人維繫婚姻的方式仍然停留在赫拉的模式，輕易地放過了宙斯。

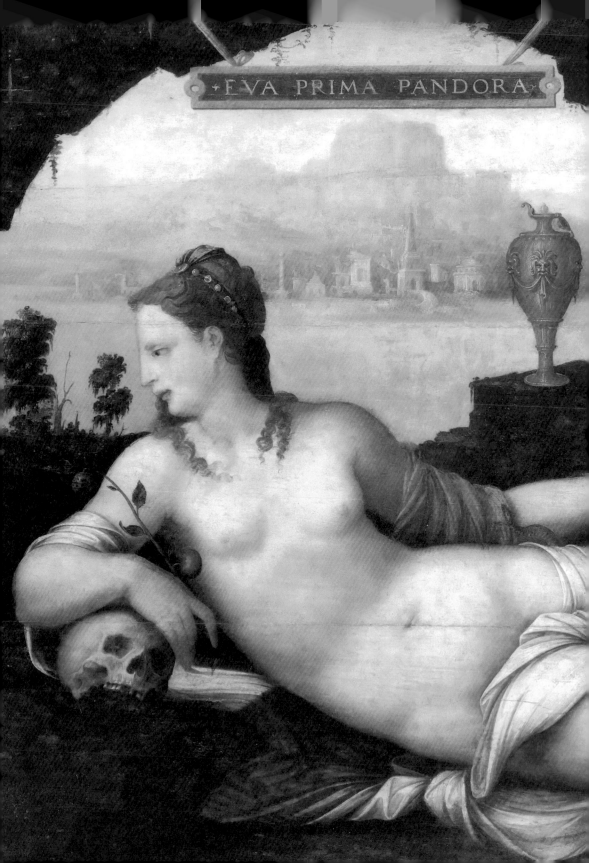

Chapter 5

故事裡的瑕疵
飽含深意？

潘朵拉
Pandora

1

這位煲湯的美女是誰？

　　希臘神話中有一些是家喻戶曉的。或者說，很多人覺得自己很熟悉，但也有可能僅僅是自以為的「很熟悉」。比如，潘朵拉的魔盒是一個很多人都熟悉的典故，在日常生活中也常被人拿來引用。經由一些時尚品牌和影視動漫，潘朵拉的故事更是廣為人熟知。大多數人知道的故事是：美女潘朵拉打開了一個魔盒，放出了所有的災難。但問題是，人們真的知道潘朵拉打開的是什麼嗎？

　　如果看到這幅畫，你會想到什麼？

　　這位美女在看自己的湯煲得怎麼樣了……。

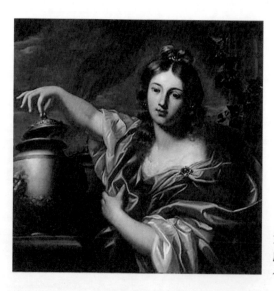

潘朵拉
尼可拉・瑞尼爾／ 17 世紀／布面油畫
／威尼斯雷佐尼科宮

可是，這幅畫的名字叫《潘朵拉》。

等等，有沒有搞錯？潘朵拉不是應該打開一個魔盒嗎？連流行歌曲都是這麼唱的！怎麼可能是打開湯盅的模樣？是不是畫家搞錯了？

如果一次把潘朵拉畫錯了，也許是畫家的疏忽。可是，這位瑞尼爾還畫過另一個版本的《潘朵拉》，畫中的潘朵拉也是這個模樣的。

虛榮寓言（潘朵拉）
尼可拉·瑞尼爾／1626 年／布面油畫／173cm ×140cm ／斯圖加特美術館

這幅《潘朵拉》還有個別名《虛榮寓言》。瑞尼爾深受威尼斯畫派的影響，其作品筆法細膩，色彩豔麗。這兩幅畫中的潘朵拉都像是 17 世紀初的貴婦，坐在豪華的閨房裡，恬靜地看向世人，隨意地揭開了身旁一個裝飾華美的罐子，那動作於她而言似乎再日常不過！這哪裡會是因自己的好奇害死全人類的潘朵拉？

看到這些畫的時候你一定會想：這位畫家沒素養，沒聽清楚老師講的潘朵拉的故事！因為，我們心目中的潘朵拉，應該是這個樣子的（見 P.112 圖）。

絕美的面龐，媚人的體態，加上神奇的小魔盒，這才是人們心目中潘朵拉的模樣。瑞尼爾居然把一個希臘神話中的絕世美女畫成了煲湯主婦，實在該打！這件事情能證明，學好希臘神話有多重要，否則，就算畫家技巧超人，也終究貽笑大方。

可是事情真的是這樣嗎？如果一個畫家把魔盒畫成了「湯罐」也許是他個人的問題，可是藝術史上，把潘朵拉與罐子放在一起的作品

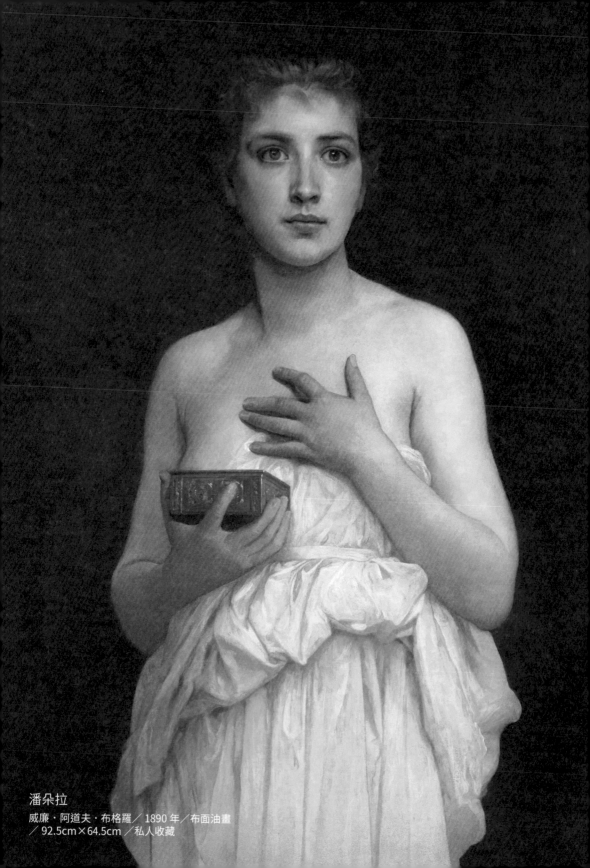

潘朵拉
威廉・阿道夫・布格羅／1890 年／布面油畫
／92.5cm×64.5cm ／私人收藏

卻絕對不是一兩件。不信，請看這幅 16 世紀法國畫家庫桑的作品，看看這上面的潘朵拉手上拿著什麼！

曾是潘朵拉的夏娃
尚・庫桑／ 1550 年／木板油畫／ 97.5cm×150cm ／巴黎羅浮宮

　　上圖是 16 世紀法國楓丹白露畫派畫家尚・庫桑的作品。畫中少女身邊的物品都有象徵寓意：右手拿著一枝蘋果樹枝，隱喻著夏娃故事中的誘惑與墮落，右臂下的骷髏，象徵著人類從被逐出伊甸園起就不得不面對的死亡──這些都是關於夏娃故事的隱喻；美人的左手輕輕撫著一個白色的罐子，彷彿正要揭開它，而裡面正封存著人類所有的災難──這正是希臘神話中潘朵拉的隱喻。庫桑把夏娃和潘朵拉兩個人的象徵物都集於那位橫臥的裸女一身，所以這幅畫的名字叫《曾是潘朵拉的夏娃》。畫家就是要透過這些象徵物告訴世人，潘朵拉與夏娃其實就是一個人，就是那個最初把人類帶向苦難的女人。當然，這是胡說。

畫家的價值觀也許是錯誤的。可是，為什麼這麼多人都「碰巧地」把潘朵拉魔盒「錯畫」成潘朵拉魔罐了？常識告訴我們，一件事情如果重複三次以上，就一定不是巧合。

　　那麼，到底潘朵拉當年打開的是什麼？是盒子還是罐子？這就要從潘朵拉那個盒子說起。常規故事中，潘朵拉的盒子是從哪裡來的？也許很多人會回答說：「宙斯給的！」這麼回答的朋友，聽到的一定是下面這個版本的潘朵拉的故事。

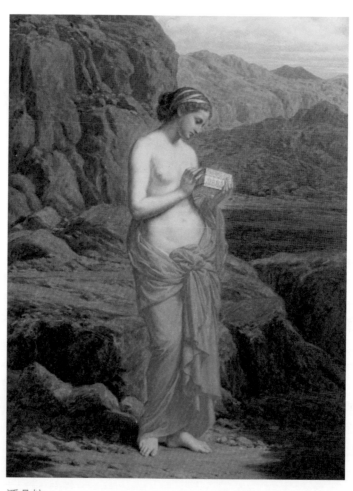

潘朵拉
保羅‧西賽爾‧蓋瑞特／1877 年／木板油畫／81cm×56.2cm／私人收藏

2

被眾神鍾愛的潘朵拉

　　傳統的故事中，潘朵拉是工匠之神赫菲斯托斯用泥土和水捏出的一位少女，是世界上第一個女人，而且是最美的女人。

　　就如巴頓的這幅畫所顯示的那樣，赫菲斯托斯創造了潘朵拉；他的妻子、愛和美之神阿芙蘿黛蒂則賦予了潘朵拉絕世的容顏和嫵媚的誘惑力；旁邊的美惠三女神手拿鮮花，等著給她戴上最美的花冠來裝扮她。除此之外，智慧女神雅典娜還會給她穿上華美的衣服，教會她織布的能力；阿波羅贈予她最優美的聲音；神使荷米斯還教會她謊言和狡點。

創造潘朵拉
J.D. 巴頓／1913 年／蛋彩畫／128cm×168cm／雷丁大學

真是個最幸運的女人！她竟然得到了這麼多神的祝福與饋贈！在希臘語中，潘（pan）是全部的意思，朵拉（dora）是天賦、禮物的意思。說到這裡是不是很多人聯想起了哆啦 A 夢？潘朵拉（Pandora）合在一起就是「擁有一切天賦的女人」。

最後送禮的是宙斯，他送出的是一只黃金盒，一只不允許潘朵拉打開的黃金盒。

世紀的英國畫家威廉‧埃蒂按照自己聽到的故事，畫過一幕神界打扮潘朵拉的場景。乍一看這幅畫是美惠三女神為潘朵拉戴上花冠的場景。可是仔細看畫面的右上角，卻能發現：神使荷米斯的手上拿著一個小小的金盒。荷米斯是宙斯的使者，他手上的黃金盒自然是宙斯的饋贈。

潘朵拉帶上春天花冠
威廉‧埃蒂／ 1824 年／布面油畫／ 87.6cm×111.8cm ／里茲藝術館（伯明罕藝術館）

後來的故事我們就都知道了。人類就是這麼奇怪，越是禁忌的事情越是想做，越是不讓知道的事情越是想知道。這就是人類的好奇心。從科學上說，好奇心促使人類進步，可以說人類最終是憑藉好奇心逐步脫離了神的控制。可是神話中，神卻用人類的好奇心來懲罰人類。潘朵拉，這個最完美的女人，終於有一天耐不住自己的好奇，悄悄打開了魔盒。

的確，在這個故事中，潘朵拉一出生就是眾神的寵兒，她只是個涉世未深的小女孩。恐怕，她不僅不知道自己的行為會帶來怎樣的苦難，甚至都想不到這人世間會有怎樣的疾苦，一切艱辛苦難尚未在這個天真少女的面前展開。如果說潘朵拉犯了錯，那麼她的錯不是虛榮、不是好奇，而只是天真。

右圖是英國拉斐爾前派畫家華特豪斯的《潘朵拉》。畫家用絢爛的顏色把潘朵拉畫得猶如一位山林中的精靈。她跪在黃金盒（雖然大了點，有點像小箱子）前，臉上帶著虔誠與恭敬——那正是面對宙斯的饋贈時人類所應有的態度。可是，此刻的潘朵拉卻違反宙斯的旨意，好奇地打開了盒子，悄悄向裡張望。她在好奇中沉醉得那麼深，以至於都沒有發現，一股不祥的黑煙正在從金燦燦的盒子裡往外鑽，任由更多災難飛向人間。畫家用潘朵拉的虔誠、迷醉與謹慎和從盒子裡冒出的不祥做了微妙的對比，讓人看了只能一聲嘆息：潘朵拉只是一個充滿好奇心的天真少女，她的罪惡是無意識的，她是無辜的。

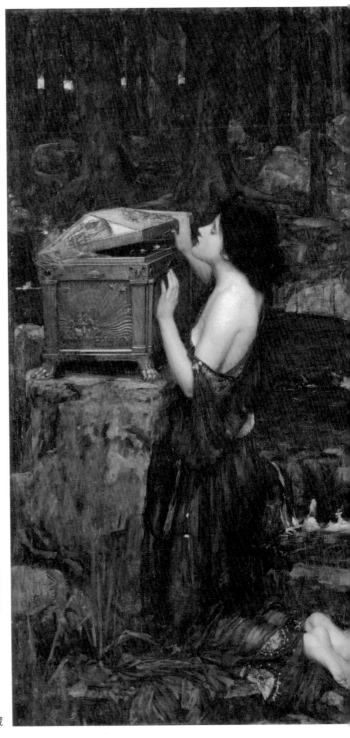

潘朵拉
約翰・威廉・華特豪斯／1896 年／
布面油畫／152cm×91cm／私人收藏

3

給故事找瑕疵

不知看出來沒有，這個故事裡有個瑕疵，在熟悉的故事版本中，為什麼宙斯要把這個不能打開的盒子送給潘朵拉？如果宙斯早已掌握了能夠讓人類充滿苦難的魔盒，他為什麼自己不打開，卻費事地創造個潘朵拉去打開它，這難道不是多此一舉？

宙斯不親自打開人類苦難的禁忌，當然，也有可能是不想弄髒自己的手，需要一個替罪羊來代替他承受人類的責難。但問題是，如果那樣的話，他創造個潘朵拉再誘惑她打開魔盒就可以實現目的了。何

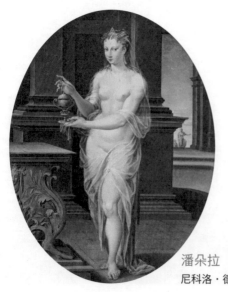

潘朵拉
尼科洛‧德爾‧阿巴特／1555 年／布面油畫／巴黎羅浮宮

在阿巴特的這幅畫中，潘朵拉正在向觀者展示著自己手上的一個壺罐。她衣著誘惑，姿態撩人，連眼神也帶著魅惑的邪惡，是個典型的蛇蠍美人。

希臘眾神的天空

118

必還費事打扮潘朵拉，讓眾神賦予她神奇的能力，然後再讓她來打開魔盒？難道這位眾神之王嫌奧林匹斯山的日子太清閒了，要讓眾神忙碌一番？

當然不是！真正的故事，還要從蛛絲馬跡中去探尋。

美貌、魅惑、紡織、音樂、謊言，潘朵拉所擁有的這些天賦都能指向一個最終目的：誘惑男人。她的美麗與才能讓她能夠吸引一個男人，她的謊言讓她能夠欺騙一個男人。

果然，在另一個版本的故事中，眾神打扮好了潘朵拉之後，就故意把她帶到了一位名叫伊比米修斯的男神面前。而伊比米修斯一看見潘朵拉，就果然如眾神所希望的那樣墜入愛河，立即娶潘朵拉為妻。

這伊比米修斯是何許人也？值得宙斯與眾神那麼費力地為他精心「打造」一個美女？伊比米修斯在希臘語中的意思是「後知後覺者」，一看這名字就覺得這人不是什麼狠角色，不值得宙斯他們費這麼大力氣。可他有個哥哥卻讓宙斯很頭痛，他的名字在希臘中意為「先知先覺者」，哥哥名叫普羅米修斯。

故事至此終於明朗了。

普羅米修斯與潘朵拉
約翰・大衛・舒伯特／1800 年／紙上鋼筆畫／7.5cm×1.7cm／藏地不詳

4

被眾神利用的潘朵拉

宙斯故意創造出美麗、魅惑的潘朵拉，就是為了把她送給普羅米修斯的弟弟，讓她成為普羅米修斯的弟媳。為什麼？

這個答案，連潘朵拉自己也不知道。潘朵拉只以為自己是個幸運的女孩，一出生就得到了眾神的祝福，很快又找到了個深愛自己的丈夫，成了一個備受丈夫寵愛的少婦。

結婚後，伊比米修斯果然事事依從潘朵拉，自己的一切她都能隨意支配，但是有一個東西他卻不許潘朵拉碰。那是一個罐子。伊比米修斯也不知道那裡面有什麼，只知道那是哥哥寄放在他這裡的，而且普羅米修斯當初千叮嚀萬囑咐，無論如何也不能打開這個罐子。伊比米修斯雖然不聰明，但他很聽話、很老實，從來不碰這個罐子，當然也不讓潘朵拉碰。

可是潘朵拉偏偏就對家裡這個唯一不讓自己碰的罐子產生了好奇。終於有一天，她趁丈夫不在，偷偷打開了這個罐子。

她不知道，這個罐子裡裝的是普羅米修斯創造人類時的附加品：戰爭、疾病、瘟疫、苦難……。當年，普羅米修斯把這些危害人類的東西鎖在罐子裡，後來知道自己一定會被宙斯捉拿，就提前把它寄放在弟弟家，讓弟弟來看管。

當年，普羅米修斯把火種偷到了人間，惹惱了宙斯。宙斯不僅要

潘朵拉

托馬斯・班傑明・肯寧頓／ 1908 年／布面油畫／
166.3cm×113cm ／私人收藏

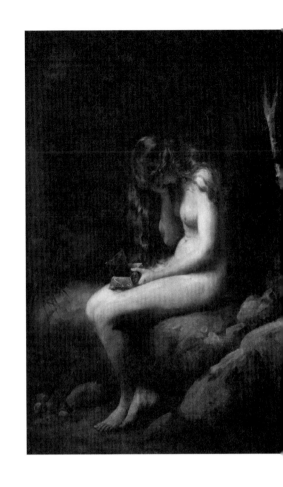

這幅作品裡的潘朵拉低垂著頭，讓人看不清她的表情，但是從她的形體動作可以看出，她正陷入在深深的悔恨之中。

懲罰普羅米修斯，也要報復人類。可是，該怎麼對付已經有了智慧的人類呢？宙斯想到了那些附加品。他知道，只要打開罐子，讓這些苦難流入人間，人類就難以發展出與神抗衡的力量。可是，伊比米修斯把罐子看得好好的，他沒辦法下手。

正是為了這一點，宙斯才費盡心機創造潘朵拉、打扮潘朵拉，再把潘朵拉送到伊比米修斯身邊，借用她的好奇來打開魔罐，為禍人間。這麼看來，宙斯讓赫菲斯托斯創造的根本就不是一個美麗、單純的幸運少女，而是一個聰明能幹的美女間諜！

在這個傳說中，普羅米修斯封存苦難的就是一個魔罐。在很長一段時間裡，潘朵拉幾乎就成了西方文化中的「紅顏禍水」，是邪惡、虛榮的典範。16 世紀——17 世紀的畫家大多也這麼看待她。捧著罐子的潘朵拉，不是虛榮的，就是邪惡的。

時間到了 19 世紀，人們看待潘朵拉的觀點發生了很大轉變：真正有錯的不是她，而是那些高高在上的神明。甚至在故事的流傳中，那

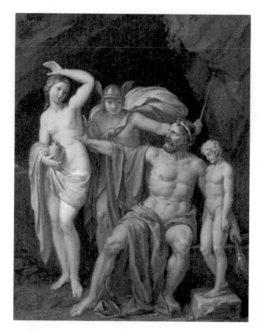

墨丘利、普羅米修斯和潘朵拉
約瑟夫・亞伯／1814 年／布面油畫／
126cm×100cm ／維也納多羅索姆拍賣行

個真正把人間苦難交到潘朵拉手中的人也成了宙斯本人。所以，在 19
世紀之後的作品中，潘朵拉手上拿的不僅從罐子變成了黃金盒，連她
的眼神也變得單純清澈了，她被還原成了一個天真的少女。

　　潘朵拉手捧魔盒，用純潔的眼神看向世人，她的眼神裡還有一點
迷惘和憂鬱。都說她是為人類帶來災難的兇手，可是她手上捧的難道
不也是人類的希望嗎？別忘了，故事中的潘朵拉一看到災難、瘟疫亂
飛就驚慌失措地立刻關上了盒子，以至於直到現在，「希望」還被關
在魔盒裡，等待人類去探尋。

潘朵拉
亞歷山大・卡巴內爾／ 1873 年／布面油畫／ 70.2cm×49.2cm ／巴爾的摩沃爾特斯藝術博物館

布雪的女神
為什麼「輕佻」？

阿特蜜斯

Artemis

隱祕的性感

　　下面這幅畫的名字叫作《浴後黛安娜》，是法國洛可可畫家布雪的代表作。幾乎所有介紹這幅美術作品的書籍都會給它一個詞「輕佻」。各個時期的藝術評價家們幾乎一致認為，這雖然是布雪的代表作，但是這幅畫裡的黛安娜是「輕佻」的，而黛安娜的輕佻也恰恰證明了法國洛可可時期的藝術風格就是浮華而輕佻的。但是，也許一些朋友看到這幅畫之後會提出疑問：這幅畫裡的女神哪裡輕佻了？

浴後黛安娜
法蘭索瓦・布雪／1742 年／布面油畫／57cm×73cm／巴黎羅浮宮

仔細觀察布雪畫裡的女神，她的舉止行為輕佻嗎？論裸露程度，她比阿芙蘿黛蒂差遠了；論眼神姿態似乎也與「輕佻」有點距離；更何況她身邊的只有一位侍女，畫中似乎沒有她可以挑逗的物件。這「輕佻」又是從何談起呢？

這就要從黛安娜的名字說起。黛安娜是這位女神在羅馬神話中的名字，她還有一個希臘的名字──阿特蜜斯。她是宙斯的女兒、阿波羅的孿生姐姐（一說為孿生妹妹），是狩獵女神，也是月亮女神。

當年，她剛出生幾天就為媽媽接生，小時候因為一再受到赫拉派出的大蟒蛇皮同的騷擾，她和母親一起度過了一個顛沛流離的童

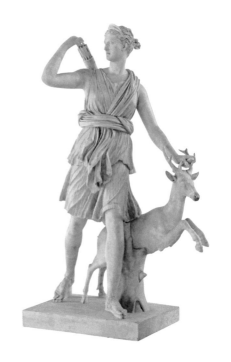

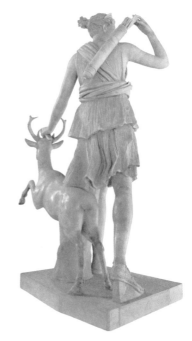

凡爾賽的黛安娜
1 世紀──2 世紀／大理石／200cm ／於義大利發現，現藏於巴黎羅浮宮

在黛安娜的眾多雕像中，這尊女獵人形象的大概是最著名的。因為它曾被安放在凡爾賽宮裡，故被稱為凡爾賽的黛安娜。凡爾賽宮是路易十四在自己父親原本的狩獵小行宮基礎上擴建而成的，建成後成為法國王權與風雅的象徵。可是，這尊黛安娜的塑像，仍然能讓人回想起她最初的職能。不管是在古希臘還是古羅馬，阿特蜜斯都廣受崇拜，有關她的青銅雕像、大理石雕像非常多。這尊雕像中的女神身穿短裙，步履輕快，一手撫在心愛的梅花鹿頭上，另一隻手正在從揹著的箭筒裡抽出一支箭。雖然雕塑是靜態的，可是人們都會感到她彷彿正在往前奔跑，這正是一個生動的狩獵女神形象。

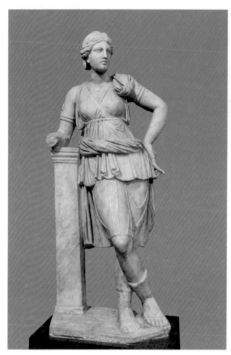

就算是休息，阿特蜜斯也不減英姿。這樣的阿特蜜斯才是人們心目中的狩獵女神形象：身姿矯健，英氣勃勃，與柔情、嫵媚、輕佻這一系列女性化的詞無關，她就是一個古代的獨立女性。這樣的獨立女性，當然是最莊嚴的大女神。

休息中的阿特蜜斯
大理石／羅馬時期的複製品（原作為西元前 4 世紀希臘塑像）／伊斯坦布爾考古博物館

年。雖然女神的童年很短（像阿波羅出生幾天就長成為一個俊美的青年了），可是那段經歷確確實實成為她的「童年陰影」。所以，升到奧林匹斯山成為十二主神之後，父親宙斯要送她一些禮物，她要求的卻是終身不嫁。（希臘神話中有三位處女神，一位是前面提到的宙斯的姐姐女灶神赫斯提亞，另外兩位就是宙斯的兩個女兒──雅典娜與阿特蜜斯。）宙斯答應了她的請求，給了她二十個侍女，讓她成為人間處女的保護神，又贈予了她森林、山脈，讓她可以天天帶著侍女們在森林中狩獵、遊樂，過著無憂無慮的日子。因此，在藝術史上，阿特蜜斯總是以女獵人的姿態出現，英姿勃勃。

　　可以想像，這尊青銅塑像如果被安放在神廟中，那麼她的神廟也應該更高大、莊嚴。的確，在古希臘時期，以弗所（位於安納托利亞

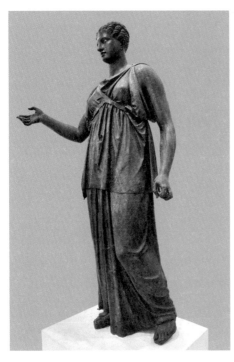

這尊青銅阿特蜜斯塑像，是迄今可見的最古老的阿特蜜斯塑像。這尊青銅女神莊嚴肅穆，看上去就很威嚴。

阿特蜜斯
歐弗拉諾爾／西元前 4 世紀中期／青銅／
雅典比雷埃夫斯考古博物館

的希臘殖民城市）有一座祭祀她的神廟被列入了「世界七大奇跡」。根據記載，當年那座阿特蜜斯神殿的規模超過了雅典衛城的帕特農神廟，是最早的完全用大理石的建築之一。神殿用雪松、柏樹、白色大理石和黃金建成，宏偉華麗。每年 3 月——4 月祭祀阿特蜜斯時，數以萬計的信女們會來此朝拜。

　　遺憾的是，西元前 356 年 7 月 21 日，那座奇跡般的神廟毀於一場大火。據說，這是一場人為的火災，縱火犯覺得，放火燒掉一座如此壯麗的神廟的行為足以讓自己的名字被歷史牢記。於是，因為一個人虛榮，一座壯麗的神廟倒塌了。巧的是，恰在這一天，後來建立了馬其頓帝國的傳奇人物亞歷山大大帝出生了。所以，歷史學家普魯塔克在他的著作中寫道：「女神太忙於照料亞歷山大的出生了，以至於無法營救自己受到威脅的神廟。」

從女獵人到貴婦

普拉克希特利斯是古希臘古典後期傑出的雕塑家，尤其以首創大型裸體愛神而著稱，其主要創作年代為西元前 370 年──前 330 年，其系列作品確立了西元前 4 世紀希臘雕塑的藝術特徵。

在神話中，阿特蜜斯向宙斯要求的願望除了永遠是處女之外，還要有一件長及膝蓋的裙子。所以，就算是普拉克希特利

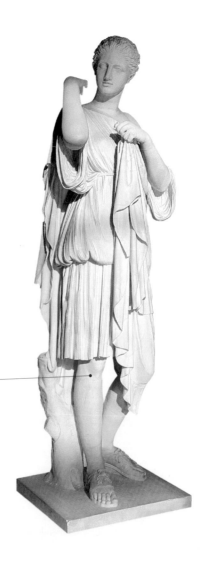

加比的阿特蜜斯

14 年──37 年／大理石／160cm／羅馬提比留斯時期的複製品（原作為古希臘普拉克希特利斯作品）／於義大利的加比發現，現存於巴黎羅浮宮

斯，也不敢讓阿特蜜斯裸體。只是，作為處女神，她的形象已經溫柔、美麗起來。不過，這尊雕像就算有了些嫵媚，女神的姿勢、神情也仍然是端莊優雅的，女神的膝蓋僅僅是在提起衣裙時才能露出一點點。

這幅作品描繪的是女神在狩獵之後休息、娛樂的場景，女神雖然仍然身穿獵裝，可是她站立、倚靠的姿勢已經更像是在貴族沙龍裡倚著花盆架聊天的貴婦了。慢慢地，更多人把她的形象向端莊優雅的方向發展。在一些作品中，英姿勃勃的女獵人不見了，她成了一位高貴、優雅的貴婦，真正的「公主」。

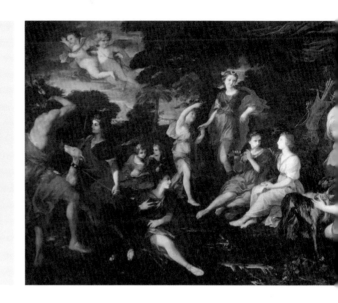

黛安娜狩獵
安德烈‧卡馬西／ 1638 年——1639 年／布面油畫／ 300cm×410cm ／羅馬義大利國家古代藝術畫廊

在范‧盧的作品中，阿特蜜斯身穿優雅的藍色長裙端坐在圍侍的侍女中間，微微轉臉看向畫幅外，神情在端莊中略有一絲深沉的憂鬱。若沒有額頭的金色月牙形裝飾來證明她的黛安娜身份，她幾乎就是當時的宮廷貴婦，哪裡還有一點希臘神話中女獵神的風采？

黛安娜
雅各‧范‧盧／ 1648 年／布面油畫／ 136.8cm×170.6cm ／柏林國立博物館

狩獵女神黛安娜
科尼利斯・范・哈勒姆／1607 年／木板油畫／66.04cm×49.37cm ／明尼阿波利斯藝術學院

可是，這個形象就算再不像狩獵女神，也保留了處女神的莊嚴感，與「輕佻」還是搭不上關係。甚至，就算畫家按照當時畫希臘神話題材的慣例把女神畫成裸體的，也會給她加上莊重甚至有些冰冷的眼神，仍然能讓人感受到這位大女神的氣度。著名肖像畫家哈勒姆的《狩獵女神黛安娜》就是這樣的作品。畫中的女神坦然袒露雙乳，可是神情凝重莊嚴，觀者在她面前絕對不會起非分之想。

黛安娜和她的眾仙女
威廉・范・米里斯／1702 年／布面油畫／44cm×57.1cm ／恩斯赫德國立博物館

同樣，就算全身裸露，阿特蜜斯也常常是聖潔的。這幅作品中的阿特蜜斯，儘管也是姿勢舒展，全身裸露，一隻腳還泡在水裡，但那姿勢仍舊像是一位身穿華麗長袍的貴婦，優雅端莊，不含任何色情的成分。

看了一系列這樣的形象，再回頭來看看布雪的《浴後黛安娜》，的確能感受到，在眾多作品中，這裡的黛安娜最「輕佻」。她的「輕佻」並非源於袒露雙乳——若論這一點，哈勒姆的肖像不僅程度相同，雙乳甚至還更豐滿些——而是她的姿勢。在布雪的作品中，黛安娜自然、鬆弛地微微向後斜靠著，很容易讓人聯想起浴後的慵懶（也就是《長恨歌》中的「侍兒扶起嬌無力」）。除此之外，黛安娜翹起的左腿微微有一點上揚，大腳趾的曲線不是順著小腿自然下垂，而是微微有些的上揚。這就讓人感覺到女神似乎在刻意輕輕用力勾起了左腳，這與她慵懶斜靠的身姿有了些反差。

　　女神這是要做什麼呢？黛安娜不是要用腳挑起毛巾或拖鞋，反倒這微微抬起小腿、挑起腳尖的姿勢，會讓人聯想起宮廷貴族常見的調情手段。

　　這就是女神的「輕佻」。畫畫的布雪只用了一點點暗示，看畫的成年人已然心領神會。就在微妙的角度裡，原本嚴肅、淩厲的女獵神就變成了輕浮的宮廷貴婦。

　　與布雪相似，其他畫家也畫過浴後的女神，有些甚至連坐姿都很相似，但是給人的感受卻很不相同。例如，在蘭德勒的《黛安娜的仙女以斯梅》中，以斯梅也把自己的右腿搭在左膝上。但是，女神只給人以恬靜、溫柔之感，而無輕佻、輕浮的暗示。一方面，因為畫家把女神的神情畫得平靜、淡雅；另一方面，也由於女神的小腿基本符合人在這種情況下自然姿態：沒有高一分，也沒有低一分，不會

黛安娜的仙女以斯梅
查爾斯・蘭德勒／1878 年／布面油畫／ 130cm×87cm ／雪梨新南威爾斯州美術館

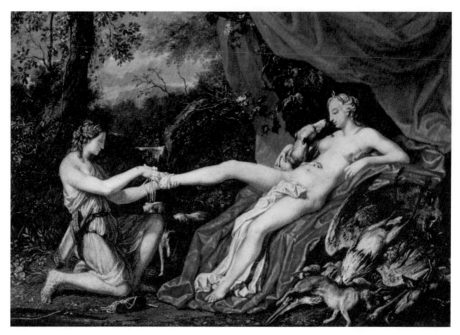

黛安娜在狩獵之後休息
小約瑟夫・沃納／ 1663 年／紙上水粉／ 11.7cm×16.7cm ／蘇黎世瑞士國家博物館

給人刻意的感覺。

又如，德國畫家沃納在他的《黛安娜在狩獵之後休息》中，讓全裸的女神直直伸出右腿給侍女解鞋帶，但這姿勢過於奔放，反倒不會讓人產生微妙的聯想。

與上面兩幅畫相比，布雪的作品掌握了一個微妙的平衡：不端莊，但也不低俗。在他的作品中，女神的輕佻恰恰被限定在人們的聯想與想像中，這就成了女神的「風情」。

布雪是洛可可時期最著名的畫家之一。洛可可時期的法國宮廷以輕浮綺靡著稱，可是貴族化的「風情」畢竟不是市井的粗俗。布雪能在洛可可時期的眾多畫家中佔有最重要的地位，也恰恰在於他能夠用隱晦的技巧表達出對「性感」的最深切領悟。《浴後黛安娜》就是這樣一幅性感的作品。

3

微妙的分寸

　　繪畫不僅僅是現實世界的復原，畫家們筆下的形象無不凝練著自己對人、對世界的理解。看懂畫家的表達，不僅需要細緻入微地觀察到畫家微妙的分寸把握，也需要用上自己全部的人生經驗。

　　大家不妨先看看，對這幅畫中的兩個人有什麼感覺？

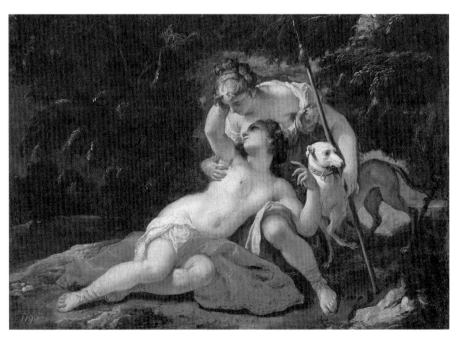

黛安娜和卡莉絲托

費德里科‧切爾韋利／17 世紀 70 年代／布面油畫／49cm×64.5cm ／波蘭華沙國家博物館

切 爾韋利畫中（見 P.135 圖）的兩個女主角分別是阿特蜜斯與她的隨侍仙女卡莉絲托。這兩個人相互摟抱、雙目凝視，她們是什麼關係？也許你會回答：好閨蜜。

的確，在希臘神話中，卡莉絲托是阿特蜜斯最親密的朋友，兩個人就是好閨蜜。這兩個人相互摟抱在一起的動作，也像是很多生活中親親熱熱摟在一起逛街的閨蜜。

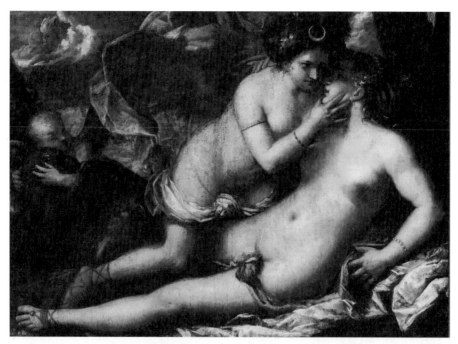

朱比特偽裝成黛安娜誘惑卡莉絲托
彼得羅・利貝里／ 1670 年／布面油畫／ 123.2cm×146.1cm ／薩拉索塔約翰和瑪鉑瑞靈美術館

接 下來，再看這幅利貝里的畫。畫面的兩位主角仍然是阿特蜜斯與她的好閨蜜卡莉絲托，但是這幅畫給人以什麼樣的感覺？好像兩個女主人公親密得有些過分，以至於讓人感覺兩人關係有些曖昧。

切爾韋利畫中兩個女主人公的關係也很親密，但是與這一幅的親密有很大的不同。差別在哪裡？

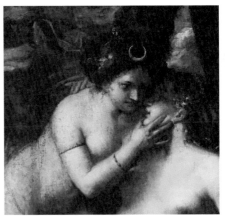

雖然切爾韋利畫中兩人臉頰的距離很近，但是利貝里畫中兩人距離雙眼的距離與雙唇的距離幾乎相等。阿特蜜斯輕輕捏住了卡莉絲托的下巴，使得她微微張開了嘴唇，這一切都在強烈地暗示著兩人即將接吻。相反，切爾韋利畫中兩人雖然深情相望，可是嘴唇都是緊閉的，沒有接吻的暗示；卡莉絲托反手勾住阿特蜜斯的手雖然顯示出她對女神的眷戀，可是女神的手只是輕輕搭在她的胸前，沒有任何攻擊性的暗示，彷彿兩個人只想湊近了說些悄悄話。可是到了利貝里的作品中，阿特蜜斯的動作明顯有了力度、有了目的，有了強烈的攻擊性。這就不是閨蜜之間的行為了，兩人更像是戀人關係。

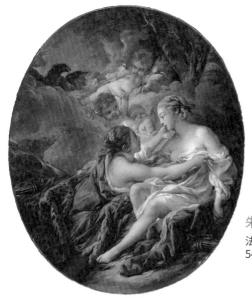

朱比特偽裝成黛安娜誘惑卡莉絲托
法蘭索瓦・布雪／1763 年／布面油畫／64.8cm×54.9cm ／紐約大都會藝術博物館

布雪的女神為什麼「輕佻」？ 阿特蜜斯

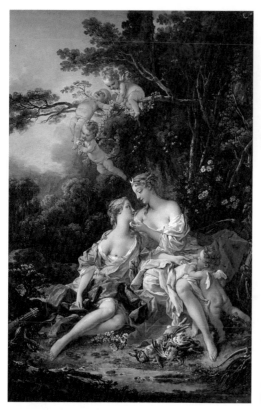

同樣，布雪的兩幅同題材作品中兩位女神之間的關係也給人這樣的感覺。在這兩幅作品中，兩位女神的距離雖然比前兩幅都稍遠一些，但阿特蜜斯都是一手輕輕抬起了卡莉絲托的下巴——這是中華文化中，戲臺上惡少調戲良家婦女的標準動作，中華民族很熟悉。現實中的閨蜜可能會相互勾著脖子咬著耳朵說悄悄話，可是不會一個輕輕挑起另一個的下巴。依據這個動作中，觀者完全有理由懷疑兩人之間的關係。

朱比特與卡莉絲托
法蘭索瓦·布雪／1744 年／布面油畫／98cm×72cm ／莫斯科普希金博物館

　　的確，這三幅畫中的「阿特蜜斯」都不是女神本人，而是喬裝成她的模樣的宙斯。三幅畫中分別都有一隻鷹藏在不同的地方，象徵著女神的身份是宙斯假冒的。

這三幅畫都在說著同一個故事：宙斯看上了卡莉絲托，便趁阿特蜜斯不在的時候，偽裝成女兒的模樣來到卡莉絲托身邊，強姦了她。後來，卡莉絲托懷孕了，而且在一次和黛安娜嬉戲時不小心暴露了這個秘密。

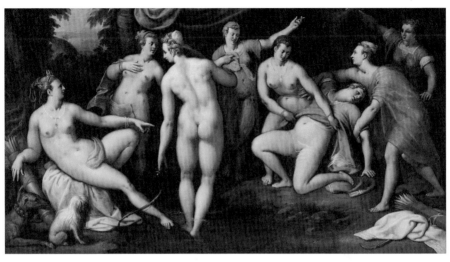

黛安娜和卡莉絲托
吉利斯・孔涅／1553 年——1583 年／布面油畫／103cm×174cm ／布達佩斯藝術博物館

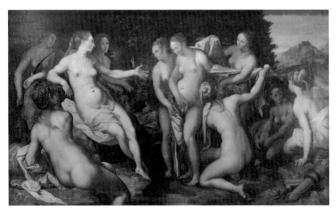

黛安娜發現
卡莉絲托懷孕
亨德里克・霍爾奇尼斯
／1599 年／木板油畫／
106cm×172cm ／馬斯
垂克伯尼芳坦博物館

　　這兩幅作品都是表現阿特蜜斯發現卡莉絲托懷孕的場景。兩幅畫的繪者都表現了卡莉絲托羞愧難當的狀態：在孔涅的畫中，卡莉絲托半跪在地上，羞愧地背過臉去；在霍爾奇尼斯的畫中，卡莉絲托低下了頭，不敢看自己的朋友。

卡莉絲托是受騙者，可是在阿特蜜斯面前，她卻表現出羞愧。她的罪惡感從何而來？也許因為，她在被誘惑的時候居然都沒從好友古怪的行為中辨認出真相來。仔細想想，這也算是對閨蜜關係的侮辱吧！

　　可是就算這樣，阿特蜜斯又會怎麼對待自己的朋友呢？威尼斯的提香也有一幅同題材作品，同樣的場景卻又給了人不同的暗示。

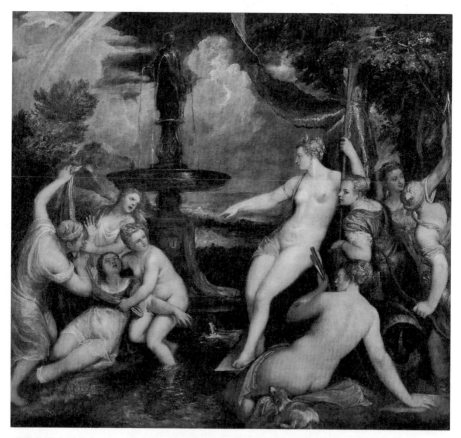

黛安娜和卡莉絲托
提香／1566 年／布面油畫／183cm×200cm ／維也納藝術史博物館

　　在提香的畫中，卡莉絲托一樣是在眾侍女面前被發現懷孕的秘密，但在這裡，她仰面看著自己的好友，似乎正在呼喊著什麼。雖然兩人四目相對，但觀者能感受到一種比前兩幅畫作更冷酷的氣氛。在這

幅畫中，卡莉絲托展現的已經不是羞愧，而是痛苦和絕望；相反，阿特蜜斯卻呈現出一種冷靜與威嚴的氣勢。這兩種不同的情緒疊加在一起，人們很容易能夠推斷出，卡莉絲托一定受到了很不公平的待遇。

的確，在提香的畫中，阿特蜜斯已經不是卡莉絲托的朋友了，而是一個手握生殺大權的女主人。因為，畫家讓她「高高在上」。仔細比較三幅畫，可以看到：在前兩幅作品中，卡莉絲托和阿特蜜斯的頭、眼睛幾乎處在同一個水平線上，這暗示著兩個人基本處在平等的位置上；在提香的作品中，阿特蜜斯雖然與卡莉絲托一坐一站，可是兩個人卻明顯有了高低位勢之差。

阿特蜜斯不僅是狩獵女神，她也是貞潔女神，不僅自己發誓保持貞潔，而且還捍衛他人貞潔。她不能容忍自己的侍女的貞潔被玷汙，哪怕真正犯罪的是她的父親宙斯。阿特蜜斯對卡莉絲托嚴正而無情，一發現自己的好友懷孕了，她就將卡莉絲托逐離自己身邊。

後來，失去依傍的卡莉絲托生了一個兒子，名叫阿卡斯。很快，母子兩人被赫拉發現了，赫拉便把卡莉絲托變成了一頭熊。15 年後，卡莉絲托看到兒子阿卡斯在樹林中打獵，忍不住對兒子的思念迎面撲了過去。可在阿卡斯的眼中，卻是一頭大熊撲向了自己，他立刻拿起武器刺死了這頭熊。

這一幕人間慘劇被宙斯看見了，他不忍自己的情人落得這個下場，便將阿卡斯也變成了一頭小熊，與母親一起升上了天空。他們就成了大熊座與小熊座。

在華夏神話中，北斗七星的第一顆天樞星主管天下文運，又被封為文曲星。可是，有著如此美麗傳說的北斗星，在希臘神話中對應的卻是有著如此悲慘經歷的大熊星座。

4

希臘牛郎的悲慘命運

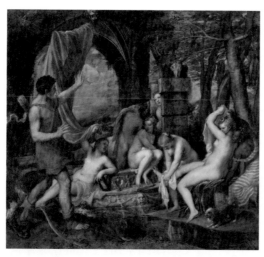

黛安娜與阿克泰翁
提香／1556 年——1559 年／布面油畫／
184.5cm×202.2cm ／愛丁堡蘇格蘭國家藝術館

被宙斯玷辱的好友尚且被阿特蜜斯驅逐，如果是冒犯了阿特蜜斯本人，那又會有怎樣的下場呢？

華夏的民間傳說中，牛郎偷窺仙女們洗澡，不僅如此，還偷走了其中一位的衣服，讓她不能飛回天上去。沒辦法，這位仙女只好留下來與牛郎成了親，生了孩子。這就是著

　　繪畫史上，許多畫家都畫出了女神大吃一驚的情形。其中最著名的，當然是提香的《黛安娜與阿克泰翁》。這幅作品有著明顯的提香色彩特點，鮮豔的紅色與明朗的藍色直接撞在一起，形成了明朗、華貴的視覺感受，更把各位女神的皮膚襯得如雪一般皎潔。這幅畫戲劇性地展現了阿克泰翁突然出現、眾仙女驚得各自躲閃的場景。畫中每一個裸體仙女都展示了身體的不同側面，雖然每位仙女都沒有把身體的全部展示給觀者，可是加在一起，觀者卻看到了 360 度的女性身體。

名的牛郎織女的愛情傳說。

可是，同樣是偷看仙女洗澡，希臘的「牛郎」就沒這麼好運氣了。這位「牛郎」名叫阿克泰翁，是一位獵人。有一天，他帶著獵狗追獵物，追著追著，追到了密林的深處，遠遠地看到一群女神在湖邊沐浴。其中一位美得讓人不可逼視，不覺得看呆了——她正是在湖邊沐浴休息的阿特蜜斯。就在這時，阿特蜜斯轉頭看到了阿克泰翁。這位突然出現的闖入者讓她大吃一驚。

對於這個題材，人們慢慢發現這是一個展示眾多女性人體的好故事，甚至男主角都可以不必出現，例如在魯本斯的畫中。更多作品中不僅出現了阿克泰翁，而且還把阿克泰翁變了形，在切薩里的畫中，阿克泰翁還長出了一對鹿角。

1	2

1 沐浴的黛安娜

彼得・保羅・魯本斯／ 1635 年——1640 年／布面油畫／ 152.5cm×120cm ／鹿特丹博伊曼斯・范伯寧恩博物館

2 黛安娜與阿克泰翁

朱塞佩・切薩里／ 1603 年／銅板油畫／ 47.5cm×66cm ／巴黎羅浮宮（有兩個版本，另一個版本在布達佩斯藝術博物館）

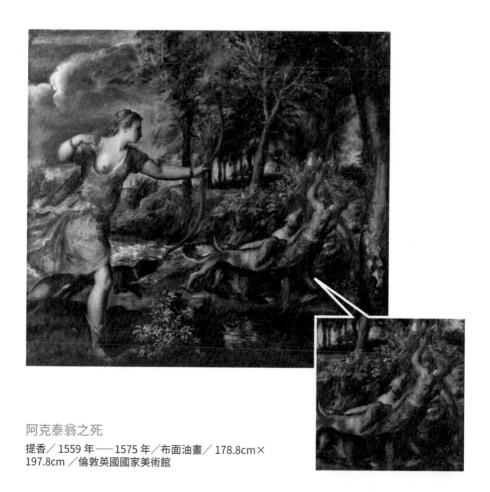

阿克泰翁之死
提香／1559 年──1575 年／布面油畫／178.8cm×
197.8cm ／倫敦英國國家美術館

　　在上面這幅畫裡，提香畫了一頭如人般站立的鹿，而獵狗們正在
撲向這頭鹿。這就是阿克泰翁最終的下場：無意中冒犯了阿特蜜斯的
阿克泰翁被女神變成了鹿，後被自己帶來的獵狗咬死。

　　與華夏的牛郎相比，希臘的阿克泰翁實在是悲慘；可是與阿特蜜
斯相比，華夏的織女也實在是沒什麼氣勢。華夏神話是，織女是王母
的外孫，古代被稱為天孫，即使是天孫的身份，在她的身上也幾乎看
不到公主的氣勢。相反，在沐浴時被人有意偷窺，她似乎沒有任何能
力懲罰他人，而只有嫁給他以全貞潔。兩位女神面對偷窺時的不同表
現，也折射出了兩地文化的不同。

夢中情人究竟是誰？

　　然而，關於這位貞潔的女神，希臘神話中也有一則有關她的緋聞。

　　據說，有一位英俊的牧羊人，名叫恩底彌翁，他常年在拉特摩斯山牧羊。每當羊群自在地吃草時，他就無憂無慮地在草地上沉睡。

　　這一幕，被駕著月亮車從天空經過的阿特蜜斯看見了。一見這麼漂亮的少年，這位美麗的女神禁不住春心蕩漾。於是，她從月亮車中探出身子，輕輕地在他臉上深情一吻。這一吻，吻醒了恩底彌翁。少年睜眼看到這麼美麗的女神在親吻自己，乍驚乍喜，疑真疑幻，分不清這到底是自己的夢境還是現實。此後，每天晚上阿特蜜斯經過拉特摩斯山時，都會偷偷從月亮中探出身子來親吻這位美少年。

　　因為每次都耽擱月亮車行駛的時間，慢慢地，宙斯發現了阿特蜜斯的行徑。他擔心月亮女神會因為沉迷愛情而耽誤了月亮的運行，便準備處死恩底彌翁。阿特蜜斯聽說後便去懇求宙斯，讓恩底彌翁永遠在夢中沉睡。從此，恩底彌翁永遠地在夢中沉睡，他的青春與美麗也永遠被封印在了不會醒來的夢中。

　　每到晚上，月亮女神都會經過恩底彌翁沉睡的地方。可是，她也只能悲哀地親吻一下少年就匆匆駕駛月亮車而去。月亮再也不會為了任何人而停留。

　　這個故事很美麗，很多畫家都畫過有關這個題材的作品。

這 幅作品講述的正是這個淒美
的愛情故事。女神從月之光
華中探出身子來,擁抱、親吻美麗
的少年,真是一幅絕美的圖景。

黛安娜和恩底彌翁
約翰・邁克爾・若特邁爾／1690 年——
1695 年／布面油畫／81.3cm×125.2cm
／芝加哥藝術學院

　　然而,這個故事裡的阿特蜜斯與此前故事中的女神性格迥異。在
前面的故事中,她毫不留情地把自己最親密的朋友逐出了隊伍,更讓
一個無意間窺見了自己的獵人付出了生命的代價。如果阿特蜜斯真有
這樣的柔情,她為什麼不原諒別人呢?這是因為,與恩底彌翁相愛的
月亮女神根本就不是阿特蜜斯。雖然現在一般都認為阿特蜜斯是月亮
女神,與太陽神阿波羅正好是一對姐弟,但是在早期的神話中,阿特
蜜斯只是狩獵女神,甚至是主管接生的女神,而並非月亮女神。

　　也許是因為狩獵女神手中的弓很像上弦月,也許是因為阿波羅已
經從光明之神慢慢演變成了太陽神,在後來故事中,阿特蜜斯也就慢
慢成了月亮女神。

塞勒涅與恩底彌翁
傑拉德・德・萊雷西／1677 年／布面油畫／
177cm×118.5cm ／阿姆斯特丹荷蘭國立博物館

可是，希臘神話中原本也是有月亮女神的。於是，希臘神話中出現了三位月亮女神：佛碧、塞勒涅和阿特蜜斯。後來，人們為了區分這三位女神，賦予了她們不同的職能：佛碧象徵新月，塞勒涅象徵滿月，阿特蜜斯象徵殘月。

那位頻頻在夢中與美少年相會的，其實是塞勒涅。在美術作品中，阿特蜜斯總是帶著月牙頭飾，而塞勒涅卻總是從圓月中探出身子來。

雖然都是月亮女神，但兩位月亮女神卻有著完全不同的性格。在中華文化中，月亮是溫柔、美麗的象徵。隨著阿特蜜斯越來越與月亮女神的形象重合，她在藝術中的形象也越來越溫柔。希臘神話中那個英姿颯爽的狩獵女神阿特蜜斯，慢慢讓位於嫻靜雍容的月亮女神黛安娜。在英文中，Diana 被讀為黛安娜，這也正是多年前風靡世界的名字。也許，在世人的心中，黛安娜的形象更接近普通人心目中的女神：纖弱、羞怯、清冷，甚至還有點月亮的憂傷。

也許，右邊的畫才最符合人們對月光女神的想像。在這幅畫中，阿特蜜斯沐浴在皎潔的月華中，優雅、憂鬱。只有那頭梅花鹿，還殘留著她作為狩獵女神最後的痕跡。但這頭聖獸，在畫面中看起來也更像溫馴的寵物，與早年矯健的梅花鹿不可同日而語了。

壯碩大女神→矯健女獵神→纖弱女月神，阿特蜜斯女神形象經歷的這些轉變，也恰恰是文化史上女性審美的轉變過程，甚至是女性社會地位的曲折反映。

阿特蜜斯
亞瑟・鮑恩・戴維斯／ 1909 年／布面油畫／ 41cm×33.3cm ／紐約大都會藝術博物館

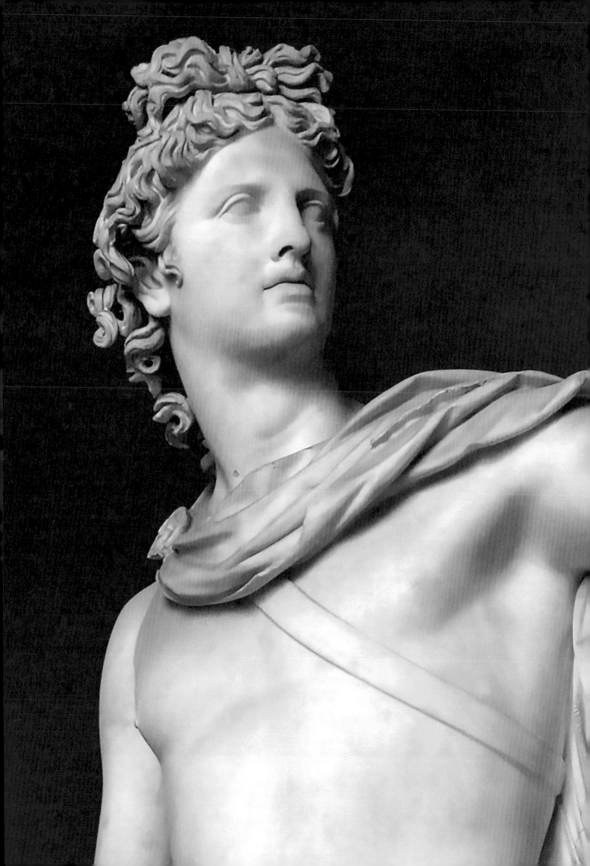

傑作的誕生與超越

阿波羅和達芙妮

Apollo and Daphne

「人神同性」的希臘神話

　　與華夏神話中的神仙或淡泊清淨，或悲天憫人不同，希臘神話最大的特點是「人神同性」。人間發生的種種愛恨情仇、恩怨是非，在希臘的神界一樣也跑不掉。希臘的神與人一樣，有著各種性格上的弱點：或魯莽或怯懦，或自負或自卑，或嫉妒或功利，或多情或絕情……。希臘神話中沒有完美的神，希臘神話中的神也都沒有完美的人生。

　　太陽神阿波羅這位主神的身上集中了幾乎所有地球上男人的夢想：他相貌俊美，是奧林匹斯山上最美的男神；他出身高貴，是眾神之王宙斯和大地女神勒托的兒子；他是太陽神，位高權重，他的神廟有著神聖的預言能力。更重要的是，他自己還能力超群：論武，他是最善於奔跑的神（符合當代物理學的光速最快原理）、最善於射箭的男神（陽光當然是準確度最高也最快的箭）；論文，他有藝術細胞，善於演奏七弦琴。這個形象，如果要找一個華夏名人相對應，也只有能文能武、倜儻風流的周瑜了。

　　男神周瑜的身邊有如花美眷的小喬相伴，成就一段千秋佳話，可是真正的男神阿波羅在這方面卻悲慘得多，他的初戀是他永遠的痛。

　　這一切都源於他得罪了一位小朋友。

望遠塔之阿波羅 （貝爾維德雷的阿波羅）
羅馬時期的複製品（原作為萊奧卡雷斯，創作於約西元前 350 年——前 320 年）／大理石／高 224cm ／梵蒂岡博物館

這個阿波羅的形象被西方的人視為最優美的男子，以至於外國文學裡經常用 Apollo Belvedere 來比喻美男子，如同華夏詩文中的潘安宋玉。

2

阿波羅的初戀

故事要從阿波羅的一次凱旋說起。一次，阿波羅獵得了一大堆珍奇異獸，洋洋得意地回到奧林匹斯山。歸途中，他正巧看見了神界的另一個神射手──小愛神邱比特也在拿著弓箭比來比去。阿波羅便冷笑著警告說：「你玩那些兵器做什麼，小冒失鬼？留給配玩它的人吧！」

阿波羅的話帶著一種專業人士的自豪。在西方文化中，非常推崇專業人士對自己所從事的行業的尊重，這種尊重甚至帶有一些崇拜的意味，絕不允許他人褻瀆。這種推崇的本源是自尊，是對自己所從事的事業的熱愛。作為一個最偉大的戰士、神射手，阿波羅的話明顯帶著對「射箭」這一行為本身的崇拜，也許在他看來，一個不會射箭的孩子拿著弓箭玩，這是對「射箭」這一神聖的事本身的褻瀆。但他的話在邱比特耳中卻只有侮辱，邱比特被得罪了。邱比特決定報復阿波羅，讓他嘗嘗自己弓箭的厲害！

希臘的神雖然有各種人性的弱點，可是他們都是永恆的不死者，邱比特的弓箭射不死阿波羅，但他能讓阿波羅活受罪。為了教訓阿波羅，邱比特抽出了一支金箭向阿波羅射去，又拿出了一支鉛箭，無目的地隨手射了出去。我們現在通常以「被邱比特的箭射中」來表示一個人墜入愛河，可是否墜入愛河要看被邱比特的哪支箭射中。邱比特的箭袋裡有兩種箭，一種是金箭，一種是鉛箭。被金箭射中的會在心中產生愛情，而被鉛箭射中的卻恰恰相反，會徹底拒絕愛情。阿波羅

是被金箭射中的那個，頓時，他的心中燃起了熊熊的愛情之火，然而，
與他一起被射中的人卻偏偏是被鉛箭射中的，她的名字叫達芙妮。

1 阿波羅殺死巨蟒皮同
揚·伯克霍斯特／ 17 世紀／布面油畫／ 59.9cm ×
51.2cm ／根特美術館

2 阿波羅殺死巨蟒皮同
佛斯·科內利斯·德／ 1636 年──1638 年／布面
油畫／ 188cm × 265cm ／馬德里普拉多博物館

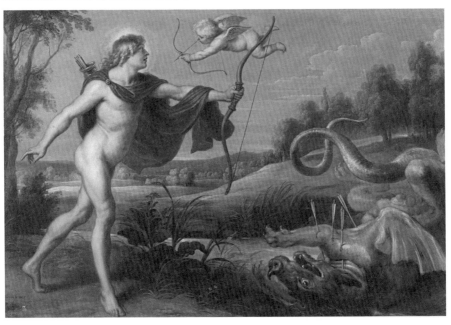

上面兩幅作品簡直是連環畫，它們揭示了阿波羅愛情悲劇的起源。
阿波羅在殺死巨蟒皮同之後，洋洋得意地羞辱了邱比特，邱比特
憤而向他射出了金箭。

達芙妮是河神潘紐士（皮里奧斯）的女兒。希臘神話中有三千位河神，所以河神的女兒簡直就是神界的灰姑娘。即使如此，當神界第一帥哥阿波羅對神界灰姑娘產生了一生最初、最熾烈的愛情時，這位灰姑娘卻拒絕了。

面對阿波羅的激烈的追求，達芙妮只有一個念頭：逃，快逃，徹底逃脫這個男人的騷擾。於是一段「男追女跑」的愛情角逐就此拉開帷幕。

如果要評選當代愛情電影最經典而爛俗的橋段，我想，「男追女跑」一定當之無愧地當選第一。多少愛情片裡都有這樣的鏡頭：男的在後面追，女的在前面跑，與此同時響起音樂，慢鏡頭。殊不知，這第一俗套的橋段卻偏偏是最有文化淵源的，當年阿波羅與達芙妮就曾經在希臘的山林中這麼上演過。

雖然達芙妮拒絕阿波羅的心態很堅決，但阿波羅畢竟是神界第一飛毛腿。眼看阿波羅就要追到自己了，達芙妮在絕望之際，向她的父親求救：「求求你，把我變成一棵樹吧，我寧死也不要被阿波羅追上。」河神答應了女兒的請求，就在阿波羅即將追上她的那一刻，達芙妮變身成為一棵月桂樹。

正如畫的標題，畫家強調的是阿波羅與達芙妮之間追與逃的關係，但畫面中心位置明顯具有文藝復興風格的城堡卻改變了畫面的時間感。蘊藏在神話中的遠古洪荒感轉變為當時的「現代」場景，讓這個故事變得與人接近的同時，也褪去了些時間的永恆性。

阿波羅追逐達芙妮
多明尼基諾／1616 年——1618 年／濕壁畫（後來移至布面）／311.8cm×189.2cm／倫敦英國國家美術館

3

貝尼尼之前的人怎麼表現達芙妮？

在圖 1 的這幅畫中，達芙妮的雙臂已經變成了月桂樹，茂密蔥蘢，但枝葉與人體的比例過於巨大、形狀過於對稱齊整而影響了美感。畫家彷彿為女神插上了兩支巨型飛天掃帚，頭重腳輕的佈局讓人在視覺上產生了向上的動勢，讓人懷疑達芙妮要把自己扇上天空。

圖 2 畫中的阿波羅穿著的那雙又長又尖的鞋子是尖頭鞋，法語名叫波蘭那（Poulaine），英語名叫克拉科（Crakow），他穿的緊身褲其實是一種長筒襪，名叫肖斯（Chausses）。這些都是 13 世紀──15 世紀男子的流行服裝。這幅畫有典型的早期文藝復興風格，人物被放在自然風景中，遠山、樹木和天空在現代人看來像是

1　1 阿波羅與達芙妮
安東尼奧・波拉尤洛／1470 年──1480 年／木板油畫／29.5cm×20cm／倫敦英國國家美術館

2　2 阿波羅與達芙妮
巴黎畫師（Maestro Di Parigi）／約 1450 年／木板油畫／47.7cm×48.8cm／私人收藏

20 世紀 80 年代早期照相館裡的景片一樣比例失調而不真實，但這是 15 世紀文藝復興時期的繪畫潮流。在這幅畫裡，達芙妮的雙手也已經變成了樹枝，與上一幅相比，只是兩把「大掃帚」被一把「大蒲扇」替代了而已。

下圖這幅畫保留了女神的大部分人體特徵，達芙妮的人體美基本得到了保留，但月桂樹的自然之美卻被表現得比較呆板。在凡爾賽花園等典型的西方園林中，景觀樹木被仔細修剪成整齊的幾何形狀，配上寬闊的道路、規整的中軸線，可以給人以征服自然的整齊之美。可是在繪畫中，過於整齊的自然景觀卻影響了對自然的審美。在這幅畫中，枝條從達芙妮的手指尖冒出來，過於規整的樹枝造型影響了女神手部線條的美感。

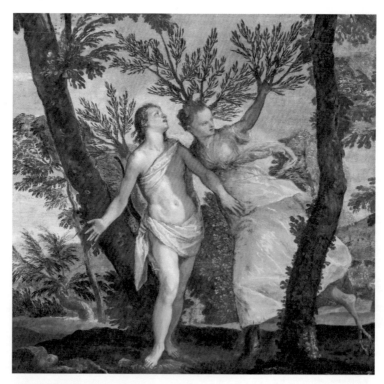

阿波羅與達芙妮
保羅・威羅內塞／ 1560 年——1565 年／布面油畫／ 109.38cm×113.35cm ／聖地牙哥美術館

4

貝尼尼的作品為何是傑作？

　　阿波羅和達芙妮的故事充滿了愛戀、激情、震驚和惋惜。因此，2000 年來它一再成為西方藝術家創作靈感的源泉。它讓很多男人產生共鳴——慘遭心目中女神拒絕的共鳴。被拒絕的尷尬、失望和悲傷是一種很普遍的人生經驗，因此這個故事感動了一代又一代的藝術家，反覆出現在藝術史中。

　　稍微熟悉藝術史的人，看到阿波羅與達芙妮這個名字，首先想到的應該就是下頁這座雕塑了。這是義大利天才貝尼尼（因為他同時是畫家、雕塑家、建築師、詩人、劇作家和演員）最著名的雕塑作品之一。貝尼尼是巴洛克藝術風格的扛鼎者，梵蒂岡前的聖彼得廣場就是出自他的手筆，他的作品遍佈羅馬。

　　為什麼這座雕塑是經典？因為它完美地實現了四個平衡。

　　人體美與自然美的平衡：貝尼尼選取的是阿波羅已經接觸到達芙妮的那一瞬間，此刻，達芙妮正在變成月桂樹。「變形」原本是在瞬間完成的，可是貝尼尼表現的卻是達芙妮「人樹同在」的那一瞬間。在這個瞬間，她的身上既要有月桂樹的自然之美，又要有少女的人體美，而且還要把這兩種不同的美統一在一起，不能相互干擾。

在貝尼尼之前，許多前輩藝術家們也選取了達芙妮正在變身的那一刻，與貝尼尼一樣，很多人也讓達芙妮的頭髮或手指長出月桂樹的枝條來。

傑作的誕生與超越
阿波羅和達芙妮

159

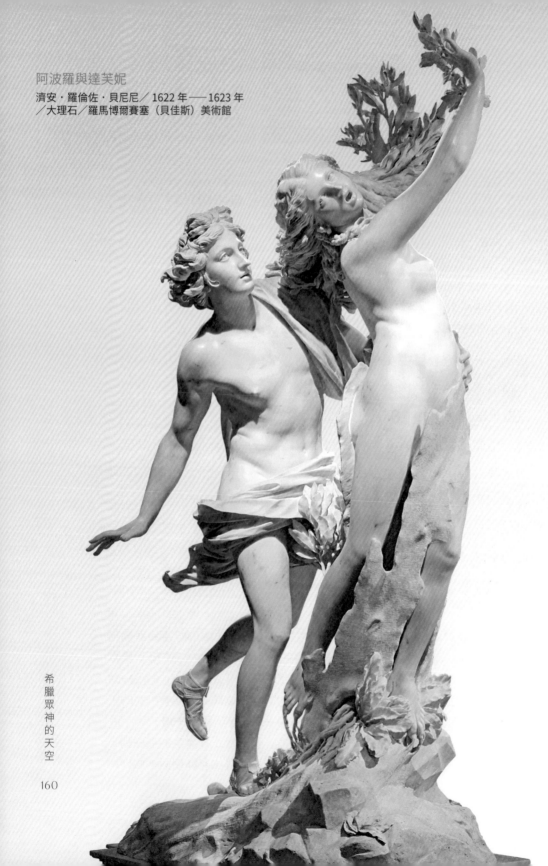

阿波羅與達芙妮
濟安・羅倫佐・貝尼尼／1622 年——1623 年
／大理石／羅馬博爾賽塞（貝佳斯）美術館

希臘眾神的天空

160

但是，同樣的創作思路卻未必能呈現出同樣的美感來。

貝尼尼為了保留達芙妮的人體美，讓她那飛揚起的秀髮變成月桂樹的樹枝，秀髮向上捲成了一個反弧形，增加了少女舒展的美。此外，她的手指剛剛開始萌發樹葉，手部線條依然優美；她的腿開始被月桂樹纏繞，仍然能夠讓人感受到美女腿部的優美；只是兩腳的腳趾被拉長，正在變成根系，有一些詭異感，但這部分已經靠近基座，不影響人們對女神整個形體的關注。在貝尼尼的刀下，達芙妮的身體還是那麼豐腴而完美，保留著美女的所有特徵。那些月桂枝葉與其說是在侵蝕她的美，不如說更像是她頭上的裝飾，為這位山林女神帶來更多的自然精靈之氣。貝尼尼展現了美女化為樹的那一瞬間，更展現了充滿彈性的人體美與月桂樹生機勃勃的自然美共存的一個瞬間。

動與靜的平衡：雕塑是靜態的藝術，將一瞬固定為永恆，可是貝尼尼的雕塑卻給人以強烈的動感。阿波羅和達芙妮都還在奔跑的狀態中，形成了一種美妙的身體韻律。達芙妮高舉的雙手和飛起的秀髮更為她帶來了飛揚的動勢，手臂與身體形成了優美的 S 形。阿波羅的身體微微前傾，一手已經觸碰到了達芙妮，另一手下垂，卻恰好與達芙妮的手臂形成了一條長長的斜線，進一步延展了空間，讓這一瞬間充滿了運動著的變化感。

力與美的平衡：從技術上說，要獲得飛騰的輕盈感，雕像和底座的接觸面應該是越少越好，但這樣一來，雕像就有可能因為頭重腳輕而傾倒。雕塑與繪畫不同，要讓大理石雕像立得住、立得久，就要解

決物理難題，雕塑家還要獲得力與美的平衡。金字塔型的雕塑穩固，卻不輕盈；倒金字塔型的雕塑輕盈了，卻為自己增加了巨大的技術難題。好在貝尼尼不僅是雕塑師，還是建築師，他的科學知識能和他的藝術構思完美結合。兩個神扭動的姿勢不僅在視覺上優美，也解決了力與重心的問題，讓我們看到了這座經典中的經典，讓我們看到了時間凝固的那一瞬間所蘊含的變化的趨勢。

堅硬和柔軟的平衡：貝尼尼的雕塑向來以「柔軟」著稱，他善於用冷硬的石頭表現人體的肉感，讓人產生一種錯覺：彷彿那材料不是堅硬的大理石，而是香濃軟膩的奶油。

這座雕像中，阿波羅的左手已經攬住了達芙妮腰，似乎很快就要順勢把她攬入自己的懷中了，達芙妮已經陷入了阿波羅臂膀的環繞，無處可逃。但此時達芙妮的身體上已經被覆蓋上了一層層薄薄的樹皮，阿波羅的五根手指中有四根已經按在了樹皮上。

雖然這座雕像沒有表現貝尼尼最為人稱道的「肉感」，可是也恰如其分地將月桂樹皮薄而堅硬的感覺與達芙妮的人體柔軟感做出了明顯的區分與表達。

貝尼尼的作品中，達芙妮的表情非常生動。她的嘴微微張著，彷彿還正在呼喊，眼睛擔憂地瞥向身後，眼神中流露出一種恐懼與絕望。

貝尼尼把握住了達芙妮的驚恐。這是一個自知逃不過強權者糾纏的柔弱少女，為了堅持自己的選擇，她只能在絕望中選擇自我毀滅。但是，人們還是能在這個故事中，用自己的愛情觀、價值觀去揣測達芙妮在最後變身這一刻的心情。有人發現，此時達芙妮的心緒與情感，也許還有其他可能。

　　面對貝尼尼的這件作品，也許後世的藝術家會生出些「崔顥題了黃鶴樓，李白不敢再作詩」的怨恨。對於後世藝術家來說，如何突破貝尼尼成了一個關鍵。有時候，藝術的突破不僅僅在於技巧，更在於對人心、人性的理解與表達。

5

後人能否超越貝尼尼？

　　右圖是法國畫家夏賽里奧的《阿波羅與達芙妮》。夏賽里奧既是新古典主義畫家安格爾的崇拜者，又用一顆浪漫主義的心深入研究過浪漫派畫家德拉克羅瓦的作品。如果說，安格爾與德拉克羅瓦兩人的藝術理念是「死敵」的話，那麼夏賽里奧卻把這兩人的特點奇特地統一在了自己的作品中。

　　右頁畫中的達芙妮正在變為樹，她膝蓋以下的部分已經變成了遒勁的樹根並彌散開來，反倒像一條美麗的魚尾，為她增加了幾分嫵媚。有意思的是畫中那位揹著金色七弦琴的阿波羅，這位地位崇高的男神知道自己即將失去她，痛苦地雙膝跪在她的面前，兩手向上高舉，像是孩子抱著母親的腰。雙膝跪地雙臂高舉的姿勢，又是一種很接近祈禱的姿勢。畫家為阿波羅安排了這個姿勢，正是畫家本人對這段關係的理解：這不是高高在上的男神隨意追求一個地位低下的女神，而是被深陷愛情中的騎士崇拜著一位女神。

　　畫中達芙妮的臉上完全看不到貝尼尼作品中的驚恐，她一臉平靜、淡然，甚至有一點點悲憫，簡直像其他畫中聖母的神情氣度。畫家在這幅畫裡，讓後人看到了一個充滿了古典主義的理性克制精神的達芙妮，和一個浪漫主義時代常見的激動、痛苦的阿波羅。

　　也許在夏賽里奧看來，達芙妮變身成月桂樹那一刻，並不是驚恐

絕望的，直到最後她都帶著聖潔的平靜。即使是面對痛心疾首的阿波羅，她也只有一絲淡淡的憐憫——不是愛，只是憐憫。

　　夏賽里奧探出了一條與貝尼尼不同的途徑，他突破了貝尼尼的陰影，他也為後世的畫家指明了一條路來突破前人成就的高峰：思考，人性還會做出怎麼樣的反應？

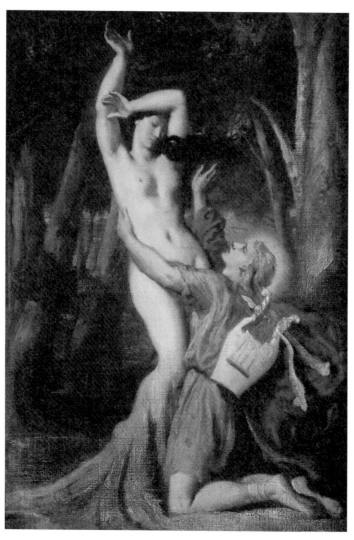

阿波羅與達芙妮
泰奧多・夏賽里奧／1844 年／布面油畫／53cm×35.5cm ／巴黎羅浮宮

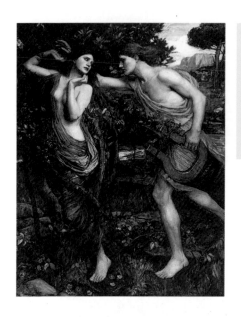

阿波羅與達芙妮
約翰・威廉・華特豪斯／1908 年／布面油畫
／145cm×112cm／私人收藏

　　在 20 世紀的拉斐爾前派畫家眼中，達芙妮與阿波羅的關係又出現了一種新的可能。華特豪斯的阿波羅穿著一身紅衣，也是正在追逐達芙妮。此時的達芙妮已經基本要化為月桂樹了，月桂樹對她的包裹與貝尼尼雕塑中那薄薄的一層不同，那是一種密密匝匝的纏繞。達芙妮的軀幹已經被樹枝纏繞，但她的上半身從纏繞的樹枝中努力探出來，纏繞帶來的窒息感讓人感覺彷彿她是一個被樹困住的精靈。達芙妮向側後方的阿波羅回望了一眼，但與貝尼尼的驚恐、夏賽里奧的平靜不同，華特豪斯為女神臉上安排的神情是憂鬱。身體上的窒息感強調了這是女神望向人間的最後一瞥，而這一瞥中包含著憂鬱和眷戀。

　　也許就在達芙妮變身月桂樹的一剎那，小愛神的鉛箭已經失去了它的魔性。達芙妮直到這個時候才發現，追求自己的是一個足以讓所有女神心動的俊美男神，所以她後悔了。在這幅畫裡，達芙妮望向阿波羅的眼神憂鬱、哀婉，兩人四目相望，彷彿有情愫在暗暗地流轉。這是此前的其他作品中所沒有的。

　　這就是華特豪斯的領悟與發現：達芙妮後悔了。

拉斐爾前派的女神們

拉斐爾前派並不是文藝復興之前的藝術流派，而是一場 1848 年在英國興起的美術運動。當時的英國正處於維多利亞時代，那是一個保守、禁欲主義的時代。英國畫壇上以美術學院的藝術思想為主導，弘揚的是學院派的古典藝術。當時的三個青年畫家提出，真正優秀的繪畫藝術作品存在於文藝復興之初，存在於拉斐爾之前。他們認為那時的作品感情真摯、形象生動，所以他們很嚮往那個時候的藝術。於是，他們提出要發揚拉斐爾之前的藝術風格，那種藝術是講究人性的，是講究思想深度的，他們要用這種富於人性的藝術來拯救英國空洞的學院派繪畫。作為一個組織，這個畫派的活動時間不長，從 1848 年宣佈建立畫派到 1854 年三個主創

愛之杯
但丁・蓋布瑞爾・羅賽蒂／ 1867 年／木板油畫／
66cm×45.7cm ／東京國立西洋藝術博物館

者分道揚鑣，只有短短的六年。可是這是一個很神奇的藝術流派，人不多作品不多，但後來英國很多新藝術都受到他們的影響。例如，英國後來的唯美主義、象徵主義以及歐洲其他國家的一些新藝術運動都受了他們一定的影響。他們作品中充滿了絢爛的色彩、流暢的線條、動人的細節和特別具有靈性的女性形象，這讓拉斐爾前派蜚聲藝術殿堂。

為什麼他們的女神形象特別的動人？那是因為他們中的很多畫家都以其中的兩個人的女朋友為主要模特兒──伊莉莎白・斯戴爾與珍・莫里斯。尤其是珍・莫里斯，她先與畫派中的羅賽蒂相愛，但因為羅賽蒂已經與斯戴爾訂婚，就嫁給了羅賽蒂的好朋友、畫派中的另一個畫家威廉・莫里斯。幾年後，羅賽蒂的妻子病逝，珍・莫里斯與羅賽蒂愛火重燃。她是一個散發著高貴冷豔氣質的紅髮美女，把清純和妖嬈結合在一起，美得像不食人間煙火的精靈。P.167 圖中持杯美女的模特兒就是珍・莫里斯，拉菲爾前派畫家的女模特兒大多選擇有這種美感的紅髮美女，這也是拉斐爾前派一個比較明顯的特徵。

《奧菲莉亞》是莎翁名著《哈姆雷特》中美麗的女主角，因為失戀，她憂傷、瘋狂，乃至投水自殺。米雷用羅賽蒂的第一任妻子伊莉莎白・斯戴爾為模特兒，創作了這幅《奧菲莉亞》。畫中這個優雅哀婉、超凡脫俗的形象，正是人們心目中的奧菲莉亞。這幅畫的色彩、構圖和象徵也使它成為拉斐爾前派的一張名片。但伊莉莎白・斯戴爾也像奧菲莉亞一樣紅顏薄命。她去世後，珍・莫里斯迅速與丈夫離婚並與羅賽蒂再婚。

奧菲莉亞
約翰・艾佛雷特・米雷／1851 年──1852 年／布面油畫／76.2cm×111.8cm ／倫敦泰特現代美術館

7

桂冠的意義

————————————

　　同一個題材，義大利的貝尼尼表現的是一個在驚恐中絕望逃亡的弱女子；法國的夏賽里奧卻展現了一位平靜地把自己奉獻給理想的聖女；而在英國的華特豪斯筆下，達芙妮是一個後悔錯過愛情的女人。

　　其實，真正後悔的應該是阿波羅。故事的最後，他久久地徘徊在月桂樹下不忍離去，深情款款地撫摸著月桂樹的樹枝。直到最後，他折下了月桂的樹枝，編成了一頂桂冠戴在頭上，作為對自己這段失落的初戀的永久證明。從此，頭戴桂冠就成了阿波羅的象徵。在希臘神話題材的繪畫中，若看到那個頭戴桂冠的男神，他一定就是阿波羅了。

這幅陶盤畫上的阿波羅頭戴桂冠，一手拿七弦琴，一手倒酒，面對著他的象徵物烏鴉。

阿波羅
古希臘陶盤畫（希臘德爾菲出土）／西元前 470 年／直徑 18cm ／德爾菲考古博物館

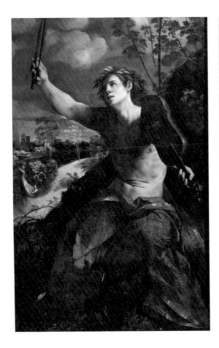

這 幅畫很有趣，畫面中頭戴桂冠的少年就是阿波羅，可是他手上拿的不是傳統的金色七弦琴，而是一把 16 世紀的小提琴。這也許是一種源於小提琴王國的自豪表現吧。

阿波羅與達芙妮

多索・多西／1524 年／布面油畫／1194cm×118cm ／羅馬博爾賽塞（貝佳斯）美術館

　　神話中的阿波羅養了一隻寵物烏鴉，所以烏鴉是他的象徵之一。巧的是，華夏古人也把太陽黑子想像成住在太陽裡的烏鴉，並把太陽稱為「金烏」。

　　因為阿波羅是掌管音樂、文藝和奔跑、射箭的神，所以桂冠就成了古希臘文體界最高的榮譽，最厲害的詩人被稱為桂冠詩人。每年在古希臘舉辦的戲劇節上，得獎的劇作家才能得到一頂桂冠。在古希臘的奧運會上，第一名得到一枚銀牌和一頂桂冠，第二名得到一枚銅牌和一頂桂冠，第三名只有銅牌而沒有桂冠。可見，古希臘人把桂冠看得非常非常重要。這個傳統一直保留在西方的語言和風俗中，直到 2004 年的雅典奧運會上，雅典的奧運會的主辦方別出心裁地為所有領獎者都準備了一頂桂冠。對於獲得第三名的運動員來說，這是他在古希臘時代所享受不到的榮譽。

　　在古希臘的奧運會上，選手們競相角逐的不是高額的獎金，而是看起來一文不值的用月桂樹枝編成的桂冠。也許，這就是意味著阿波

羅從失敗的初戀中得到的最大教訓：真正的情感，與你的世俗身份地位、才能相貌等都沒有關係，愛或不愛是最單純的情感，因而才是最值得追尋的。古希臘的運動員們從他們的前輩身上領悟到了這一點，所以他們為不值錢的月桂而拼盡全力。

被拒絕的共鳴是激發一代代男性藝術家靈感的心理動機，而在當代的女性藝術家眼中，這個故事還蘊含著男性對女性的壓迫。當代愛爾蘭女詩人紐奧菈‧尼‧湯倪爾（Nuala Ni Dhomhnaill）對這一傳統題材進行了改造，透過獨特的女性體驗寫成了這樣一首名為《阿波羅與達芙妮》的詩：

阿波羅與達芙妮

紐奧菈‧尼‧湯倪爾

當詩人之首與你嬉耍，追逐你，
像靈敏的獵犬嗅逐野兔的蹤跡，
你疾奔，冰結成飛旋的溜冰者，
飾著蔓藤紋的音樂盒，彎曲的嫩枝。

你腳上的根根血管蔓延進泥土裡，
一層花紋外皮罩住了你的胸膛、秀髮，
飛揚出枝條，翠葉洋溢，
一尊漸漸化作木頭的軀幹吞吮著你的臂和腿；
你凡人的魂在月桂樹的光輝中浮蕩。

不朽的神撫摩你寸寸木質的紋理，
感覺你帶著體溫的主枝驚恐的脈動，
親吻每根枝條彷彿那就是人的手腕；
一雙月桂的纖手擎接著融入桂冠，

那勝利的頭顱讚頌著日神的激情。

但全當說笑，假使你迎合了他，

假使心中的門扇轟然洞開，

而不是緊鎖防潮水的閘門，抵禦那使人頓悟的攻襲——

結果又會是怎麼樣？

他並非撕裂肝臟，約會時強姦那種，

而是傾瀉靈感與雅致的太陽神，

只消在無與倫比的晨光中一顯身手，

他就會喚醒和風，吹拂深淵的表面。

當這位豎琴師，調響每一根琴弦，

水蛇也要豎立傾聽；

聽到這拂曉的合鳴，

靜默，如幽雅的天鵝，款款溢落。

　　在女詩人的眼中，阿波羅對達芙妮的追求是不平等的。高高在上的阿波羅兇殘、好色，他僅僅是一時興起，想征服這位地位低下的女神。無論達芙妮是逃避還是順從，她都將是一位受害者。當代西方的女詩人藉這個故事表達的是對所有女性同胞命運的反思，也用達芙妮的選擇暗示了一種辛酸的覺醒。

　　的確，頂著桂冠的阿波羅也許一直都不明白為什麼自己那麼俊美、那麼優秀，還得不到達芙妮的愛情。其實，這是人們面對愛情故事時很容易陷入的一個誤區。當我們津津樂道於「英俊王子愛上灰姑娘」的傳奇佳話時，總是忘了問一句：「灰姑娘呢？她也愛上了王子嗎？」人們似乎很難想像會有不愛英俊王子的灰姑娘。可是，平凡的達芙妮卻用自己的拒絕向世人證明：愛或不愛，與你是不是優秀無關。

　　並不因為你優秀，女神就一定要接受你，她可以選擇拒絕。

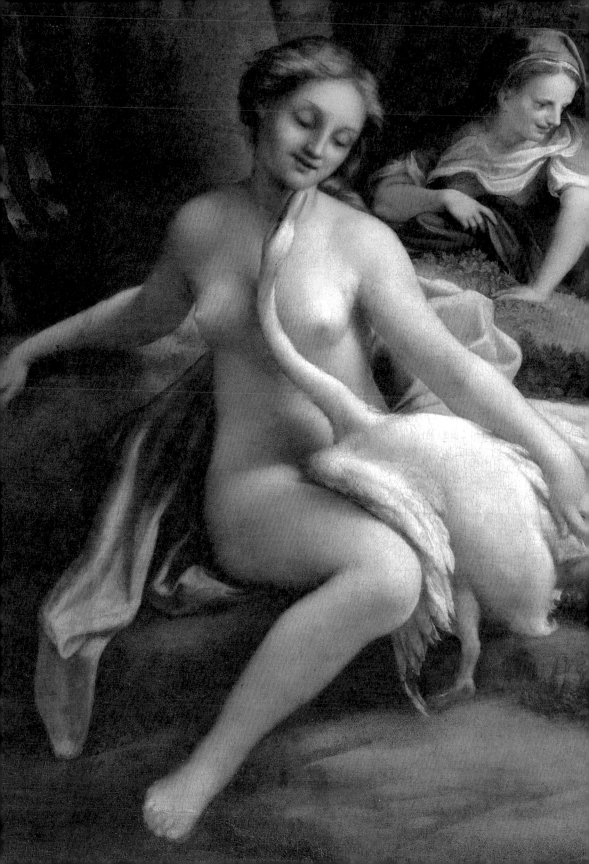

Chapter 8

一個題材，幾樁疑案
麗達（莉妲）與天鵝
Leda and the Swan

1

達文西的原作到底怎麼樣的？

　　希臘神話中有一則，是藝術家們最熱衷創作的。遠的不說，從文藝複興時代開始，幾乎每代最著名的藝術家都創作過這個主題。不同的時代、不同的藝術家，都把自己的觀念融入這個題材中，這個題材就是《麗達與天鵝》。

　　麗達是斯巴達的王后，斯巴達是希臘各城邦中戰鬥力最強的一座。有一次，國王出去遠征，有點擔心自己美麗的妻子，就把麗達安置在一個四面環水的小島上，島上沒有任何船隻，只有一些侍女侍奉她，他以為這麼一來自己就沒有後顧之憂了。

　　沒想到，這位國王當初娶到麗達時，一高興忘了祭祀愛神阿芙蘿黛蒂，這讓愛神非常生氣。得罪了小愛神邱比特的阿波羅都受到懲罰，更何況是忘了祭祀他的母親？阿芙蘿黛蒂決心懲罰這位國王。這一天，她看到宙斯變身為天鵝外出，就立刻變身為老鷹去追趕牠。天鵝雖然飛得又高又快，可是在自然界中老鷹恰恰是牠的天敵。天鵝看見老鷹來追立刻開始逃跑，三兩下就被老鷹趕到了麗達所在的小島上。天鵝一看見水中央有位伊人，立刻機靈地飛到麗達的身旁，而麗達不知道牠其實是宙斯的化身，看到一隻美麗的天鵝飛到自己身旁，愛憐地將天鵝摟到了自己的懷中。天上的老鷹看到自己的目的實現了，也就不再追趕，開開心心地回去等著看好戲。

後面的故事也就可以想像了。果然，好戲在十個月後上演：麗達懷孕生下了兩枚「天鵝蛋」。從此，摟著天鵝的美女就成了藝術家們最熱衷的創作主題。

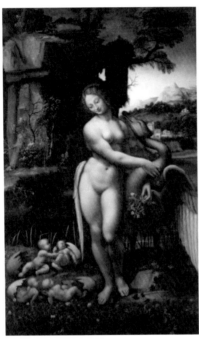

| | 2 | 3 |
|1| | |

1 麗達與天鵝（達文西畫作的仿作）
法蘭西斯科・梅爾茲／1508 年──1515 年／木板油畫／130cm×77.5cm ／佛羅倫斯烏菲茲美術館
2 麗達頭部
達文西／1504 年──1506 年／紙上墨水／17.7cm×14.7cm ／溫莎堡英國皇室圖書館
3 麗達頭部
達文西／1503 年──1507 年／紙上墨水／17.7cm×14.7cm ／溫莎堡英國皇室圖書館

這幅畫裡，一位美女摟著一隻碩大的天鵝，她的腳下還有兩枚破殼的蛋。很明顯，這幅畫表現的就是麗達與天鵝的故事。值得注意的是畫中麗達臉上的微笑，這抹微笑神秘、豐富，簡直與蒙娜麗莎的微笑異曲同工。的確異曲同工，因為這幅畫的原作者就是達文西。只能稱達文西為「原作者」，是因為原作早已丟失了。

1505 年之前，達文西應該是畫過一幅《麗達與天鵝》。眾所周知，達文西特長豐富、興趣廣博，畫畫只是他擅長的事情之一而已。像很多興趣廣泛、精力充沛的人一樣，他很少能真正完成一件作品。常常是一件作品做到一半，他的心就被另一個創意的衝動填滿，不待完成手中的工作就轉而投入下一個創作中；或者，當他認為一件作品對自己已經沒有挑戰時，也就懶得重複自己去完成它。所以，這位文藝復興大師真正留

麗達（莉妲）與天鵝

下的完成品的數量很少。

但是，現在可以肯定，達文西對這幅作品傾注了很大的熱情與心血。光是麗達的髮型，達文西就為她設計了好幾款，還從正面、側面、背面等幾個不同的角度畫了麗達髮型的草圖。這個達文西，簡直是一個被畫畫耽誤的時尚造型師。直到現在，我們都能從達文西的設計手稿中看到他為麗達創作的「髮型設計圖」。

除了精心為女神設計髮型之外，還有的手稿顯示，達文西也在不斷嘗試女神與天鵝的姿勢。至少，他曾經想讓麗達跪坐在鮮花蘆葦叢中與天鵝嬉戲。很顯然，達文西後來放棄了這個想法，根據看過這幅成品的人的描述，麗達與天鵝相互依偎著站在一起，正如我們現在能看到的摹本那樣。

問題來了：如果這世上只有一個摹本就簡單了，偏偏這世界上現存了四個摹本，而且四個摹本各不相同。藝術史上的一段公案就此產生：達文西的原作到底是什麼樣的？

麗達與天鵝草稿
達文西／1503 年／紙上墨水／16cm×13.9cm／
查茨沃斯莊園

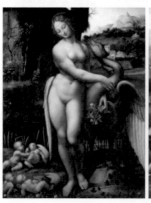
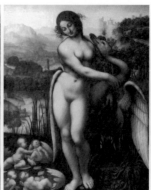
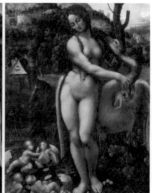

希臘眾神的天空

1	2	3

1 麗達與天鵝 (達文西畫作的仿作)
法蘭西斯科‧梅爾茲／ 1508 年──1515 年／木板油畫／ 130cm×77.5cm ／佛羅倫斯烏菲茲美術館
2 麗達與天鵝 (達文西畫作的仿作)
切薩雷‧達‧塞斯托／ 1515 年──1520 年／布面油畫／ 130cm×77.5cm ／威爾頓莊園
3 麗達與天鵝 (達文西畫作的仿作)
作者不詳／ 16 世紀早期／木板油畫／ 131.1cm×76.2cm ／費城藝術博物館

這三幅摹本（P.178）中，麗達所處的環境完全不同。也許是當時看到畫的人都被麗達的謎之微笑所吸引，忽略了對周圍景物的關注，以至於人們現在無法得知達文西到底讓麗達處在什麼樣的環境中：是象徵著原始與永恆的自然，還是時代氣息濃厚的城堡？

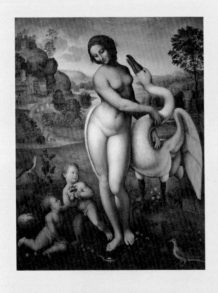

第四幅仿作與前三幅又有更大的不同。這是達文西作品的四個摹本中最晚出現的那個。在這幅畫裡，麗達生下的兩枚蛋中只有一枚已經「孵」出了兩個小男孩，另一枚蛋還完好地躺在鮮花中。

中小學時代考試的經歷常常告訴我們：正確的答案都是一樣的，錯誤的答案各有各的不同。前三個版本中，麗達身旁兩枚蛋不僅都已經破殼，連四個孩子望向母親的姿態都十分相似。根據一般邏輯推斷，這樣的表達才更接近原作。的確，據同時代看過達文西原作的人的記載，達文西的作品中，兩枚蛋的蛋殼都破了，當然要破殼而出呀！兩枚蛋裡的四個孩子才是後來掀起大風大浪的人物。

麗達與天鵝 (達文西畫作的仿作)
索多瑪（喬凡尼‧安東尼奧‧巴齊）／ 1510 年──1520 年／木板油畫／ 112cm×86cm ／羅馬博爾賽塞（貝佳斯）美術館

在希臘神話裡，麗達的兩枚蛋中，一枚裡面是她與宙斯的一兒一女，另一枚裡是她與人間的丈夫所生的一兒一女。麗達的兩個女兒，一個是後來成為特洛伊戰爭導火線的絕世美女海倫，另一個是特洛伊戰爭中希臘盟軍領袖阿加曼農的妻子克呂泰涅斯特拉。這麼看起來，那場轟轟烈烈的特洛伊戰爭，其實就是一對連襟打了十年。

麗達的兩個兒子也很有名，他們一個叫卡斯托爾，另一個叫波呂克斯。他們最著名的故事就是搶了邁錫尼國王的兩個孿生女兒做妻子。

這個故事被魯本斯畫成了《劫奪呂西普的女兒》。這幅洋溢著無窮生命力的畫後來基本成了巴洛克的代表，巴洛克時代的律動、激情、誇張、豪華、健碩的審美等都在這幅畫裡有所體現。畫中那兩個孔武有力的青年人的最初的亮相就是在麗達腳下的蛋殼裡。

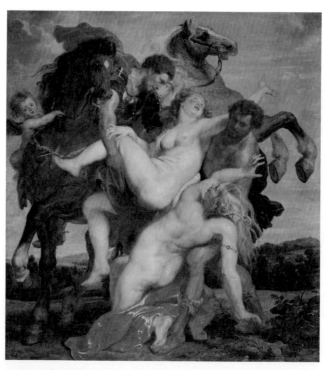

劫奪呂西普的女兒

彼得・保羅・魯本斯／ 1618 年／布面油畫／ 224cm×210.5cm ／慕尼黑老繪畫陳列館

雅典學院（局部）
拉斐爾・聖齊奧／1509年——1511年／濕壁
畫梵蒂岡博物館

麗達與天鵝（摹本）
拉斐爾・聖齊奧／1505年——1507年／紙上
鉛筆、墨水和粉筆／31cm×19.2cm／溫莎
堡英國皇室圖書館

　　另一件有意思的事是，這個最晚出現的摹本（見P.179圖）的作者名叫索多瑪，其原名叫喬凡尼・安東尼奧・巴齊，他是達文西的弟子，也是當時著名的畫家。除此之外，他還有一個好朋友，名叫拉斐爾。後來，拉斐爾在自己的名作《雅典學院》裡，把朋友索多瑪畫在了自己的身邊。左圖中左為拉斐爾，右為索多瑪。

　　大概正是因為有這麼個朋友，拉斐爾也有一幅達文西《麗達與天鵝》的臨摹速寫。這幅連拉斐爾都忍不住要去臨摹學習的畫作，該有多精彩！事實證明，達文西也非常珍愛這幅《麗達與天鵝》。正因為是他摯愛的珍品，他晚年移居巴黎時把這幅畫一直帶在身邊。可惜，在達文西死後不久，這幅畫就「人間蒸發」了。人們現在只能透過這四個半摹本來揣摩原作的奧妙。這種情形簡直像極了那幅原作失傳、五大摹本傳世的《蘭亭集序》！

米開朗基羅為什麼這麼做？

　　既然文藝復興三傑中的兩個都畫了這題材，又怎麼少得了米開朗基羅呢？

　　事實上，米開朗基羅也有一幅同主題作品。巧合的是，米開朗基羅的原作也已經遺失了，現在人們看到的主要也是後人的仿作。

　　米開朗基羅的這幅畫被人詬病，因為仙女麗達的身軀在這幅畫裡被畫得粗獷、壯碩，很多人說，那根本就不是女性的身軀，而是男性的身軀。甚至有人說，米開朗基羅對男性的軀體更感興趣，甚至有人憑此判斷他不善於描畫女性的軀體。

　　但是回想一下米開朗基羅的成名作《聖殤》，那位聖母恬靜柔美，怎麼不是少女身軀的典範？如果一個人在 23 歲的時候就能表現出《聖

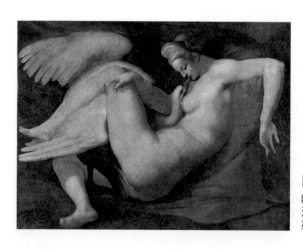

麗達與天鵝（費拉拉宮摹本）

臨摹米開朗基羅／1530 年／布面油畫／105.4cm×141cm／倫敦英國國家美術館

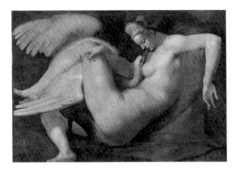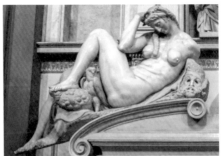

殤》中那樣完美的女性軀體，為什麼到了 55 歲的時候反而不會表現女性的柔美嬌媚了？非不能也，是不為也！更巧合的是，米開朗基羅這幅《麗達與天鵝》與他的另一個著名雕像也有很多相似之處。

上圖右側是米開朗基羅的雕塑群《晝·夜·晨·昏》中的《夜》。巧合的是，《麗達與天鵝》是他 1529 年為費拉拉宮廷繪製的，而那段時間也正是他建造梅迪奇家族禮拜堂以及其中的《晝·夜·晨·昏》的時間。

中年的米開朗基羅在創作《晝·夜·晨·昏》時，故意開始把人物的五官模糊化，手法也變得粗獷，女性的體型也變得強壯。大師這麼做都是為了讓觀者把目光從淺薄的「漂亮」上移開，關注作品透過形象表達的深刻內涵。麗達的這個形象，似乎是《夜》的先聲，與《夜》一樣承載著米開朗基羅當時的藝術理念。

夜與晝
米開朗基羅·迪·洛多維科·博那羅蒂·西蒙尼／1526 年──1531 年／大理石／155cm×150cm／佛羅倫斯梅迪奇家族禮拜堂

攝政王忍無可忍

達文西與米開朗基羅的《麗達與天鵝》為後世的畫家開啟此題材的另一面「情色」。在神話故事中，麗達被嫉妒的丈夫「囚禁」在一個與世隔絕的小島上，這是典型的夫權、人性壓抑隱喻。文藝復興的揭幕之作《十日談》中有很多類似的故事，最終都是丈夫被羞辱、追求愛情的妻子與情夫獲得勝利。在婚姻不自由的時代，這樣的故事有個性解放的時代內涵，由於當時攝政王的獨子路易四世覺得畫作引人遐想，便損毀了畫作。

而無論是達文西還是米開朗基羅的作品，麗達都在作勢親吻天鵝的喙尖。從表面上看，這可以理解為女主人對寵物的喜愛（當代生活中很多養寵物的人喜歡親吻寵物或者作勢親吻寵物），並不觸犯社會的倫理忌諱。但熟知希臘神話的人們又都心領神會，因為那根本就不是一隻普通的天鵝。這樣一來，這個題材就可以讓藝術家們做各種「踩線」的嘗試。

更何況這個題材裡還藏有人獸戀的因素。文藝復興時代的一些城鎮中有著追求天性解放、甚至是情慾解放的風氣，這個希臘神話故事裡除了有愛情、有通姦，甚至還有最衝擊世人觀念的跨種族戀情。如果說文藝復興時期的很多藝術作品已經在呼喚打破愛情與婚姻的世俗壁壘，還有什麼比物種的壁壘更高、更厚？這故事簡直就是最早的《阿凡達》啊！

從此，歐洲人就一再借助這個神話故事，釋放自己對人性解放的理解。這個理解一旦走過了頭、踩過了線，就成了情色。這就導致此後很多「麗達與天鵝」主題的藝術作品開始向暗示情色的方向發展。

其實，這個暗示從一開始就存在。

「麗達與天鵝」的暗示

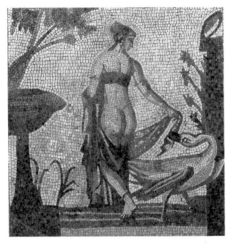

麗達與天鵝
古羅馬鑲嵌畫／西元前1世紀──西元50年／
賽普勒斯庫克利亞博物館

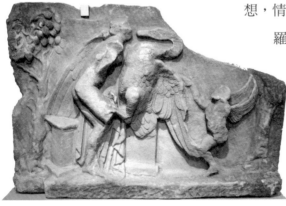

麗達與天鵝
古羅馬浮雕／西元前1世紀／大理石／柏林舊博物館

這是迄今可見的最早的《麗達與天鵝》，是羅馬帝國時期的馬賽克鑲嵌畫。1962年，賽普勒斯帕福斯的一位農民在耕地時偶然發現了它，它現在已經成了賽普勒斯的國寶。這幅馬賽克鑲嵌畫中的天鵝正用嘴叼去麗達最後的衣衫。雖然看不見麗達的隱私部位，但仍然可以看到麗達幾乎全裸，而天鵝的動作更容易讓人對此後的行為產生各種綺麗的聯想，情色意味已經很明顯了。

羅馬人對這個題材的情色處理，可能還是受到此前希臘藝術的影響。在羅馬時期仿製古希臘的大理石浮雕中，人們能更清晰地看到麗達與天鵝的親密關係。在左側的浮雕作品中，麗達與天鵝親密地

將要吻在一起，而與麗達同高的天鵝更是用腳緊緊勾住麗達的大腿，二者姿勢十分曖昧。有了這樣的傳統，麗達與天鵝主題在以後的藝術創作中，就很少像達文西那樣處理得靜穆而純潔，而是有了越來越強的色情意味。

柯雷喬（柯雷吉歐）細膩地描繪了麗達與侍女們的肌膚，色彩明豔，線條柔美。但是，這裡麗達與天鵝之間的情色暗示太明顯了！

這幅畫（見下方圖1）當時歸攝政王奧爾良公爵菲利普二世所有，可是攝政王獨子路易四世怎麼看怎麼都覺得這幅畫實在是惹人想入非非，有傷風化。一怒之下，他拔刀砍向了畫。畫雖然被修復，但再也恢複不到原來的狀態了。

路易四世所生活的時代，正是法國最驕奢淫逸的洛可可時代。如果說公爵對畫中的情色忍無可忍，那他襲擊的應該是布雪的這幅畫（見下方圖2）才是——那才是公認的最大膽的《麗達與天鵝》。一個原本追求個性解放的主題，被後人處理成這麼情色的表達，真不知達文西、米開朗基羅會怎麼想。

| 1 | 2 |

1 麗達與天鵝

柯雷喬（柯雷吉歐）／1532 年／布面油畫／156.2cm×195.3cm／柏林國立博物館

2 麗達與天鵝

法蘭索瓦‧布雪／1740 年／布面油畫／私人收藏

5

現代人對時空的哲思

麗達與天鵝
保羅·塞尚／1880 年／布面油畫／
59.7cm×74.9cm／費城巴尼斯基金會

所有藉這段「人鵝戀」的主題來做情色暗示的，其實都源於當時社會本身還是比較封閉。真正到了社會風氣比較開放的時候，畫家們倒不再做強烈的色情表達了——因為不必了。

19 世紀末的塞尚畫了兩個版本的《麗達與天鵝》。在第一個版本中（見左圖），他用色彩堆積的方式表達出麗達色彩的迷幻，讓她身體的起伏與天鵝的頭頸形成了微妙的呼應。有意思的是，他在第二版（見 P.188 圖）中連天鵝都沒畫出來。麗達的手仍舊像第一版中那樣伸著，但是原先叼住她手的天鵝卻不見了，而在原本天鵝的位置上懸了棵石榴。塞尚用一個水果代替了原本的男主角天鵝！這顆水果也就帶著情色的暗示。

與塞尚將這個題材抽象化的主旨相似，達利也有一幅高度抽象化、符號化的麗達。一談到達利，人們首先想起的可能就是那彎曲的鐘錶。事實上，到了 20 世紀 40 年代，達利的畫風開始向古典主義回歸。他用自己的妻子加拉做模特兒，畫了一幅《原子麗達》（本書無此圖）。

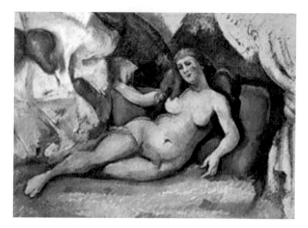

麗達與天鵝
保羅・塞尚／約 1887 年／布面油畫／ 44cm×62cm ／伍珀
塔爾市海德博物館

　　達利的麗達坐在哪？她與天鵝似乎有一種寧靜的愛，但她坐在哪裡？上半部黃綠的色澤與隱隱的礁石，似乎是海岸；中間的大片藍色像是大海。那麼，麗達坐在哪裡？她似乎坐在沙灘上，又像是坐在海水中。她真的是坐著嗎？她像是在坐著，可她又是虛浮在半空的，她的姿態如同中世紀時的聖母升座，可是她並沒有真正坐在「王座」上。她像是在水下，又像是在太空，重力在這裡不起作用，就連她身邊的器物都懸浮著。這一切都顯示出現代藝術家的空間意識：漂浮的空間，與現實無所依傍、無所掛礙，給人以強烈的永恆感。

　　麗達與天鵝的主題，經歷了這麼多年的發展，那麼多藝術家也已經把人與天鵝的關係發掘得夠了，現代藝術家則更願意借助這個主題，討論些其他更深刻的主題了。

麗達與天鵝

威廉·巴特勒·葉芝

猝然一攫：巨翼猶兀自拍動，

扇著欲墜的少女，

他用黑蹼摩挲她雙股，

含她的後頸在喙中，

且擁她捂住的乳房在他的胸脯。

驚駭而含糊的手指怎能推拒，

她鬆弛的股間，那羽化的寵倖？

白熱的衝刺下，那撲倒的凡軀，

怎能不感到那跳動的神異的心？

腰際一陣顫抖，

從此便種下敗壁頹垣，

屋頂和城樓焚毀，

而亞加曼儂死去。

就這樣被抓，

被自天而降的暴力所淩駕，

她可曾就神力汲神的智慧，

乘那冷漠之喙尚未將她放下？

（余光中譯）

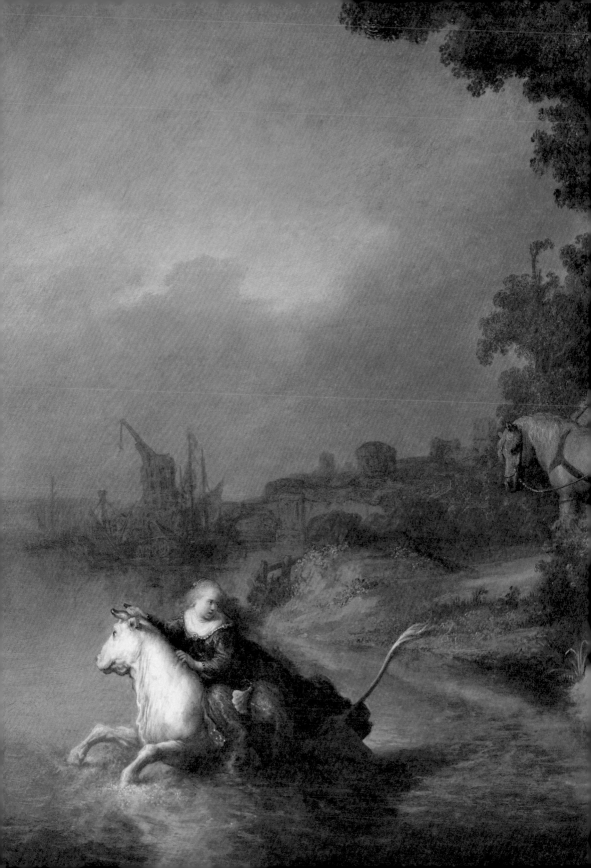

Chapter 9

每個畫家心中
都有個不同的她

歐羅巴

Europa

1

歐元的背面

　　20 世紀末，一些歐洲經濟較發達的國家聯合建立了統一貨幣區，貨幣區內的國家都廢除了本國原有的貨幣，改用新貨幣歐元。歐元區內的各個國家都可以自行製作貨幣。歐盟規定，所有歐元硬幣的正面必須採用規定圖案，但是硬幣背面的圖案可以由各國自行設計。很多國家便藉此機會將最代表本國歷史、文化傳統的圖案鑄在了歐元的背面，藉此向世界宣揚自己的文化。

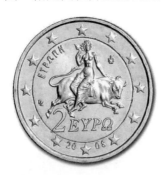

　　歐元硬幣中最大的面值是 2 元，在這些貨幣中，希臘發行的 2 元硬幣最有特點。希臘發行的 2 元硬幣的背面圖案，是一位坐在牛背上的美女。

　　熟悉希臘神話的人立刻能夠對此心領神會。希臘雖然是當時歐元區內經濟最落後的國家，甚至是差一點不能進入歐元區的國家，但是這幅畫卻昭示著希臘在向世界重申自己的地位：歐洲離不開希臘，因為歐洲的由來就與希臘相關。

　　這個圖案所暗示的，就是誘拐歐羅巴的故事。

　　「歐洲」一詞是簡稱，它的全稱應該是「歐羅巴」。但是，歐羅巴原本是一位公主的名字，她是腓尼基的公主。腓尼基不是一個古國

的名字，而是一個地區的名字。如同華夏的「江南」不是一個標準的古國名、確切的地名，而是一個文化區域名。腓尼基的中心位置在現今的黎巴嫩附近。腓尼基的原意是紫色顏料，因為這裡盛產骨螺，而骨螺是古代製作紫色顏料的主要原料。在古代歐洲，紫色衣袍以昂貴、華麗著稱，是王室貴族的摯愛，所以人們乾脆就用這裡盛產的紫色顏料來稱呼這個地區，這可真是一個浪漫的地名。歐羅巴就是腓尼基當地一個國王的女兒，也是當地著名的美人。

歐羅巴曾經做過一個夢，夢中有兩個女人在爭奪她。她不明白這夢是什麼意思。其實，這夢中的兩個女人一個代表著亞細亞，一個代表著歐羅巴。這個夢預言了她之後的命運，只是當時她自己並不知道。

一天，歐羅巴與女伴們在海邊遊玩，那美麗的身影被從天空中經過的宙斯看見了。宙斯一眼就愛上了這位美麗的人間少女。可是歐羅巴的身邊有許多女伴環伺，怎樣才能接近她呢？

宙斯想到了一個辦法：他變身為一頭美麗的白色公牛，來到了歐羅巴的身邊。歐羅巴一看見這頭美麗的公牛，非常喜歡，情不自禁地騎了上去。沒想到，她一騎上去，這頭公牛就立刻向著大海跑去，無論人們怎麼呼喊都不停下來。歐羅巴嚇壞了，緊緊抓住牛角，卻驚訝地看到這頭牛踏著大海一路狂奔，洶湧的波浪在牠面前彷彿是堅實的土地。很快，她就驚恐地發現，這頭牛已經把她帶出了自己熟悉的故鄉，來到了一塊陌生的大地。

終於，這頭牛在這片陌生大地上把她放了下來。直到這時，她才發現，原來把她誘拐到這裡的是眾神之王宙斯。從此，歐羅巴在這裡生活下來，她與宙斯生下了兩個兒子，一個叫米諾斯，另一個叫拉達曼迪斯。米諾斯後來成為這片新土地的國王，這個王國的名字就叫米諾斯。米諾斯是歐洲文明的發源地，在那裡出現的克里特文明是希臘最早的文明。這麼說起來，整個希臘文明都是歐羅巴公主的子孫，她

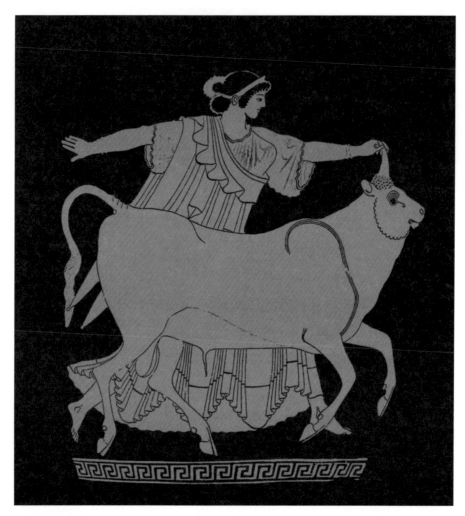

歐羅巴與公牛
西元前 480 年／古希臘陶瓶（紅繪）／塔奎尼亞博物館

才是真正的「歐洲的老祖母」。

　　宙斯為了緩解歐羅巴遠離故鄉、親人的哀傷，就用了她的名字來
命名這片土地。從此，這片大陸就取名為歐羅巴，也就是歐洲的由來。

2

如何做畫家的真粉絲？

誘拐歐羅巴的故事，其實是古代搶婚風俗的遺存。這個故事在現代的文明社會人看來充滿了暴力、情色，是一種不道德的求愛方式。但是，這一點點隱晦的不道德因素，反而在後來的文明社會中成為一種誘惑。

文藝復興時期，搶婚已經沒有合法性了，可是當時的婚姻制度還遠未到婚姻自由的地步，權力、門第、財富、民族、宗教等都能成為阻隔相愛男女步入婚姻的壁壘。不知道多少人反倒會被這個故事中直接得甚至粗暴的求愛方式打中內心的軟肋。所以，這個故事引起了很多藝術家的興趣。

對這個題材表現得最成功的，莫過於威尼斯畫派的領軍人物提香了。他的《誘拐歐羅巴》成了這個題材的眾多作品中最廣為人所熟知的那幅。

在文藝復興時期的諸多繪畫流派中，威尼斯畫派一直以善於運用顏色為特色，提香的繪畫更是以精心安排構圖、創新構圖方式而著稱。在這幅畫中，這兩個特點展露無遺。P.196 的這幅畫以對角線構圖為構圖原則。與穩定的對稱構圖、三等分構圖或金字塔構圖相比，對角線構圖本身就有很強烈的動感。畫中的歐羅巴與白牛都被「擠」在了畫面的右下角，與相對空曠的左上角形成了對比，事件的緊張感被渲染

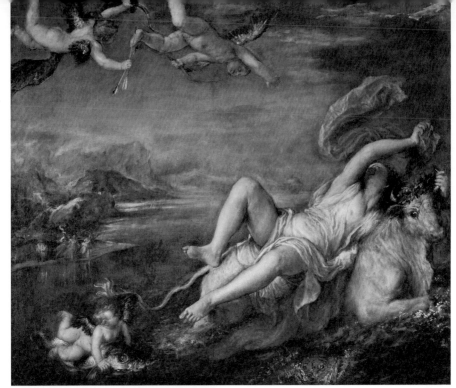

誘拐歐羅巴
提香／1562 年／布面油畫／178cm×205cm／
波士頓伊莎貝拉・斯圖爾特・嘉納藝術博物館

了出來，有利於表現出歐羅巴被帶走時的激動與緊張；而畫面的左上
角卻與激動的氣氛完全相反，碧藍的大海翻捲著銀白的細浪，煙水迷
離的遠方有淡淡群山。紅色的晚霞與歐羅巴飄揚的紅色絲巾相互襯托，
又與蔚藍的天空形成了鮮明的對比，整幅作品色彩絢爛、光影繽紛。
畫中歐羅巴仰面向上，似乎正在呼喊，左上角天空中兩個亂射箭的小
愛神不僅從內容上與她相呼應，也從構圖上平衡了左上部構圖的空白，
穩穩壓住了畫面的重心，使畫面不會有頭重腳輕的感覺。

但是，這幅畫又與提香早年間一些明亮、細膩的作品有很大不同，這幅畫的筆觸有很強的書寫感。這是因為創作這幅畫時的提香已步入晚年，早期取得的巨大成就不僅沒有讓他故步自封，他反而在晚年對自己的要求越來越苛刻，常常不斷修改自己的作品。

　　不斷修改，畫筆反覆疊加，使得這幅畫的筆觸變得很粗重，但也有了更多畫家個性的流露。

誘拐歐羅巴
彼得・保羅・魯本斯／1628年——1629年／布面油畫／182.5cm×201.5cm／馬德里普拉多博物館

　　巴洛克時期的作品常常需要站得稍遠些看。站近了看，畫作往往因為筆觸粗獷而顯得朦朧。巴洛克時期的畫家們還注意到空氣在人眼與客觀世界之間的隔絕作用，因此會故意模糊物體的邊緣，讓畫中的人與物有一點朦朧感，從而形成特殊的美學風格。而提香在此之前幾十年就開始了類似的嘗試。他在《誘拐歐羅巴》中沒有使用文藝復興時期常見的明亮顏色來表現白牛和歐羅巴的白腿，而是用了淺棕色調和，使畫面更接近生活的質感。那水霧迷蒙的海面也讓整個畫面有了一些朦朧感——這似乎在預示著巴洛克時代即將到來，難怪他擁有魯本斯這樣一位巴洛克巨匠「粉絲」。對於一個藝術家來說，自己的作品成為別人臨摹的範本固然高興，自己探索出的藝術道路被後人深耕、取得更大的發展，應該是更欣慰的吧。

　　魯本斯用自己的行動完美地解釋了學習之道：在模仿中學習，在學習中突破，在突破中建立自我，破繭而出，找到自己的藝術風格。這才是真正的「粉絲」之道。

魯本斯的「粉絲之道」

　　順便說一句，魯本斯真的是一位很好的「粉絲」。他除了臨摹了提香的《誘拐歐羅巴》之外，還模仿米開朗基羅的《麗達與天鵝》創作了兩幅畫。與費拉拉宮那個更接近原作的摹本相比，魯本斯在自己的作品中加入了強烈的光線明暗對比。而且，魯本斯創造性地為麗達構建了背景環境，有意識地運用退縮佈局，讓麗達明顯向景深處收縮，給予了畫面更強的空間感。

　　這些都是魯本斯的時代特點和個人特點！

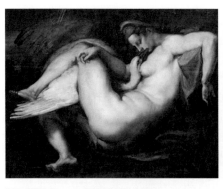 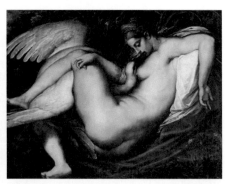

1 | 2

1 麗達與天鵝
彼得・保羅・魯本斯／1600 年／木板油畫／64.5cm×80.5cm／休士頓美術館

2 麗達與天鵝
彼得・保羅・魯本斯／1598 年——1600 年／木板油畫／122cm×182cm／德勒斯登國立美術館 - 古代大師畫廊

4

誰在誘拐歐羅巴？

　　威羅內塞是威尼斯畫派中的「怪咖」。因為偏愛銀色，他常被人稱作「銀色的威羅內塞」。說他是「怪咖」，是因為他經常把一些十分嚴肅的題材處理得很「不嚴肅」。

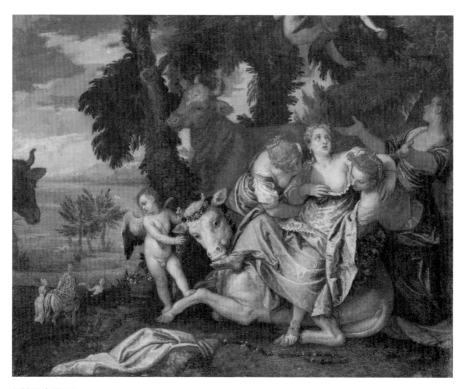

誘拐歐羅巴
保羅・威羅內塞／1570 年／布面油畫（黏至木板）／59.5cm×70cm／倫敦英國國家美術館

每個畫家心中都有個不同的她
歐羅巴

他的《誘拐歐羅巴》就是這麼一幅不嚴肅的畫。這幅畫的英文名稱是 The Rape Of Europa，其中的「rape」也可以被翻譯為「強奸」。問題是，到底是誰在「rape」歐羅巴？

　　在提香的畫中，奪走歐羅巴的當然是那頭狡猾的公牛（宙斯）。可是仔細看看這幅畫，到底是誰在誘拐歐羅巴呢？畫中的公牛後腿跪在地上，眼淚汪汪無辜地微微低頭，任由小愛神給牠戴上花環，一副謹慎膽小的模樣，怎麼看都像是現實生活中拉車的老牛。可是，公牛旁的三個女人就不同了。畫中最右側的女人正在和天上的小愛神打招呼，另外兩個女人在做什麼？她們正架著歐羅巴把她往牛背上抬！

　　是她們在誘拐歐羅巴！從衣著打扮上看，她們穿著當時義大利貴婦的服飾，可見這三個人正是歐羅巴身邊的侍女。在提香與林布蘭特的畫作中，歐羅巴的侍女們都在岸上驚呼，她們對公主突然被帶走束手無策。可是，在威羅內塞的畫筆下，那兩個侍女卻正是誘拐歐羅巴的幫兇！在這一齣搶親的鬧劇裡，男主人公宙斯並沒有動手，真正誘拐歐羅巴、迫害歐羅巴的仍然是女人，而且是與歐羅巴最親近的女人！

　　威羅內塞生活的時代，正是威尼斯急劇衰落的時代。曾經繁榮富甲歐洲的威尼斯共和國，正在漸漸失去自己的海外領地，經濟急劇衰退。如果說，畫面上的歐羅巴讓人想起那句「女人何苦為難女人」，再連結到當時威尼斯的歷史，威羅內塞的這幅畫更會讓人產生別樣的感慨：「迫害威尼斯的，就是義大利人啊！」

墜入愛河的歐羅巴

王昭君

白居易

漢使卻回憑寄語，黃金何日贖蛾眉。

君王若問妾顏色，莫道不如宮裡時。

詩人用優美的文字為王昭君編造了一幕悲哀的鬧劇：王昭君拉住大漢的使者，哀求他讓皇帝儘早把自己接回去，為此不惜請對方做偽證——自己容貌如昔。

昭君出塞是中華文學中的一個經典意象。在傳統的詩文中，這位絕世美女帶著無盡的哀怨走入婚姻，從此在愁苦中過完了淒涼一生。杜甫想像著她「環佩空歸月夜魂」：就算是死了，魂也要回來。

而事實上，現代人都知道，王昭君遠嫁之後日子過得還不錯，簡直夠稱得上是「幸福」。這也引發了人們的一個思考：那些不幸福的開始，一定會有一個不幸福的結束嗎？

歐羅巴的人生到底幸福不幸福？她同王昭君一樣，一旦離開就再也沒有回過故鄉。可是，如果神話故事是真的，當她發現誘拐自己的是宙斯時，她會不會有一點欣喜呢？

17 世紀的歐洲，正值資本主義開始發展、貴族逐漸沒落的之際，不乏一些貧窮的貴族或急於讓財產保值的暴發戶，為了省一筆嫁妝錢而把女兒塞進修道院。對於那個時期的一些少女來說，能出嫁就是幸

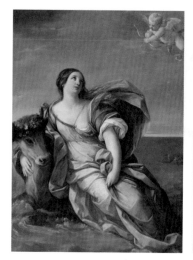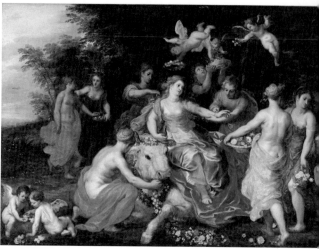

1 誘拐歐羅巴

圭多・雷尼／1637 年——1639 年／布面油畫／177cm×129.5cm／倫敦英國家美術館

2 誘拐歐羅巴

亨德里克・凡・巴倫／1625 年——1632 年／布面油畫／42cm×63cm／維也納藝術史博物館

17 世紀的義大利畫家圭多・雷尼就有一幅這樣的《誘拐歐羅巴》。這幅畫的色彩飽和度非常高，歐羅巴穿得很明媚，玫瑰色的衣袍與帶有一點淡紫色的天空相應，溫柔嫵媚。但是畫的視覺中心不再是歐羅巴和公牛，而是歐羅巴眼睛所看向的邱比特。畫中的歐羅巴溫柔地摟著公牛，定定地向上看著邱比特，眼神中沒有慌亂、驚恐和哀怨，有的只是期盼，甚至似乎是在乞求小愛神射下珍貴的金箭。整個畫面的焦點都落在了歐羅巴那雙渴望愛情的大眼睛上。在這裡，她已經不是一個被誘拐的慌張小公主，而是一個渴望愛情的大女孩。

幾乎與此同時，法蘭德斯畫家凡・巴倫創作的《誘拐歐羅巴》則表現了更激進的主題。在畫裡，歐羅巴在眾多侍女的圍繞中主動自在地坐上公牛，侍女們或給公牛戴上花環，或給牠披上紅緞，或給歐羅巴梳妝、戴首飾，大家採摘鮮花、興高采烈。這哪裡是一次「誘拐」？簡直就是人間的一場婚禮！在這幅畫裡，人們是在用對待正常婚禮的方式對待這一人一牛！

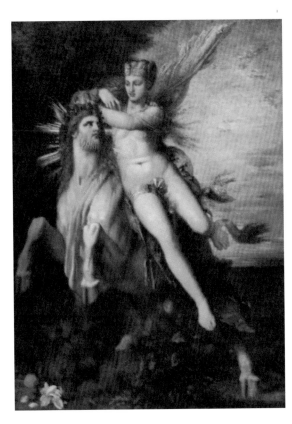

朱比特與歐羅巴
居斯塔夫‧莫羅／1869 年／布面
油畫／175cm×130cm ／巴黎居
斯塔夫‧莫羅博物館

福，至於嫁給誰，已不是最重要的事了。直到現在，也有很多少女為
了出嫁而出嫁，為了一場夢想中的盛大婚禮而草率出嫁。這種心情，
騎在牛背上的歐羅巴一定能明白。

當然，現在的人更相信，幸福的婚姻是建立在愛情的基礎上的。
歐羅巴有沒有愛上宙斯？她曾經喜歡過那頭美麗的白色公牛。如果宙
斯僅僅憑藉牛的眼睛就能打動歐羅巴，當他顯露出自己俊美的容顏之
後，又怎麼不會征服歐羅巴的心呢？

一見鍾情總是與外貌有關的。

在上圖中，浪漫的居斯塔夫‧莫羅終於為這則是是非非的愛情故
事畫上了一個俊美的男主人公。本著「外貌即正義」的原則，大多數
人看完這幅畫也就能接受歐羅巴的幸福了。

真正的喜劇結局

事實上，歐羅巴的故事真的有一個喜劇性的結局。

作為腓尼基的公主，歐羅巴有一個哥哥，名叫卡德莫斯。他得知妹妹被搶走之後，十分擔心，便英勇地獨自出發去尋找妹妹。這一去，他歷盡千難萬險。有一天，他在一片森林中遇到了一頭長著毒牙的惡龍。這頭惡龍是戰神的私生子，異常勇猛。卡德莫斯與惡龍奮力搏鬥，殺死了毒龍，還按照雅典娜的指點把毒龍的牙齒埋進了大地。沒想到，被「種」下的龍牙長出了許多武士，這些武士幫助卡德莫斯建立了城堡——這就是後來在希臘赫赫有名的底比斯城。希臘神話中的伊底帕斯、安蒂岡妮、七雄攻底比斯等，就都是有關這個王國的故事。

除此之外，卡德莫斯也是酒神戴奧尼索斯的外祖父。宙斯是戴奧尼索斯的父親，所以論起來，卡德莫斯還是宙斯的岳父……這又是一筆亂帳了。

義大利畫家法蘭西斯科・祖卡雷利也許很喜歡這個故事。所以，除了也畫過《誘拐歐羅巴》，他還畫了一幅《卡德莫斯屠龍》。

從文化來上說，卡德莫斯不僅是神話中的英雄、底比斯的創建者，更是傳說中將腓尼基字母傳入希臘的人。如果不是他找妹妹找到了希臘並建立了國家，也許希臘還不會那麼快有文字。可是很明顯，這位巴洛克晚期畫家真正的興趣不在這位英雄人物的身上，他更喜歡的是風景。

對於中華民族來說，山水畫、花鳥畫、人物畫只是題材、技法分類的不同，並無文化品位的高低。在中華民族繪畫傳統裡，山水畫始於魏晉時期人物畫的背景，到了唐代就開始從人物畫中獨立出來，到了宋代更是臻於完善，成為國畫的重要畫科，無論是從技法上還是從美學上，都建立了自己獨立的體系。

可是，18 世紀之前的西方卻完全不是這麼回事。在文藝復興之後的歐洲，風景畫要從人物畫的傳統中獨立出來卻無比艱難。那時，歐洲的繪畫傳統是根據畫作內容題材分「等級」的：最高等的自然是表現基督教題材的宗教畫，其次是人物畫和神話畫，再次才是風景和靜物。所以，我們現在能看到的繪畫作品在巴洛克時期之前幾乎都是人物畫，很少看到獨立的風景畫。

歐洲風景畫的成熟，多虧巴洛克時期許多畫家的努力。當時，荷蘭的一些畫家開始越來越重視對風景的描繪，風景畫開始成熟、獨立，但真正要取得社會上公認的地位，還是多仰賴於更多畫家的努力。祖卡雷利在人物畫的幌子下，著重表現自然風光就是一種重要的嘗試。事實上，在西方各國的繪畫傳統中，英國繪畫比較重視自然風光，尤其是到了拉斐爾前派時期，那些精靈般的人物都離不開優美的自然風光的映襯。

祖　卡雷利是一個生活在巴洛克晚期的畫家。他雖然是義大利人，但後來主要在英國生活，甚至是英國皇家藝術學院創始成員之一。他是一個摯愛自然風景的人。這幅《卡德莫斯屠龍》雖然借了一個希臘神話的背景，可是畫面的主體部分卻是靜謐的森林、飛瀑、遠山、淡雲，是清透的光線下樹木的生動身姿和樹葉的豐富色彩層次。

畫家真正想畫的不是英雄壯舉，而是見證英雄壯舉的自然風光。在繪畫史上，他的行為也有一點「壯舉」的成分。

卡德莫斯屠龍

法蘭西斯科・祖卡雷利／1765 年／布面油畫／126.4cm×157.2cm／倫敦泰特現代美術館

每個畫家心中都有個不同的她　歐羅巴

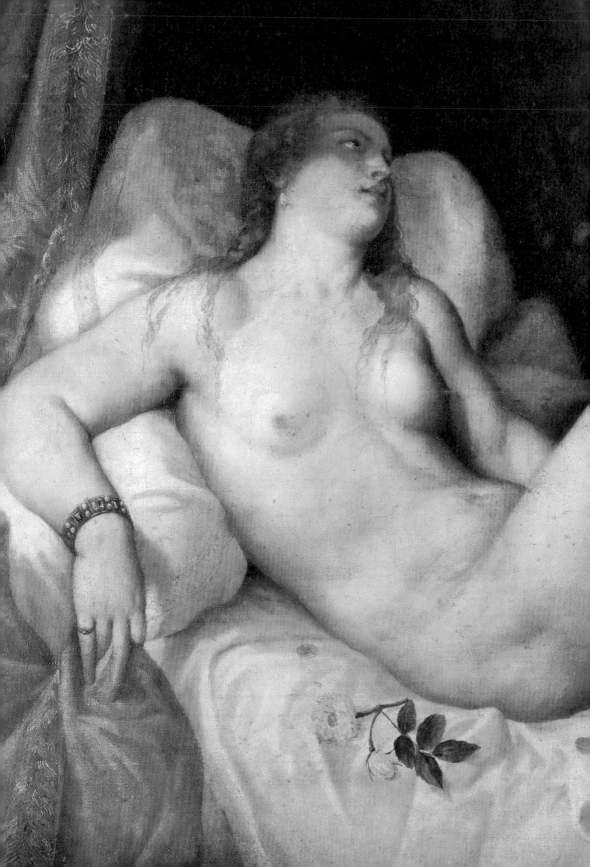

Chapter 10

創意試金石

達妮
Danae

TITIANVS·ÆQVES·CÆS·

1

宙斯的想象力

宙斯在誘惑麗達與歐羅巴時，分別化身為天鵝和公牛，不光印證了「禽獸」這兩個字，還顯得很沒想像力。但是，他的獵豔行為中有一次卻真是很有創意。

故事中的女主人公名叫達妮，她是阿爾戈斯國王的獨生女。華夏有句俗話叫「皇帝的女兒不愁嫁」，但是達妮卻不能出嫁。因為，她的父親曾經得到一條神諭：「自己將被達妮所生的孩子，也就是被自己的親外孫所殺。」女兒的終身幸福與自己的性命孰輕孰重？這位國王做出了選擇。他下令，建一座高高的銅塔，把達妮關進塔裡。這座塔不僅沒有大門，連窗戶都沒有，只在頂端有一個很小很小的通風口。周圍還遍佈衛兵，以確保任何人都不能進入這座高塔。達妮就被這樣孤獨地關在上不著天下不著地的密閉空間中。

但是，這一招只能擋住人間的追求者，卻擋不住天上的宙斯。一天，宙斯看到了美麗的達妮，立刻愛上了她。但要如何接近達妮呢？很明顯，變天鵝、變公牛那一套都不行，宙斯便化身為「金雨」，從狹小的通風孔裡透進了達妮的閨房，落在了達妮的膝頭。

故事的結果是：達妮懷孕了。她後來生下了希臘著名的大英雄帕修斯，而這位帕修斯也的確殺死了自己的外祖父。希臘神話總是回到這樣的主題：人不管怎麼努力，也躲不過命運的安排。

表現宙斯愛情故事的繪畫作品中，以誘拐歐羅巴、麗達與天鵝為題材的非常多，以達妮為主題的作品在文藝復興早期卻非常少。

這個故事裡蘊含著文學與繪畫這兩種藝術形式的矛盾。文學上，可以用簡單的幾個字概括為「宙斯化身為金雨落在達妮膝頭」，人們很容易接受這種籠統的形象，而不去考慮它的實際可行性和合理性。可是，繪畫卻需要把籠統模糊的形象具體地表現出來，而且還要人們對這形象的合理性進行檢驗。宙斯變身的「金雨」該是什麼樣子？在那種技術條件下又該用什麼樣的顏料來表現「金雨」？

對於藝術家們來說，這個故事就成了檢驗自己的想像力和技術的一塊試金石。

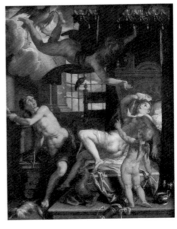

1 達妮
古希臘陶瓶畫／西元前 450 年——前 425 年／23cm×22.6cm ／巴黎羅浮宮

2 朱比特與達妮
尤漢姆・維特華爾／1595 年——1605 年／銅板油畫／205cm×155cm ／巴黎羅浮宮

左側瓶畫是古希臘時期對達妮故事的表現。當時人的處理非常直接：畫面中的達妮袒露胸脯，用小腹接著從天而降的水滴。這種處理非常忠實於神話，甚至讓人感覺到，達妮是直接用自己的子宮承接

雨水的。只是，畢竟這是 2500 年前的作品，「金雨」的神秘、浪漫沒有被充分表達出來。如果「金雨」不好表現，那就直接讓宙斯現身吧。P.211 右側的油畫作品就是這樣。不僅宙斯從天而降，還讓他的鷹（好像生怕別人不知道他是宙斯似的）緊緊跟隨。畫家重點展示宙斯從天而降的那一刻，達妮與老女僕驚恐的肢體反應讓整個畫面充滿了張力。

達妮

雅各・布蘭查德／17 世紀 20 年代／布面油畫／93.4cm×128.4cm／德州大學奧斯汀布蘭頓美術館

在 布蘭查德的《達妮》中，宙斯的出現就要浪漫得多。他從雲中探出臉孔，與達妮深情凝望，簡直像是出現在達妮夢中的人。

這些作品都與原故事有出入。宙斯這次的變身好不容易有了些創意，如果就用這麼直白的方式表現出來，實在是辜負他的智慧和追求達妮的決心！只是，真正要表現出宙斯變身的創意來，還需要畫家們拿出自己各自的創意。

2

提香的四次修改

　　文藝復興時期的威尼斯，國力強盛，經濟繁榮，生活奢華。這裡曾經長時間隸屬於東羅馬帝國，受教皇的影響很小，全城都彌漫著一種享樂主義的世俗氣息。生長在這裡的提香飽受這種氣息的沾染，是西方藝術史上最著名的「財迷」的藝術家。

　　據說，暮年的提香找到一座教堂，向牧師提出一項交易：如果教堂能夠免費給他一塊墓地，他就給教堂免費畫一幅宗教題材的油畫。牧師同意了這個交換條件。等畫畫完，提香卻後悔了：這麼好的畫，只要一小塊墓地太虧了！於是，他又跟牧師交涉，要牧師給他更大一塊地作為墓地。

　　這就是提香，為了錢，他為當時著名的暴君查理五世繪製畫像，用畫像幫他做公關宣傳改善形象；為西班牙國王菲力普二世繪製畫像時更會「改善」人物的形象，以至於菲力浦的未婚妻都說：「儘管我無法容忍這個人，但我喜歡這幅肖像畫。」

　　文藝復興時期藝術大師雲集，有人把藝術作為表達自己的手段，有人把藝術作為實現自我價值的橋樑，可也有人僅僅把它看作一場普通的「生意」——這大概就是威尼斯藝術家最世俗的那一面了。

　　因此，也就不難理解提香居然那麼直白而創造性地解決了「金雨」的想像問題：他把「金雨」畫成了「金幣雨」。

創意試金石
達妮

213

達妮

提香／1545 年──1546 年／布面油畫／120cm×172cm／那不勒斯卡波迪蒙特博物館

　　在提香的畫中，從天而降的不再是「金雨」了，而是「金幣雨」。一層金色照亮了達妮的身體，達妮的臉上展現出無比的歡欣，彷彿從金雨中看到了自己的未來。

　　提香的創意性想像一下子啟發了很多人，很多畫家似乎恍然大悟：原來可以這麼畫「金雨」啊！再後來，人們畫達妮的時候，就少不了天上掉金幣了。

達妮

丁托列托／1570 年／布面油畫／142cm×182cm／里昂美術館

丁托列托的作品也選取了金幣從天而降的那一刻。只是，在 P.214 下方的這幅畫裡的達妮並沒有因為天上掉金幣而動容，欣喜若狂的反倒是她身邊的侍女。侍女正在拿圍裙接著金幣，反倒是達妮略帶不解地注視著侍女，彷彿在問：「有必要那麼高興嗎？」從對待金幣的兩種不同的態度來看，裸體的達妮是純潔的，穿衣服的侍女是世俗的，這倒像是在呼應提香《出世與入世之愛》留下的問題。後來，又有人乾脆把金幣與宙斯相結合，讓宙斯伴隨著金幣親自從天而降。看這個情形，霍夫曼簡直把宙斯畫成了財神（見下圖《達妮與金雨》）。

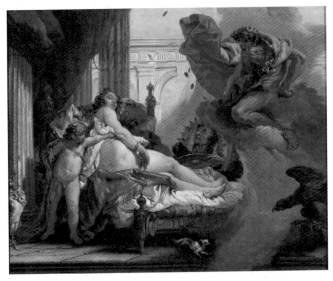

達妮與金雨
約拿斯・霍夫曼／1753 年／木板油畫／41cm×53cm／斯德哥爾摩
瑞典國家博物館

反倒是提香本人，在此後的整整 20 年間不斷修正自己的《達妮》。提香晚年不僅反覆修改自己的作品，還會不斷對自己創作過的題材進行再創作。現在，人們仍然能看到他創作的三幅《懺悔的抹大拉瑪利亞》和四幅《達妮》——那就是從 1545 年到 1565 年，他用了整整 20 年不斷地調整心目中達妮面對「金雨」那一刻的場景。

這四幅作品中，不僅達妮所處的環境、女僕的表現不同，就連達妮的臉部表情都有微妙的差異，有甜蜜、有驚愕、有憧憬、有茫然。可以看出，畫家在不斷探尋女主人公面對突如其來的奇景時的內心活動。

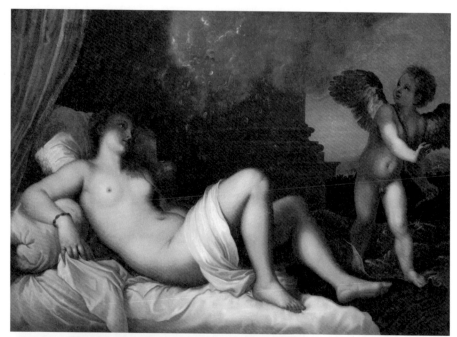

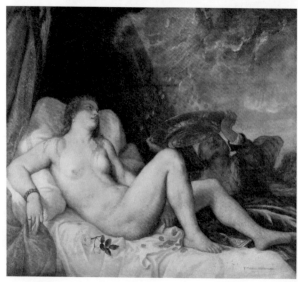

1
2

1 達妮

提香／1545 年──1546 年／布面油畫／120cm×172cm／那不勒斯卡波迪蒙特博物館

2 達妮

提香／1554 年以後／布面油畫／135cm×152cm／維也納藝術史博物館

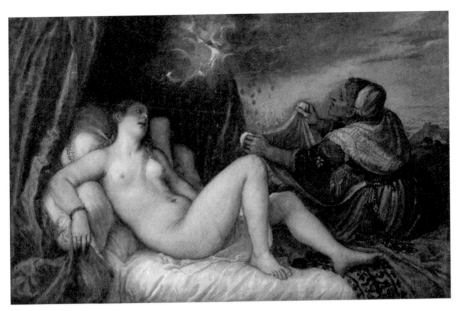

達妮

提香／ 1553 年──1554 年／布面油畫／ 120cm×187cm ／聖彼得堡艾米塔吉博物館

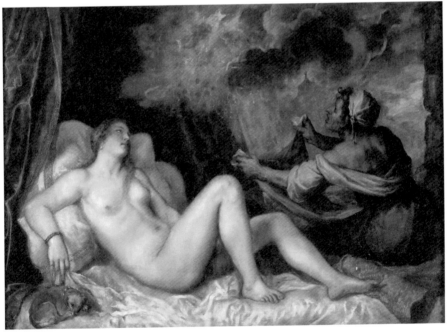

達妮

提香／ 1560 年──1565 年／布面油畫／ 129.8cm×181.2cm ／馬德里普拉多博物館

技 術 的 突 破

雖然提香用金幣來表現金雨，獲得了創意上的突破，但這畢竟還是與希臘神話的原意有些區別。如果要「忠於原作」，畫家應該在作品中畫出「金雨」來才是。

但是，這在 16 世紀之前有技術性的難題。

現代人已經很難想像繪畫會有什麼技術性的難題了。現代人習慣於去商店買顏料畫畫，如果買來的顏料過幾天就褪色了，我們一定會視之為品質問題。但是，文藝復興時期的藝術家們卻沒這麼幸運，那時很多畫家有一個重要的任務甚至是技巧：自己調顏料。

畫家需要從礦物以及動物、植物中提取顏料，研磨成粉之後用溶劑加以調和，最關鍵的配方就在於溶劑。文藝復興之初，畫家們主要使用的溶劑是蛋黃或蛋白，用以蛋黃或蛋白為主要溶劑調和出的顏料去創作的繪畫被稱為蛋彩畫。波提切利的《維納斯的誕生》就是一幅著名的蛋彩畫。

如果問一個現代人：「用蛋白、水、蜂蜜、牛奶調和珍珠粉，你會想到什麼？」現代人的回答一定是面膜。可是在當年，答案估計是銀色顏料。

用過調和面膜的人一定也知道，這種面膜乾得非常快。當年的畫家們面臨的問題也一樣，他們要趁蛋白、蜂蜜和牛奶加顏料調成的溶

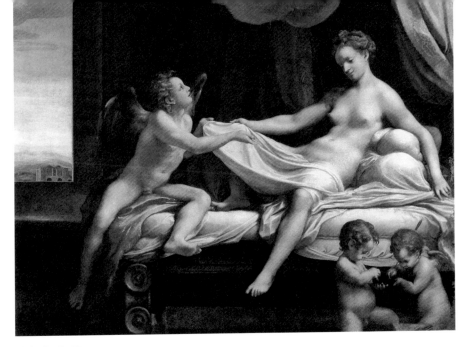

達妮與金雨

柯雷喬（柯雷吉歐）／ 1531 年——1532 年／布面油畫／ 161cm×193cm ／羅馬博爾賽塞（貝
佳斯）美術館

這是義大利畫家柯雷喬（柯雷吉歐）的一次嘗試。小愛神幫助達妮
展開床單，承接從天而降的金雨。達妮含情脈脈地看著這些金色
碎片，彷彿在期待自己的愛人能夠從這些碎片中產生。雖然這幅畫中的
達妮與邱比特都表情生動、體態自然，但那些「金雨」實在朦朧了些。

液未乾時快速畫完作品。由於乾得快，畫家必須在極短時間內處理好
光線、明暗。這就造成難以細膩表達出物體質感的問題。蛋彩畫乾了
之後會比畫時的顏色更深些、更朦朧些，加上不能厚厚塗抹或半乾混
色，所以蛋彩畫的色彩表現力很受限制。

在那個時期，要想畫出明亮的「金雨」來，不僅需要畫家想像力
的突破，更需要技術的突破。可是，幾乎與柯雷喬（柯雷吉歐）同時，
有人畫出了真正閃亮的「金雨」。

文藝復興時期，當義大利人在人體、透視等方面取得突出成就的
時候，尼德蘭畫派的畫家們在另一個領域取得了巨大的突破。他們率

先發現一種新的顏料配方，用亞麻仁油或核桃油、罌粟油等來調和顏料，這種顏料配方能畫出色彩層次更豐富、質感和肌理更真實的作品來。這就是後來的油畫。

達妮
馬布茲／1527 年／木板油畫／114.5cm×95.4cm／慕尼黑老繪畫陳列館

在這幅畫中，達妮坐在一個半開放的三維空間之中，還有一些國際哥德式風格的痕跡。但是，馬布茲把尼德蘭畫派細膩的特點發揮到了極致，不僅達妮所處的環境被描摹地細緻入微，他更是用細碎的金色畫出了「金雨」從天而降的那一刻。在西方繪畫傳統中，尼德蘭畫派是最早發明油畫的，而新型溶劑的發明使得藝術家能夠進行細膩描摹，表現豐富的色彩。這幅《達妮》充分發揮了色彩的表現力。有了這樣的技術，才能有更多朦朧夢幻又璀璨迷人的「金雨」。

林布蘭特的光

從宙斯親自現身,到金幣雨,再到細碎金雨,藝術家們似乎探索完了所有表達這個故事的可能性。可是文藝復興時期幾位名家的《達妮》其實都有一個共同的問題:窗戶太大。如果達妮身處的塔上真的有那麼大的廊柱空間,那麼宙斯也用不著費力變成金雨了。

真正達妮所處的空間,應該是黑黢黢的——正因為四周黑黢黢,那金雨才足夠耀眼奪目。

巴洛克時期的繪畫大師林布蘭特,於此看到了創作的空間。在眾多畫家中,林布蘭特以用光的方式最為著名,他常常採用強烈的明暗對比畫法,用光線塑造形體,讓畫面更富有戲劇性。他對光的這種戲劇性使用,在他的《誘拐歐羅巴》中有非常突出的表現。

把 P.222 的這幅畫與提香的作品(見 P.196)做個比較,首先感受到的就是林布蘭特的光與顏色。提香作品中有蔚藍色的天空、紅色的晚霞,憑此可以判斷時間大約是太陽剛剛落下的傍晚,天邊殘留著晚霞,那正是一天中最美、最浪漫的時刻。提香用冷豔高貴的顏色烘托環境背景,也為這次搶親增加了些瑰麗、浪漫的色彩。而林布蘭特的畫中沒有了鮮豔的顏色,相反,大部分畫面沉浸在深色的背景中,可以推斷此時太陽已經下山很久了,暮色四合,這就讓人有了些憂鬱的危機感。而在這片暗沉的天與幽暗的森林中,畫面卻有三個地方突然

誘拐歐羅巴
林布蘭特・哈爾曼松・范・萊因／1632 年／木板油畫／
64.6cm ×78.7cm ／洛杉磯保羅・蓋蒂藝術中心

被照亮：一個是誘拐歐羅巴的白牛，一個是歐羅巴白皙的臉龐與胸脯，另一個是岸旁的侍女。這束光毫無生活邏輯，彷彿是從畫外射來的一束聖光，一下子照亮了公牛和歐羅巴，而在這束光的盡頭，水邊的一個藍衣侍女驚慌地舉起了雙手，另一個紅衣侍女也正緊張地望向公主。

　　這束光如同一盞探照燈，直直地射向畫家要表現的人物。迷茫緊張的歐羅巴和她那呼天搶地的侍女被凸顯出來，更加彰顯了歐羅巴被劫走時的戲劇衝突。巴洛克時期是沒有探照燈的，林布蘭特也不可能見過探照燈。這束「林布蘭特光」，畫外不知從何而起的一束光，使得同一幅畫面中形成鮮明的光線對比，讓整個畫作呈現出顯著的空間感。直到現在，許多攝影師在人像攝影時會有意識地讓人物的眉骨和鼻樑的投影以及顴骨暗區包圍形成一個三角形的光斑，這種布光方式稱為「林布蘭特布光」。

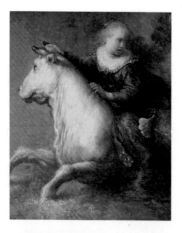

　　光亮中的歐羅巴有著最接近生活的真實，她就像一個普通的小女孩，忽然被公牛駄走，害怕極了，驚慌地回頭望，整個人縮了起來，一隻手緊緊抓著牛角，另一隻手不自禁地抓牢了牛的肩胛骨，以至於把那裡的毛皮都抓得皺了起來。林布蘭特對細節的描繪也十分逼真，不僅連歐羅巴紅色袍子裡的白紗都纖毫畢現，紅袍子在湖水中的倒影也生動精準。P.222 的這幅畫把巴洛克時期繪畫藝術的細膩、光影特點充分展現了出來。

　　這些特點如果被拿來表現達妮的故事，那就又別有一種可能性了。林布蘭特的《達妮》不僅把巴洛克時期的光影技法發揮到極致，又把這個主題的想像力推上了一個新的境界。在 P.225 的這幅畫中，畫家根本就沒有畫出宙斯或金雨，但是達妮、僕人乃至傢俱都被籠罩在金光下。

達妮

林布蘭特・哈爾曼松・范・萊因／1636年──1643年／布面油畫／185cm×202.5cm／聖彼得堡艾米塔吉博物館

上圖是一幅洋溢著喜劇精神的畫作，強烈的明暗對比，炫目的金色，預示了達妮的美好未來。遺憾的是，這幅畫的本身卻是悲劇性的。20世紀20年代，一位立陶宛的青年在這幅畫面前，忽然發瘋似的把強酸潑到了達妮的胸部，很快畫就被侵蝕了一大片。現在這幅畫雖然經過修復又可以與公眾見面，但林布蘭特特有的筆觸和原本絢爛的顏色，世人再也看不見了。畫作雖然難以恢復，林布蘭特的創意卻仍然照耀世間。

達妮與老僕人驚訝地抬頭看向畫面左側，讓人強烈地感覺到，正有什麼金光閃閃的東西在那裡出現，而且還是突然出現。這是因為達妮的身體側倚在軟枕上，床單半遮在身上，像是剛剛從睡夢中驚醒正準備坐起，又像是剛剛還俯在靠枕上哭泣，而突然有強光驚擾她。在達妮的上方，小愛神邱比特的雙手被捆綁住，難以射出愛情之箭，這是達妮此前命運的隱喻。現在邱比特渾身都被染成了金色，可見神的光芒是何等強烈！

愛的理想與美的理念

阿芙蘿黛蒂

Aphrodite

1

美 神 的 模 特 兒

華夏的《世說新語》中記載了一個故事：東晉名將桓溫伐蜀後，搶了國主李勢的妹妹作妾。可是桓溫的妻子是晉明帝司馬紹的女兒，當朝的南康長公主，生性悍妒，地位又高。桓溫有些怕她，便把這個小妾安置在府外的別院中。但這件事終究還是被公主知道了，公主大發雷霆，帶著奴婢們拿著刀杖衝來，準備殺了這個女人。沒想到，進院子一看，那位美女正在窗前梳頭，看見公主殺氣騰騰地前來，一點也不慌張，反而淒婉地說：「我國破家亡，自己也被迫作妾，今天要是死在妳的手裡也是一樁幸運。」長公主一看，這個女人容顏美麗、氣度嫻雅，而且那溫柔淒婉之情，楚楚可憐，一下子被感動得把刀都扔了，上前抱住她說：「阿子，我見猶憐，何況老奴！」（連我看妳都喜歡，何況那個老傢伙！）從此，長公主把她接到府中，對她特別優渥。

無獨有偶，希臘也有過一個「美即正義」的事件。這是一個真實的故事，芙里尼是世界上最早被記錄下名字的模特兒。這也是一樁真實的案件，一個女人的美麗與氣質，不僅征服了男人，甚至也征服了女人。在生活中，美的確有強大的征服力量。

這位「美」之神，卻是誕生在仇恨與血液中。當初，克羅納斯閹割了父親烏拉諾斯，把父親的生殖器丟在大海中。因此，大海的泡沫裡走出了最美的女神——阿芙蘿黛蒂。美神的出生，帶有那麼多的浪漫傳奇。

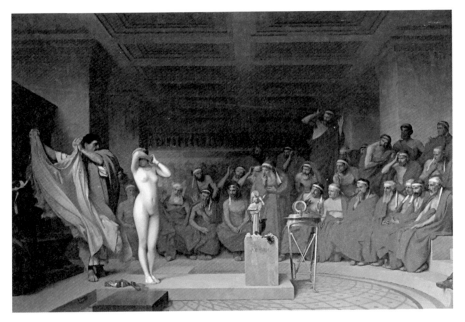

法庭上的芙里尼
尚·李奧·傑洛姆／1861 年／布面油畫／80cm×128cm ／巴黎馬摩坦·莫內博物館

《法庭上的芙里尼》中那個掩面的少女是歷史上真實存在過的美人芙里尼，她是西元前 4 世紀古希臘的名妓。當年，雕刻家普拉克希特利斯以她為模特兒創作阿芙蘿黛蒂的雕像，這件事遭到了公眾的非議。怎麼能用一名妓女做模特兒去雕刻人們心目中的女神呢？後來，芙里尼在祭祀海神時被指控展示裸體有傷風化，因此她遭到了雅典市民大會的審判。但是，當辯護人當眾突然展示芙里尼那完美的身軀時，芙里尼的美立刻征服所有人。辯護人問：「難道能讓這完美的身軀消失嗎？」在場的 501 名元老都沉默不語。最終，芙里尼被無罪釋放。這又是一個美征服一切的故事。憑藉這些記錄，芙里尼也成為世界上第一個被留下姓名的阿芙蘿黛蒂的模特兒。

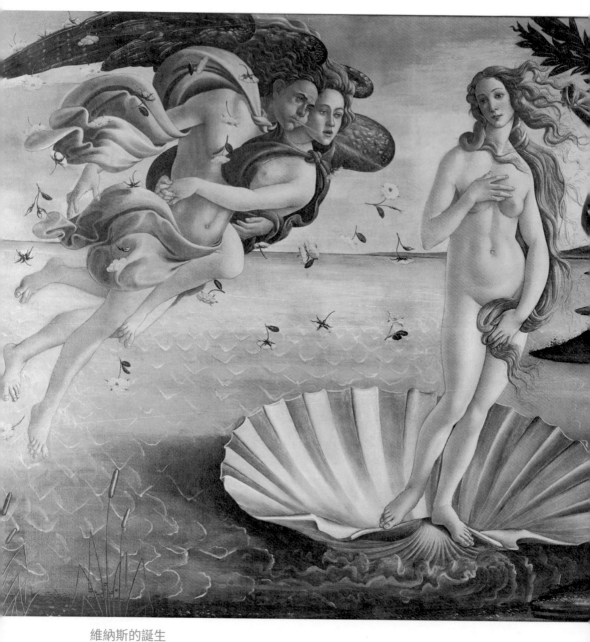

維納斯的誕生
桑德羅・波提切利／1485 年／布面蛋彩畫／172.5cm×278.5cm ／佛羅倫斯烏菲茲美術館

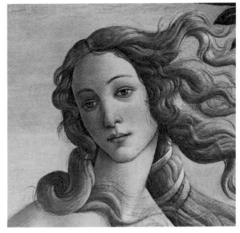

在這幅畫裡，剛剛從海中誕生的女神臉上沒有驕傲、妖嬈或浮華，反而有著淡淡的憂鬱。她就像一個現實生活中突然來到異域他鄉的少女，有著初到陌生地界的茫然和擔憂。在這裡，畫家沒有把她當作一尊女神，而是還原出一個人間少女應有的心態。這正是文藝復興時期人文主義要彰顯的理念：把一切拉下神壇，展現其為人的那一面，探索人豐富的心靈。這幅《維納斯的誕生》幾乎可以說是文藝復興藝術的開山之作，畫中的維納斯用迷惘的表情拉開了文藝復興那輝煌燦爛的序幕。

愛的理想與美的理念
阿芙蘿黛蒂

永遠的西蒙內塔

西蒙內塔肖像
皮耶羅·迪·科西莫／1490 年／木板蛋彩
／57cm×42cm／尚蒂伊孔代美術博物館

有趣的是，這幅《維納斯的誕生》背後也站著一位當時佛羅倫斯最美的女人做模特兒，她的名字叫西蒙內塔·偉斯普奇。這個名字也許人們很陌生，但她的情人卻非常有名。當時，佛羅倫斯的實際統治者是梅迪奇家族的羅倫佐和朱利亞諾兄弟，兩兄弟同時愛上了她。甚至朱利亞諾有一次參加騎士比武時，在入場的旗子上畫著西蒙內塔的肖像。這麼高調公開的告白終於讓他贏得了美人芳心。她的美讓整個佛羅倫斯為之傾倒，畫家波提切利本人也為她魂牽夢縈，不僅《維納斯的誕生》以她為模特兒，他所有作品中的維納斯都以她為模特兒，她就是畫家心目中的完美女神。據說，波提切利終身未婚，也是為了她。

文藝復興時期為人物畫肖像有一定的禮儀規範。正式的貴族畫像都採取 90 度側面。這幅《西蒙內塔肖像》卻很有趣：一方面讓人物袒

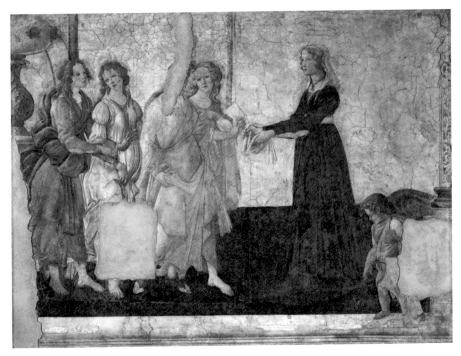

維納斯與美惠三女神向一個少女送禮
桑德羅·波提切利／1486 年——1490 年／濕壁畫／212cm×284cm ／巴黎羅浮宮

露胸脯，顯出很強的私密性，而另一方面卻按照正式的禮儀要求，採
用 90 度的側面像，這也與西蒙內塔的身份有關吧。

　　從文藝復興以後，這種風氣在貴族圈也流行了起來，很多貴婦人
會裝扮成希臘神話中女神的樣子，請畫家為自己作畫。而畫家們在創
作女神時也都需要模特兒，把當時的社會名媛畫成女神的形象，也成
為一種風雅。

　　一般歷史上都會把 18 世紀中後期的法國藝術風格稱為洛可可風
格。洛可可藝術柔媚旖旎，優雅中流露出輕浮的底色。這種風氣幾乎
是由路易十五的情人龐巴度夫人一人建立起的。她是當時很多藝術家
的庇護者和金主，她的個人品位、喜好也就影響法國甚至西歐一個時
期的審美取向。洛可可藝術家們畫的維納斯，面容都酷似龐巴度夫人。

梳妝的維納斯
法蘭索瓦・布雪／1759 年／布面油畫／108cm×85cm／紐約大都會藝術博物館

龐巴度夫人
法蘭索瓦・布雪／1758 年／布面油畫／
87cm×66cm／倫敦華萊士收藏館

3

時代美的化身

作為愛和美的化身，阿芙蘿黛蒂在任何時代的形象，都代表著那個時代的審美觀。

在希臘神話中，愛和美之神的名字叫阿芙蘿黛蒂。但是，希臘地區後來被併入了羅馬共和國、羅馬帝國，羅馬人給希臘人的神都取了個拉丁名字。阿芙蘿黛蒂的名字也就被改為維納斯。由於羅馬文化強大的影響，漸漸地，維納斯的名字比阿芙蘿黛蒂更有名。在那些讓她揚名的推手中，P.236 的這尊斷臂維納斯像可說是居功至偉。多少人在還不知道希臘神話中有個阿芙蘿黛蒂的時候，就已經知道有尊斷臂的維納斯了。這尊雕像雖然也被稱《米洛的阿芙蘿黛蒂》，但這個名字遠遠不如《米洛的維納斯》更有名。成功除掉「原創」，這種事也只有發生在維納斯的身上。

會發生這種情況，實在是因為這尊古老的雕像身上凝聚著所有關於美的想像。這尊女性的形體，豐滿而不肥胖，健康的美洋溢著生命力；從正面看，站立的女神把身體的重心放在右腿上，右臀微翹而右肩卻微微下沉，把身體自然地扭成了一個 S 形，也就是中華民族舞特別追求的「三道彎」；從側面看，左腿向前彎曲，臀部微微後坐，腰部以上又微微向前傾，髮髻的邊緣基本與腳跟成一條豎直線，身體仍然是一個「三道彎」。

「三道彎」的姿勢把女性的柔美發揮得淋漓盡致，但「三道彎」並沒有給人帶來重心不穩的感覺，女神扭轉的上半身所產生的重心偏轉被右腳的支撐所平衡，取得了靜與動的平衡，而這種柔美的站姿配上女神靜穆的笑容，又讓她不至過於妖嬈，在嬌美與典雅之間形成了平衡。

這尊把多種矛盾的因素調和於一身的美神雕像可以說凝聚了古希臘人的審美理想：莊重靜穆、高貴單純、不枉不縱。

在藝術史上，愛和美之神簡直就是一塊審美觀的試金石。維納斯是希臘神話中最美的女神，擁有舉世無雙的美貌和風情，這也就吸引了眾多藝術家用自己的審美觀去塑造這個完美的女性。於是，在不同時期的維納斯身上，也就最容易看出不同時期的審美觀。

米洛的維納斯
西元前 100 年／大理石／高 202cm ／巴黎羅浮宮

維納斯的演變

維納斯與邱比特

馬布茲／1521 年／木板油畫／36cm×32.5cm ／布魯
塞爾比利時皇家藝術博物館

這幅作品中的維納斯是文藝神性之
初的樣子，與當代人的審美觀差
距有點大，這裡的維納斯簡直是健美女
冠軍。文藝復興時期，北方畫派的人體
表現力比義大利人的稍遜一籌，也許藝
術家並非以此為美。

這幅畫裡的維納斯倒是很「現
代」，頭身比已經接近 1：8，
不僅超越了模特兒，甚至超越了自然。
維納斯手持的鏡子中映出了自己的全身
像，根據物理定律這是不可能的，她要
是能用這麼小的手持鏡看到自己的全身
像，除非用的凹面鏡或廣角攝影機。真
不知道，女神為什麼要用這麼古怪的鏡
子看自己……。這只能說明，當時的藝
術家們對透視和科學都還不甚明白。

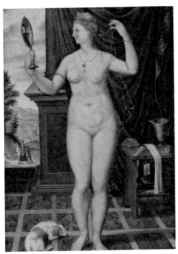

維納斯照鏡

楓丹白露畫派／ 16 世紀／木板油畫／
54cm×34cm ／馬孔烏蘇拉博物館

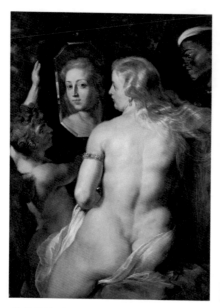

更「不忍直視」的大概就是魯本斯的維納斯了。在他的心目中，「最美的女神」是這個樣子的。17世紀的魯本斯所處在巴洛克時代，經過文藝復興巨匠們的探索，畫家們已經能夠生動把握人體的比例了。畫家把維納斯畫得這麼健碩，更多的是個人原因以及當時社會風氣的影像：巴洛克時期崇尚豪華、豐腴的美。看巴洛克時期的美人圖，總覺得畫中的美人都是楊貴妃。

維納斯梳妝
彼得・保羅・魯本斯／1612年──1615年／布面油畫／124cm×98cm／維也納列支敦士登博物館

時間進入19世紀，對女性的審美開始注重身體曲線。束腰這種堪稱刑具的東西被發明了出來，看過《亂世佳人》或《鐵達尼克號》的人一定記得裡面的情節。那時的藝術家們，也就把這個新時尚放到了女神的身上。在勒尼奧的《維納斯梳妝》中，維納斯的身後就有一個侍女正在給她繫束腰，大概是覺得，不束腰的女神還配做女神嗎？相比於束腰帶痛苦，維納斯應該感謝當時沒有華夏畫家畫她，否則，說不定還要讓她去纏足。誰讓她是美神，是各個時代美的化身呢？

維納斯梳妝
尚・巴蒂斯特・勒尼奧／19世紀初／布面油畫／33cm×27cm／藏地不詳

5

愛情與婚姻

··

　　阿芙蘿黛蒂雖然有美麗的容顏，可是她的丈夫卻是奧林匹斯山上最醜的神——火神赫菲斯托斯，其羅馬名字為霍爾坎。

　　醜到什麼地步？連親媽都嫌他的地步。赫菲斯托斯是赫拉的親生兒子。可是這個孩子一出生，又醜又弱，赫拉看著就心煩，直接把他從奧林匹斯山上扔了下去。幾天幾夜之後，這孩子落到了大洋裡，被海洋女神忒提斯收養。天分不足就靠後天努力吧！赫菲斯托斯長大後學得一手鍛造的絕技。宙斯的雷霆、波賽頓的三叉戟、太陽神的太陽車都是由他一手打造的。但雷霆絕不是他一生中意義最大的作品，那件作品是一把椅子。

　　長大後的赫菲斯托斯立志要讓母親認回自己，讓自己能夠在奧林匹斯山上有一席之地。他精心打造了一把特別漂亮的椅子，放在了赫拉平時出行的必經之地。赫拉雖然是天后，可是與所有愛美的女士一樣，一看見那把漂亮的椅子，就忍不住坐了上去。沒想到，這把椅子就如同《陸小鳳》中提到的那張佈滿機關的「老闆的椅子」，赫拉一坐上去就被牢牢扣住動彈不得。而且，她渾身的法力在椅子上全部消散，起不到一點作用。赫拉慌了，只好央求赫菲斯托斯放了她。可是，赫菲斯托斯無論如何也不答應。事情越鬧越大，奧林匹斯山上的眾神都來給赫拉求情，赫菲斯托斯還是不鬆口。最後，酒神戴奧尼索斯出

面，把赫菲斯托斯灌醉並把他揹上奧林匹斯山，赫菲斯托斯才終於提出了自己的要求：第一，要讓赫拉承認他為兒子的身份；第二，他要成為奧林匹斯山十二主神之一；第三，要把阿芙蘿黛蒂嫁給他。

霍爾坎為朱比特鍛造雷霆
彼得・保羅・魯本斯／1636 年──1638 年／布面油畫／
182.5cm×99.5cm ／馬德里普拉多博物館

坐在緋聞之椅上的老婦人
加布里‧梅茲／時間不詳／布面油畫／105cm×120cm／斯德哥爾摩瑞典國家博物館

荷蘭畫家梅茲以擅長描繪當時中產階級生活風情而著稱。這幅畫雖然很明顯是引用赫菲斯托斯與赫拉的這段故事，但卻被畫得很生活日常。赫拉在這裡成了一個普通的荷蘭老婦人，赫菲斯托斯也只是一個平凡的工匠。這把困住平凡老婦人的椅子，到底又是什麼呢？看畫的標題，似乎是指流言蜚語；但也有人說，這是隱喻當時橫行市場上的高利貸——與神奇的椅子一樣，被流言蜚語、高利貸困住，就難以脫身。

　　可以想像，阿芙蘿黛蒂當然不願意嫁給連親媽都嫌棄的赫菲斯托斯，更何況，她早已與赫拉的另一個帥氣的兒子戰神阿瑞斯相戀。就算與赫菲斯托斯結了婚，她還是經常與阿瑞斯往來，這成了奧林匹斯山上眾所周知的風流韻事。遺憾的是，赫菲斯托斯不知道。

　　天界也有八卦黨。終於，有人把這事告訴赫菲斯托斯了。

　　赫菲斯托斯得知此事，居然沒有立刻火冒三丈地跑去找阿芙蘿黛

蒂算帳，而是沉住了氣，用他的手藝精心打造了一張看不見的網，並把這張網罩在阿芙蘿黛蒂的床上。阿芙蘿黛蒂不知道自己的事已經被丈夫知道，仍舊與戰神幽會。但是，就在兩人濃情蜜意之際，一張網突然降了下來，把一對情人網在了中央。

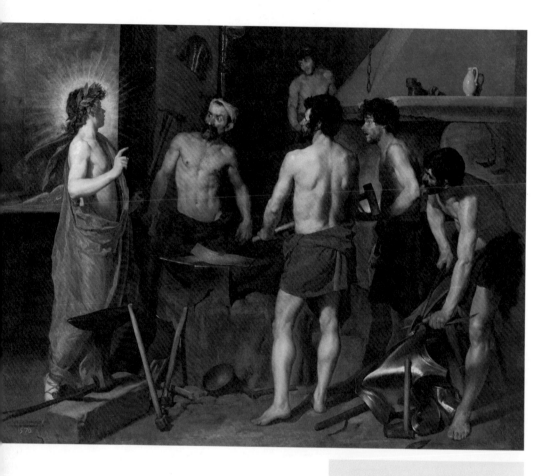

阿波羅向霍爾坎告狀
迪亞哥·羅德里格斯·德席爾瓦·維拉斯奎茲
／1630 年／布面油畫／223cm×290cm ／
馬德里普拉多博物館

西班牙畫家維拉斯奎茲認為阿芙蘿黛蒂與阿瑞斯的事是阿波羅告的狀。真難想像，光明之神也會做這樣的事，畫家還專門凸顯了他的「光明」。

霍爾坎捉住維納斯與馬爾斯
亞歷山大・查爾斯・吉爾莫特／1827 年／布面油畫／146cm×113.7cm ／印第安納波利斯藝術博物館

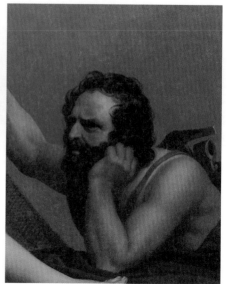

畫家吉爾莫特精心描繪了這段八卦中三個主角的形象：網中的戰神阿瑞斯摟住驚恐的阿芙蘿黛蒂，一副有擔當的紳士氣派；阿芙蘿黛蒂嬌弱地倚在阿瑞斯的懷中，光滑柔和的裸背足以讓人想像她的美，她垂著頭，用頭髮遮擋住自己半邊臉，不知是因為羞澀還是因為愧疚；那個本來應該正氣凜然的丈夫卻賊頭賊腦地躲在一旁，狡猾地掀起網的一角。這幅畫中更有意思的是左上角那些來列隊圍觀的眾神，六個大神趕來看這場熱鬧。

在神話故事中，看熱鬧的更多。赫菲斯托斯抓住阿芙蘿黛蒂與阿瑞斯之後，不讓妻子穿好衣服，就把兩個人直接用網拖到了奧林匹斯山上宙斯的面前。可想而知，這個「遊街示眾」式的行為在奧林匹斯山上掀起了多大的巨浪，以至於眾神都趕來看熱鬧了。

對於現代人來說，婚姻是自主選擇的結果。如果有人在婚姻內偷情，最少是對自己的背叛：背叛了自己的選擇與婚姻誓言，也相應地傷害了自己的另一半，畢竟對方也是透過自主選擇進入婚姻的。但這種婚姻倫理的正義性是建立在雙方都是自由、自願結婚的基礎上。而在過去

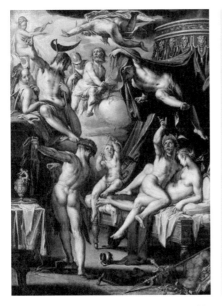

當然，西方藝術家們特別喜歡表現這場熱鬧。這還不算什麼，看看其他畫裡有多少人來看熱鬧吧！荷蘭畫家維特華爾的畫更具戲劇性，阿芙蘿黛蒂和阿瑞斯正在顛鸞倒鳳，調皮的欺詐之神荷米斯自告奮勇地掀起了幔帳，小愛神邱比特彷彿要保護母親，正在向他拉弓欲射，但也於事無補，天上有更多神仙趕來看熱鬧：揮著鐮刀的時間之神克羅納斯與月之女神阿特蜜斯在一起；女戰神雅典娜與父親宙斯在一起；連黛美特都來了，大家興高采烈的樣子簡直就是來參加狂歡節。

遭到霍爾坎驚嚇的維納斯與馬爾斯
尤漢姆・維特華爾／ 1601 年／銅板油畫／ 20.8cm × 15.7cm ／海牙莫瑞泰斯皇家美術館

霍爾坎在眾神的見證下
活捉維納斯與馬爾斯
約翰・海斯／ 1679 年／布面油畫／ 134.9cm × 196.9cm ／梅明根藝術館

在德國畫家約翰・海斯的筆下，狂歡的氣息更濃郁。這幅畫裡，眾神到得比開會還齊全。赫菲斯托斯指著床上的兩個人向赫拉申訴，赫拉鬱悶地手扶額頭看著自己強點鴛鴦的下場，就連宙斯都似乎在責怪她。一些神看著這對情人低頭沉思，似乎在考慮到底該不該指責他們，阿特蜜斯、雅典娜像是在與黛美特一起討論。「捉姦」本來是一件是非分明的事情，可是在這畫中，藝術家的是非觀似乎都模糊了，這樣的事居然需要討論一番。

的歐洲，這個基礎根本不存在。當時，絕大多數男女沒有婚姻的自由，不知有多少少女像阿芙蘿黛蒂那樣，因為父母之命嫁給了與自己年齡、相貌都遠不相稱的男子。這也就使得當時一些藝術家對待「偷情」的態度與現在有很大不同。當時，有人文情懷的藝術家反而認為，與自己真心相愛的人「偷情」是衝破世俗枷鎖、反抗包辦婚姻、追求個性獨立的表現。所以，在藝術家的畫作中，阿瑞斯與阿芙蘿黛蒂被畫得優美而正義，相反，那個年齡不相稱的丈夫卻沒得到什麼好的評價。

　　阿芙蘿黛蒂與情人在床上被丈夫活捉的事件，雖然一時成為奧林匹斯山上的熱門話題，但是並沒有對女神造成什麼真正的損害，眾神並沒有因此把他們兩個逐出主神序列。事後，阿芙蘿黛蒂逃回自己的賽普勒斯躲了一陣風聲，後來還乾脆與赫菲斯托斯離婚了。

很多現實生活中的婚姻就像這幅畫表現得那樣，豆蔻年華的少女悲苦地嫁給鬢髮蒼蒼的傲慢老人。據稱，這幅畫中的新娘就是畫家自己的戀人，眼看自己的愛人迫於金錢、門第壓力走入這種不相稱的婚姻，畫家難以抑制自己心中的悲憤，畫下了這幅作品。看著這樣的婚禮，也就能夠理解為什麼畫家們把赫菲斯托斯與阿芙蘿黛蒂的出軌事件處理得那麼喜劇了。

不相稱的婚姻

瓦西里·普基列夫／1862年／布面油畫／173cm×136.5cm／莫斯科特列季亞科夫美術館

6

工作與愛情

愛和美的女神一旦恢復了自由，生活中的浪漫也就多了起來。在希臘神話中，她有眾多情人，除了阿瑞斯之外，最著名的就要數阿多尼斯了。阿多尼斯是一個著名的美男子，據說他的美貌令世間萬物都為之失色。如果說，阿瑞斯之類的男神與男人是因為阿芙蘿黛蒂的美貌而深深愛上她，那麼在阿多尼斯面前，一切都反了過來：阿芙蘿黛蒂深深地愛上了阿多尼斯。

但是，相比於愛和美之神，阿多尼斯更愛打獵。對他來說，阿芙蘿黛蒂的愛情還不及自由奔跑於山林間追逐獵物更讓人神往。可是有一天，阿芙蘿黛蒂忽然預感到，這位美少年將在狩獵中死於意外。她像瘋了一樣緊緊拉住阿多尼斯，求他不要去打獵，求他待在自己身邊，在愛與美的溫馨中過安全的日子，可是阿多尼斯並不喜歡這種生活。他覺得，在打獵中遭遇意外之類的說法只是這個女人的大驚小怪，毅然甩開了女神，走進了森林。可是沒想到，就在這一次，他真的意外被森林中的箭豬咬死。等阿芙蘿黛蒂趕到時，美麗的少年已經化為冰冷的屍體。阿芙蘿黛蒂看到阿多尼斯的屍體後，因為自己的痛苦進而詛咒天下間男女的愛情從此充滿猜疑、恐懼及悲痛。這是一個傷心的故事。就算美如阿芙蘿黛蒂，她的愛情也不會一路順遂；就算她是最美的女神，她也有不能改變愛人心意的時刻。

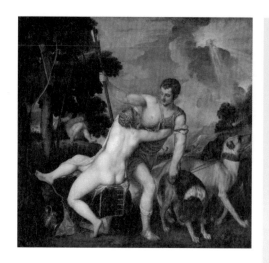

維納斯與阿多尼斯
提香／1554 年／布面油畫／186cm×207cm／
馬德里普拉多博物館

這是提香的《維納斯與阿多尼斯》。根據生活常識來看，維納斯的姿勢真的攔不住阿多尼斯，可是畫家精巧地把兩個人的身體擺成了一個 X 形，充滿了動感。在這幅畫中，獵犬已經按捺不住將要出發；小愛神卻睡著了，沒法幫母親留住愛人；阿多尼斯雖然溫柔地看著維納斯，可是他的身體卻已前傾，邁出了雄健的腳步，反倒顯得試圖拉住他的維納斯是如此的無力。

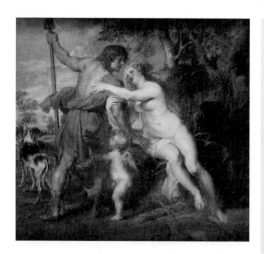

維納斯與阿多尼斯
彼得·保羅·魯本斯／17 世紀 30 年代中期／布面油畫／197.5cm×242.9cm／紐約大都會藝術博物館

提香的動感創意為後人提供了思路。最聰明的莫過於魯本斯，他的作品幾乎鏡像複刻了提香的創意。不過，這幅畫是讓維納斯面對觀者，讓大家能夠強烈感受到維納斯的主動力量。與提香的作品相比，畫中兩人的情誼更纏綿了，阿多尼斯的去意似乎也沒那麼堅決，他像是在好言好語地寬慰維納斯，提香作品中的悲劇性被淡化了很多。這大概就是畫面的力量：視角的一點點轉變，就能改變一個場景的情感基調。

在這個故事裡，阿芙蘿黛蒂嘗到了此前從來都沒嘗過的味道：自己在別人心中不是第一。正如現在的一些女性會懷疑男朋友到底是愛自己還是更愛足球、遊戲、車、工作、酒等一樣，阿芙蘿黛蒂有時候也覺得，自己在阿多尼斯心中的地位還不如打獵。

對於不同的人來說，愛情在生命中的位置不同。帕里斯在權力、榮譽與愛情之間選擇愛情，而阿多尼斯在愛情與自由狩獵中選擇自由狩獵。希臘神話有意思的地方大概就在於此：它總是讓人們看到，多元價值觀下人們多樣的選擇。

在希臘神話裡，阿芙蘿黛蒂的這段悲痛的愛情有一個喜劇式的結尾。阿芙蘿黛蒂為了紀念阿多尼斯，把阿多尼斯的屍體變為鮮豔的紅玫瑰，她對著紅玫瑰整日流淚，讓宙斯都為之動容。為了平復愛神的悲傷，宙斯特別准許阿多尼斯在每年中有六個月回到大地與她相會。

喚醒阿多尼斯

約翰・威廉・華特豪斯／1899 年──1900 年／布面油畫／95.9cm ×188cm ／私人收藏

Chapter 12

神話的終結

邱比特與賽姬

Cupid and Psyche

邱比特長大的條件

賽姬打開黃金盒
約翰·威廉·華特豪斯／1903 年
／布面油畫／私人收藏

看見這幅畫的時候，你覺得這美女是誰？潘朵拉？錯了，正在打開盒子偷看的美女不一定都是潘朵拉，也有可能是賽姬——邱比特的妻子。

等一等！邱比特？那不是個光屁股小孩嗎？他什麼時候長大了？都知道娶媳婦了？

其實，在希臘神話之初，邱比特不是長大了，而是變小了。

在希臘神話中，邱比特原本的希臘名字是艾若斯，還記得嗎？開篇的時候我們提到過他，他是大地之母蓋亞和深淵之神塔爾塔羅斯的兄弟，論起輩分，宙斯還得叫他舅爺爺。可是在後來的神話中，他的輩分卻變小了，他成了阿芙蘿黛蒂與戰神阿瑞斯的兒子，一個總是扇著翅膀亂飛、亂射箭的光屁股小孩。

從此，邱比特幾乎與阿芙蘿黛蒂形影不離，藝術史上很多名作都是表現阿芙蘿黛蒂、阿瑞斯和邱比特這一家子的，這三位看上去可比阿芙蘿黛蒂與赫菲斯托斯和諧多了。和凡人的家庭相似，調皮的孩子

邱比特的誕生

厄司達西・樂蘇爾／1645 年──1647年／木板油畫／182cm×125cm／巴黎羅浮宮

有時候也會被媽媽打，家裡有時候也會上演爸爸打、媽媽拉的鬧劇。

但時間長了，阿芙蘿黛蒂也不免抱怨，怎麼自己的兒子永遠也長不大？別忘了，阿波羅可是出生沒幾天就變成了英俊少年，連醜陋的赫菲斯托斯都能長大。怎麼這個小愛神就永遠那麼調皮搗蛋，不讓大人操心？

正義女神泰美斯聽了她的抱怨，高深莫測地一笑，說道：「沒有激情的愛是不成熟的。」

阿芙蘿黛蒂仔細思考後，明白了這句話的意義。很快，她又懷孕了，又生了一個兒子，這就是激情之神安特洛斯。這下子，邱比特的家庭生活更熱鬧了，家裡終於有了可以和他對打的神。

神奇的是，只要與弟弟安特洛斯在一起，邱比特就會迅速長大，

邱比特挨打
巴托羅謬・曼佛雷第／1613 年／布面
油畫／175.3cm×130.6cm ／芝加哥
藝術學院

安特洛斯雕像
阿弗列德・吉爾伯特／ 1893 年／青銅／倫敦皮卡迪里圓環

倫敦皮卡迪利廣場上有一座帶翼男神的雕像。這裡靠近唐人街，很多來來往往的東方遊客都見過它，恐怕多數人都會把他認作邱比特。事實上，他是邱比特的弟弟安特洛斯。

安特洛斯雕像（局部）

邱比特和安特洛斯長得很像，但兩兄弟還是有細微的區別：邱比特有一對天鵝翅，而安特洛斯的則是蝴蝶翅。

阿芙蘿黛蒂與荷米斯向宙斯介紹艾若斯與安特洛斯
保羅‧威羅內塞／1560 年──1565 年／布面油畫／150cm×241cm ／佛羅倫斯烏菲茲美術館

這 幅畫中的兩個大神正是阿芙蘿黛蒂與荷米斯，畫面右上角露出了
一隻腳，腳主人的身份被旁邊的神鷹標識了出來。阿芙蘿黛蒂牽
著小邱比特，荷米斯懷中還有一個嬰兒，他正是剛剛出生的安特洛斯。
這幅畫表現的是兩位主神把剛剛出生的安特洛斯介紹給宙斯的情景。

成為一個英俊的青年；一旦與弟弟分開，他又立刻恢復為一個小孩子
的模樣。成年人的愛情與少年人的純情的區別，不正是激情嗎？

　　艾若斯曾經是早期的大神，是早期人類文化的痕跡。對於早期人
類來說，生殖、繁衍是種族存續的關鍵。所以，古希臘人與所有民族
的初民們一樣，都把性愛提升到了至高的地位。

　　但是，慢慢地，人類進入了文明社會，人類種群的安全基本得到
了保證，這使得生殖之神的地位逐漸下降。等到婚姻、倫理等文明意
識逐漸成形之後，生殖力崇拜慢慢演化成了精神之愛，艾若斯的地位
被阿芙蘿黛蒂取代。阿芙蘿黛蒂是愛與美之神，這也滲透著當時希臘
人的理念：愛情與美，與美所代表的精神滿足有更大關聯。

　　在這種背景下，艾若斯逐漸演變成了邱比特，代表創世力量的生

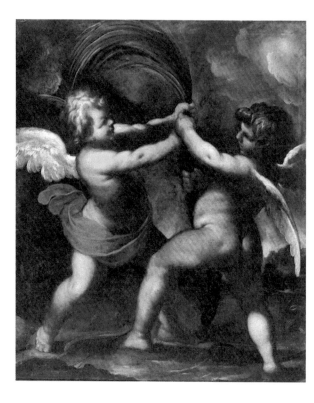

艾若斯和安特洛斯
卡米洛‧伯卡其尼／布面油畫
／139cm×118cm／里約熱
內盧巴西國家美術館

殖大神慢慢變成了精神之愛的愛神阿芙蘿黛蒂的兒子與助手，一個幫助人們墜入愛河的小愛神。

　　但是，古希臘人的文化不是禁欲的。古希臘人被稱為「正常的兒童」，靈肉合一是這種文化的特點。古希臘人對愛情的認識也不拘泥於柏拉圖式的精神之愛，古希臘人的愛情理念也認可靈肉合一。裸體的邱比特不會讓人感受到肉慾，而是純潔可愛。所以，這個代表純精神的邱比特是幼稚的，永遠也長不大。但古希臘人又創造出了代表激情、情慾的安特洛斯，邱比特與安特洛斯在一起就會成熟，這也折射著古希臘人的愛情觀：真正成熟的愛情，是精神與肉體的結合。

　　對於一個男孩子來說，長大的代表是什麼？當然是戀愛、結婚。

　　在羅馬神話中，就有了一段邱比特結婚的故事。

比維納斯更美

在羅馬神話中，羅馬國王有三個女兒，其中最小的名叫賽姬。這個賽姬是一位絕世美人。美到了什麼地步？世人認為她的美甚至超越了維納斯，因而把她選為了美神，甚至善男信女直接供奉她，而不再崇拜維納斯。看起來，羅馬人比希臘人更崇拜美。

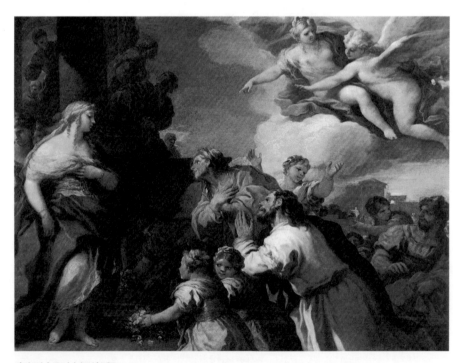

賽姬被百姓們崇拜

盧卡・喬丹奴／1692 年——1702 年／銅板油畫／57.5cm×68.9cm／英國溫莎堡

《**賽**姬被百姓們崇拜》（見左頁圖）的畫面中心，是向一位美女跪拜的男女老少，他們臉上的虔誠模樣，不亞於跪拜任何一位真正的神祇。接受跪拜的卻是一位美麗的人間少女，她就是羅馬神話中的賽姬。有意思的是畫面的右上角，這一幕完全看在了女神維納斯和小愛神邱比特的眼裡。維納斯沒有看向賽姬，相反，她的手指著賽姬，臉卻嚴肅地扭向了邱比特，似乎在給他下著命令；而邱比特也沒有看向母親，他正定定地看向下方——賽姬的方向，很明顯，他也被賽姬打動了。

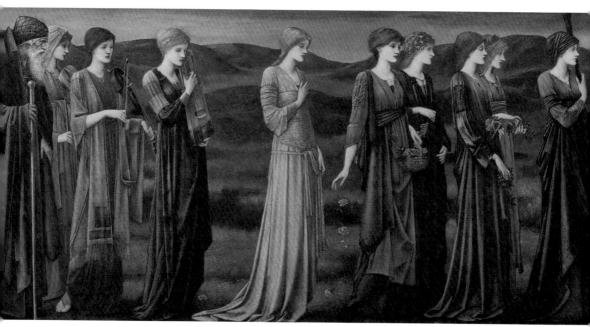

賽姬的婚禮

愛德華・伯恩・瓊斯／ 1895 年／布面油畫／ 119.5cm×215.5cm ／布魯塞爾比利時皇家藝術博物館

再看這幅《賽姬的婚禮》：無論是走在中間的新娘賽姬，還是前後送親的男女，所有人都形容哀苦。他們走在山野間，舉著火把，更增加了神秘、淒涼的情感基調。這是因為，美麗的賽姬不是真正出嫁，而是要「嫁」給山上的蛇妖。

神話的終結
邱比特與賽姬

259

看見人們不再崇拜自己，而去崇拜凡人賽姬，維納斯非常生氣，命令國王把賽姬送到一座山丘。那座山丘上生活著一個帶著翅膀的蛇妖，維納斯命令國王把賽姬「嫁」給蛇妖。國王不敢違抗女神的命令，只好把女兒裝扮成新娘的模樣，送到蛇妖盤踞的山頭。

等到送親的隊伍哭哭啼啼地離開後，賽姬一個人被留在了山頭，驚恐地等待著自己的命運。慢慢地，天黑了下來，賽姬昏昏沉沉地睡著了。維納斯看到這一幕，就命令邱比特前去向蛇妖和賽姬射箭，讓這一人一妖相愛。可是，當邱比特來到山頭時，一眼看見賽姬的美，大吃一驚。一不小心，他把箭頭紮進了自己的身體。

邱比特就這麼無可救藥地愛上了賽姬。

正如華夏俗話「有了媳婦忘了媽」，墜入愛河的邱比特把維納斯的命令扔到了腦後，請西風神澤菲羅斯（有一種說法認為，邱比特的父親不是戰神阿瑞斯，而是西風神澤菲羅斯）幫忙，把賽姬吹到了自己的宮殿中，他與賽姬結了婚。

可是，邱比特知道自己畢竟是違反了媽媽的命令，生怕這件事被維納斯知道。他與賽姬約定：賽姬永遠不能偷看他的模樣，不能知道他是誰。

賽姬起誓，答應了邱比特的要求。從此，邱比特總是在深夜來到賽姬身邊，又在太陽升起之前悄悄離開，而晚上他來時，賽姬絕不點燈看他的模樣。

雅各‧路易‧大衛曾是拿破崙的「御用畫家」。拿破崙在滑鐵盧失敗之後，大衛流亡到布魯塞爾，在那裡創作了許多希臘、羅馬神話題材的作品。這幅畫就是他晚年的作品之一。畫中的邱比特在黎明到來之際悄悄從熟睡的賽姬身邊離開，他沖著畫外的觀者狡黠地笑著，笑容中還殘留著一絲少年的頑皮。青春的軀體與少年的促狹交織在一起，活脫脫就是一個剛剛長大的邱比特。

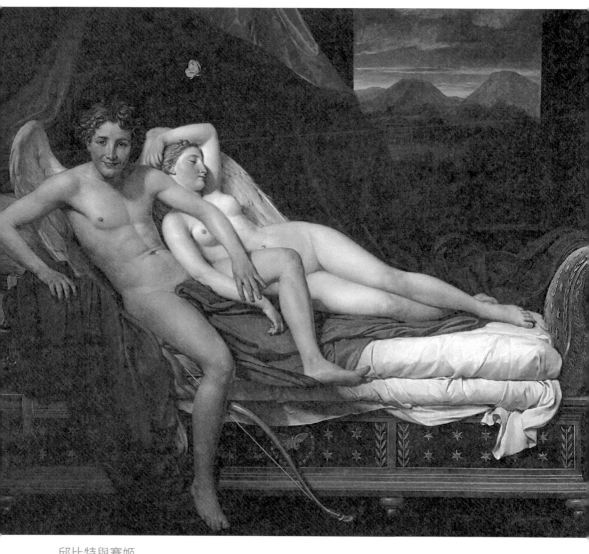

邱比特與賽姬
雅各‧路易‧大衛／1817 年／布面油畫／184.2cm×241.6cm ／克利夫蘭藝術博物館

3

親姐妹也可以是假面的

　　雖然看不見丈夫的模樣，可是賽姬白天的生活很幸福。在那金碧輝煌的宮殿裡，她是說一不二的女主人，邱比特還經常給她帶來精緻的禮物，這讓賽姬非常滿足。可是時間長了，不免有些寂寞，她就傳了個信回家，告訴家人自己不僅活著，還活得很幸福。賽姬的兩個姐姐收到妹妹的信很好奇，便一起來探望賽姬。

　　見到賽姬，兩位公主大吃一驚，沒想到妹妹竟然過得那麼好！這讓兩人的內心產生了嫉妒。等她們聽賽姬說，她的丈夫總是晚上來、白天走，她自己從來沒見過他一面時，就故意刺激妹妹：「妳的丈夫一定是蛇妖，不然怎麼不敢在妳面前現身？」

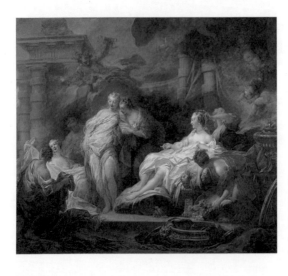

賽姬向姐姐們展示
邱比特的禮物

尚·奧諾雷·福拉哥納爾／1753 年
／布面油畫／168.3cm×192.4cm
／倫敦英國國家美術館

愛神與賽姬
雅各布・祖奇／1589 年／布面油畫／173cm
×130cm ／羅馬博爾賽塞（貝佳斯）美術館

賽姬連忙辯解，丈夫對她很溫柔，不可能是兇殘的蛇妖。可是兩位姐姐就是不相信，她們慫恿妹妹，找機會一定要看一看她的丈夫到底是什麼人。她們還給了她一把匕首，一旦發現丈夫是妖怪，就立刻殺了他。

　　被姐姐們一激，賽姬也動心了。這天晚上，等邱比特睡著之後，賽姬悄悄爬起，一手拿著油燈，一手拿著匕首，來仔細查看自己的丈夫到底是誰。萬萬沒有想到，油燈下現出一張俊美的臉，不僅如此，這位俊美的丈夫身後，還插著一雙美麗的翅膀。賽姬立刻明白了：自己的丈夫不僅不是蛇妖，而且還是天神！她的丈夫居然是邱比特！

　　這個發現讓賽姬激動萬分。心潮起伏之下，她的手不由自主地顫抖了，以至於都沒有察覺到燈油滴了出來，還濺到了邱比特的翅膀上。邱比特被燈油燙得痛醒了。他眼睛一睜，就看見賽姬舉著油燈定定地看著自己，再一看，賽姬的手上還拿著匕首！他立刻就明白了一切，這個發現讓他萬分痛苦，他灰心地對賽姬說：「妳走吧，愛情與猜忌無法同生！」然後，他就飛走了。

　　賽姬見邱比特走了，後悔萬分。但大錯已經鑄成，她只能去各處神廟，祈求神能指點她找回丈夫。可是，眾神都知道賽姬已經得罪了維納斯，也都畏懼維納斯的怒火而不敢說話。畢竟有阿波羅的例子擺在前面，就算是神，得罪愛神母子也沒好下場。賽姬到處祈求，終於，她的誠心感動了宙斯，宙斯指點她找到了維納斯的住所。

　　賽姬歷經千難萬險，來到維納斯的面前，苦苦哀求婆婆讓她見見邱比特。可是，維納斯原本就討厭賽姬，現在又看到賽姬害得寶貝兒子受了傷，更是痛恨她，一場婆媳大戰在神界爆發了。

神界也有婆媳大戰

面對賽姬的苦苦哀求，神界婆婆維納斯吩咐她去完成一件件不可能完成的任務。可是，雖然這些任務一件比一件困難、艱險，但賽姬都完成了。最後，維納斯決心徹底刁難一下賽姬。她告訴賽姬，因為邱比特受傷，她憂愁了一天，因而失去了這一天的美貌。她要賽姬去冥界，向冥后波瑟芬妮討回她這一天的美貌。

賽姬來到維納斯的寶座前
亨麗埃塔‧雷／1894 年／布面油畫／194cm×304cm ／聖彼得堡艾米塔吉博物館

這是英國女畫家亨麗埃塔‧雷的作品，表現的正是賽姬伏在維納斯的腳下苦苦哀求的場面。畫中的維納斯高高在上、驕矜尊貴，她身邊的侍女們在看著主人的眼色行事，明顯對賽姬毫無同情，一個個都在冷嘲熱諷。也許，女畫家對這種「女人為難女人」的場景感觸更深，因此才能畫出這麼生動的場面來。

神話的終結
邱比特與賽姬

265

賽姬坦然自若地路過
命運女神處
亨利·佛謝利／1780 年——1785
年／布面油畫／奧古斯堡謝茨勒宮
巴洛克藝術中心

　　這可真叫終極刁難了。賽姬是一個活人，怎麼能進入冥界？賽姬沒辦法，站到了高高的塔頂準備跳下去，希望如此能去冥界。可是就在這個時候，西風神澤菲羅斯出現了，告訴她如何前往冥界。

　　賽姬根據西風神的指點，成功來到了冥界。

　　在冥界，賽姬見到了冥后波瑟芬妮，訴說了前因後果，並哀求她歸還維納斯那一天的美貌。波瑟芬妮很同情賽姬，就給了她一個黃金盒。但是，冥后叮囑她，這盒子裡是女神的美貌，而賽姬只是凡人，所以她自己千萬不能打開這個盒子。

　　可是，美貌是抽象的，怎麼能裝在盒子裡呢？這讓賽姬好奇不已，她很想知道美貌是怎麼裝在盒子裡的。終於，忍不住好奇心的賽姬，偷偷打開了盒子，這就是開篇那一幕。這個黃金盒裡是女神的美貌，而賽姬只是一個凡人，她根本承受不起。對於她而言，盒子裡裝的是睡眠。

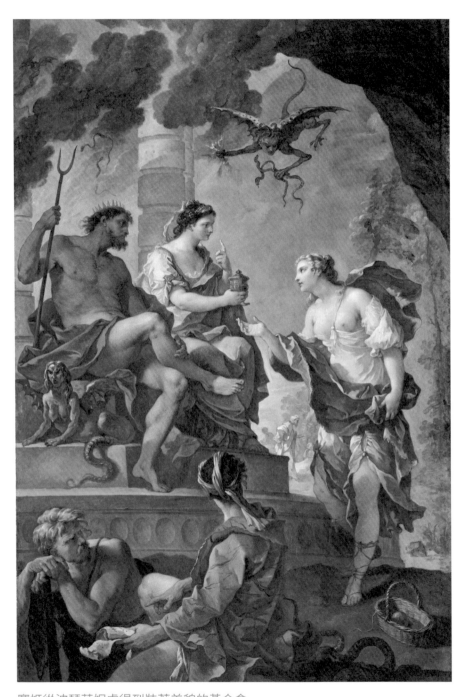

賽姬從波瑟芬妮處得到裝著美貌的黃金盒

查理斯・約瑟夫・納托爾／1735 年──1739 年／布面油畫／258.76cm×167.01cm ／洛杉磯
郡立美術館

等到邱比特聽說此事趕到時，看到的只是長睡不醒的賽姬。邱比特痛苦萬分，望著睡夢中依然美麗的賽姬，邱比特在她唇邊深情一吻。

奇跡出現了：在邱比特的真愛之吻中，賽姬緩緩睜開了眼睛。賽姬醒來後，邱比特帶著她去見了宙斯，宙斯將賽姬封為蝴蝶女神。從此，兩個人永遠在一起。

這個故事被記載在古羅馬作家阿普列烏斯的長篇小說《金驢記》中，簡直就是《美女與野獸》+《白雪公主》+《灰姑娘》+《睡美人》，基本上所有後來的童話元素都蘊含在這個神話故事中。

但這個複雜的故事已經很明顯不是希臘人的故事了，它體現出了希臘精神與羅馬精神的差異。

在希臘人的故事中，無論是神還是人，最大的敵人、矛盾都是命運。無論是殺父娶母的伊底帕斯，還是愛神阿芙蘿黛蒂，他們都不能違抗命運的安排，他們也都在努力與命運抗爭。可是在這個故事裡，與人物作對的不再是命運了，而是家族成員。賽姬的故事集中了父女矛盾、姐妹矛盾、夫妻矛盾、婆媳矛盾……。幾乎是所有家族內部矛盾的總和。而且，希臘神話中的愛情相對比較簡單，主要的故事元素是宿命、誘惑等。可是這個羅馬人的故事，充滿了嫉妒、背叛、諾言、門第、家族矛盾……所有婚戀故事中的戲劇元素都齊全了。

希臘人那個調皮可愛的小邱比特長大了，而洋溢著希臘精神的神話也至此結束了。

邱比特與賽姬
安東尼奧·卡諾瓦／18 世紀末／大理石雕塑／巴黎羅浮宮

這尊雕塑被很多人稱為《天使之吻》，它就是在表現邱比特用自己的真愛之吻喚醒賽姬那一刻的情形。雕塑中兩個人身體不可思議地扭曲在一起，從各種角度看兩人都是糾纏在一起，充滿了想像力。

Chapter 13

偉大的失敗
挑戰神靈者
Challenger

1

挑戰繆斯

　　解讀希臘文化，不僅需要瞭解希臘的神是誰，還要看希臘神話中人、妖與神的關係。古代希臘與華夏不同，雖然希臘是個神靈遍地的國度，可是和世界上許多文化相比，希臘人又偏偏最不把神放在眼裡。

　　希臘神話中的神絕不是全能的。例如，愛與美之神阿芙蘿黛蒂在特洛伊戰爭期間，為了保護自己心愛的兒子伊尼亞斯反而被希臘勇士所傷，當她哭著向宙斯告狀時，宙斯卻說：「妳是掌管愛的女神，明明不懂軍事戰爭，為何以身犯險？」

　　這種故事絕不可能出現在華夏的神話裡，中華民族很難想像神會被凡人傷害。

　　又如，就算是宙斯，也不能抗拒命運的安排。這就是希臘人對神的理解，就算是有著至高無上地位的神，也有他無能為力的地方。在希臘人的心中，這世界上既沒有唯一的神，也沒有至高無上的神。如果真有什麼是至高無上的，那大概就是命運了。對不起，這至高無上的命運沒有被人格化。也就是說，命運本身沒有成為一尊神，所謂的命運三女神更像是它的秘書，在幫助協調命運的執行。

　　就算是本色當行的神，他們那「天下第一」的地位也時時受到挑戰。希臘神話中，雖然挑戰神的人最後都被殘酷報復，但是對神的挑戰仍代代不絕。人一邊崇拜神靈，祭祀神靈，祈求神靈的幫助，一邊

蔑視神靈，嘲笑神靈，挑戰神靈的權威，這成了希臘神話特殊的色彩。

宙斯的兒女們中，人緣最好、看上去最與世無爭的應該是九位繆斯女神。她們分別主管悲劇、喜劇、詩歌、散文、音樂、舞蹈、歷史、文學以及天文學。在古希臘，不管是史詩還是抒情詩，都是由詩人伴隨著里拉琴美妙的聲音演唱的。

可是即使如此，如果得罪繆斯女神，詩人也是要付出巨大的代價。

有一位名叫塔米里斯的詩人，在一次賽詩會上公開挑戰繆斯，與繆斯比賽詩歌。最後，獲勝的繆斯為了懲罰塔米里斯的狂傲，罰他雙目失明。從此，古希臘的史詩吟誦者們大多是盲詩人，包括吟誦了《荷馬史詩》的荷馬在內。

作為宙斯的女兒們，繆斯們的打扮原本只是頭戴金髮帶。可是，

海希奧德與繆斯

居斯塔夫・莫羅／1891 年／木板油畫／59cm×34.5cm ／巴黎奧賽博物館

在莫羅的畫裡，背插雙翅的繆斯正在指點一位少年人彈琴。這個受到繆斯眷顧的幸運兒名叫海希奧德，是一位非常著名的古希臘詩人。正是他編寫的著作《神譜》記載著宙斯、謨涅摩敘涅與九個繆斯的故事。

繆斯們拔去賽蓮們的翅膀
羅伯特・巴尼／ 1922 年／私人收藏

巴尼畫中的繆斯們毫不留情地拔掉了賽蓮們的翅膀，這種優勝者的殘忍決絕也是華夏神話中不曾出現過的。

在一些藝術作品中，她們會以背生雙翼的女神形象出現。

　　繆斯女神的翅膀也是從一次比賽中得來的。這一次的挑戰者是賽蓮三姐妹，她們是河神阿謝洛奧斯的女兒，有著美妙無比的歌喉。正因如此，她們要挑戰繆斯姐妹，與繆斯們進行了一場音樂比賽。當然，她們落敗了。作為對失敗者的懲罰，繆斯們毫不留情地拔去了她們的翅膀。

　　正因為從賽蓮那裡拔下了翅膀，繆斯們從此有時也會以身插翅膀的形象出現。而那些賽蓮被拔掉翅膀之後，只能住在海邊繼續唱歌。如果有水手聽到她們的歌聲，就會被迷惑，情不自禁地開著船向海邊的山崖撞去，船毀人亡，這就是歐洲神話中的致命的「美人魚」。直到後來，聰明的奧德修斯駕船航行至此時，事先用蠟封住船員的耳朵，不讓他們聽見賽蓮的歌聲，然後又讓人把自己綁在桅杆上，讓自己就算受到迷惑也無法做傻事，才終於成為一個聽過賽蓮歌聲的活人。

　　正因為有賽蓮的這段有翅女妖──海中人魚的演變史，西方的畫家們在表現奧德修斯的這段故事時，有人把賽蓮畫成了美麗嬌弱的美人魚，有人則讓她們身插雙翅，繼續在海面上自由飛翔。

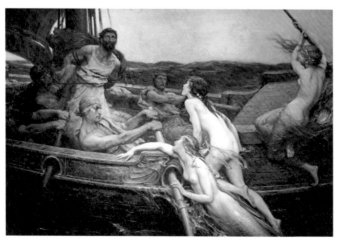

尤利西斯與賽蓮
赫伯特‧詹姆斯‧德雷珀／1909 年／布面油畫／177cm×213.5cm／
赫爾市費倫斯畫廊

尤利西斯與賽蓮
約翰・威廉・華特豪斯／1891 年／布面油畫／100.6cm×202cm ／墨爾本維多利亞國家美術館

2

挑戰阿波羅

如果說，因為挑戰繆斯而被拔去雙翅的賽蓮們還是技不如人，那麼向阿波羅挑戰的瑪爾緒阿斯就實在是輸得有些冤。

瑪爾緒阿斯是一個普通人，有一天，他撿到了一支笛子，吹出了美妙的音樂。在希臘神話中，阿波羅是音樂之神，他總是手持七弦琴出現在各種繪畫作品中，但是現在人間卻出現了一個演奏音樂的絕頂高手，甚至有人說他的音樂勝過了阿波羅的，這就惹得阿波羅非常不滿，要與這位瑪爾緒阿斯一較長短。

這一天，阿波羅頭戴月桂花冠，身穿華麗披風，手裡拿著金豎琴，來與瑪爾緒阿斯比賽。比賽的裁判，正是九位繆斯女神——一看這裁判陣容就讓人擔心黑哨（在比賽中對其中一方極有利的裁判）。

兩人一連比了兩輪，都不分上下。這讓阿波羅非常不滿，作為一個音樂之神，與人戰成平手就已經很沒面子了，更何況還有可能會失敗？為了保住自己音樂之神的地位，阿波羅在第三輪比賽之前忽然提出：下一輪比賽，兩人把各自的樂器倒過來演奏。這下子瑪爾緒阿斯這邊可就麻煩了：阿波羅的金豎琴倒過來依然可以演奏美妙的樂曲，可是笛子倒過來怎麼吹？

憑藉著這個計謀，阿波羅取得了勝利。勝利之後的阿波羅非常殘忍，也許是為了杜絕今後可能出現的各種挑戰，阿波羅捆住了瑪爾緒

阿斯後把他倒吊在樹上，然後活剝了他的皮。

　　瑪爾緒阿斯的皮此後一聽到笛子聲音響起就會隨著旋律輕微抖動，但一聽到豎琴的聲音就靜止不動了。這位落敗的音樂家，至死都不甘心。

　　據說，他遭遇這麼悲慘的結局，是因為最初把他引上音樂道路的那支笛子，是被智慧女神雅典娜扔掉而且還是被她詛咒過的。

　　可想而知，得罪雅典娜會更慘。

　　可是即使如此，還是有一個女子站出來挑戰雅典娜。

剝瑪爾緒阿斯的皮
提香／1570 年——1576 年／布面油畫／212cm×207cm ／庫倫洛夫主教博物館

3

挑戰雅典娜

　　想當年，潘朵拉出生時，雅典娜賦予了她精湛的紡織的技巧。也許是因為古人認為紡織最能體現女子的智慧——亦即「心靈手巧」的緣故吧，希臘神話中的雅典娜除了是智慧女神、戰爭女神之外，也是紡織女神。

　　雅典娜雖然有崇高的地位，卻偏偏也有人向她提出挑戰。

　　挑戰者名叫阿拉克妮，她是人間最擅長紡織的少女，她的紡織技巧為世人所稱道，據說已經高於雅典娜本人。雅典娜聽說此事非常不滿，就變身成了一個老婦人，特意來與阿拉克妮比賽紡織。

　　結果，雅典娜輸了。

紡織女

迪亞哥‧羅德里格斯‧德席爾瓦‧維拉斯奎茲／ 1655 年——1660 年／布面油畫／ 220cm×
289cm ／馬德里普拉多博物館

巴洛克時期畫家維拉斯奎茲畫過一幅意味深長的油畫，名叫《紡織女》（見 P.281 圖）。這幅畫的視覺焦點很容易落在景深的最深處，也就是光亮處那幾個衣飾豪華的貴婦人，她們正在挑選掛毯。可是，畫幅的前景暗處卻有一個老婦人和一個少女正在紡織。這幅畫還有一個別名叫《帕拉斯與阿拉克妮》，畫家在畫中暗含了雅典娜與人間少女比賽紡織的故事。在這裡，神化身的老婦人由於光線的原因實際上成為畫面的配角，而人間的少女反而成為畫面的主體。人與神的關係，於此形成一種巧妙的對比。不僅如此，畫家把挑選掛毯的貴婦人放在透視的焦點位置，又用強光輕易地奪取觀者的關注。這也就讓辛苦工作的平民少女與閒適奢侈的貴婦人形成了另一重巧妙的對比。

對於不瞭解雅典娜與阿拉克妮故事的觀者來說，這幅畫裡只有平民與貴族的一層對比。如果對希臘神話中的這個故事有所瞭解，觀者還能從中看出更多的寓意。

雅典娜一定沒有聽說過「青出於藍」的典故，她的字典中只有「惱羞成怒」。惱羞成怒的雅典娜，一氣之下把阿拉克妮變成了一隻蜘蛛，讓牠永遠在紡絲織網。

這是雅典娜難得的一次失敗，但也因此被人牢記。

4

挑 戰 神 靈 們

　　挑戰雅典娜與阿波羅中的任何一個，最後都落得那麼慘的結局，還有人接著挑戰他們嗎？

　　希臘神話的答案是：有，而且，還是同時挑戰了他們兩個。

　　這個人的名字叫拉奧孔。

　　拉奧孔是特洛伊戰爭時期特洛伊城裡的一位祭司，也是特洛伊城最有智慧的人。希臘聯軍圍困了特洛伊十年都沒能取得勝利，而且自己這方的大將連連倒下，連最無敵的阿基里斯都已經死於這場戰爭了。在這焦灼之時，希臘方面的智者奧德修斯出了一條計策：建造一座巨大的木馬，讓希臘將士們藏身在木馬裡，等到特洛伊人把木馬當作希臘人的戰敗禮物拖進城門之後，再趁著夜色跳出來，給特洛伊人致命一擊。

　　這個計策成功的關鍵就在於：特洛伊人真的傻乎乎地把這座大木馬拖進城去。難道偌大的特洛伊，就沒有一個清醒的人？

　　當然有，這就是拉奧孔。

　　當拉奧孔看到希臘人留下的巨大木馬時，意識到了這是希臘人的詭計，一再叮囑特洛伊人不要上當，千萬不要把木馬拖進城去。他知道，在奧林匹斯諸神中，雅典娜、赫拉和阿波羅都與特洛伊城有嫌隙，這個木馬計是受到雅典娜和阿波羅保護的。但即使如此，他還是大聲

拉奧孔
艾爾·葛雷柯／1610 年——1614 年／布面油畫／137.5cm×172.5cm／華盛頓美國國家美術館

這是西班牙畫家葛雷柯筆下的《拉奧孔》。作為 17 世紀初的畫家，葛雷柯是那個時代的「怪咖」，他的風格直到 19 世紀印象派發展起來時才重新被人發現、被人矚目。他前期作品與那個時代的風格特點完全一致，畫面構圖均衡、色彩和諧、光影突出、人體精準，可是他的晚期作品卻把這一切都打破了。在這幅作品中，拉奧孔父子的身體灰白、頎長、扭曲，配合上動盪的地平線，在無盡的悲涼中平添一種荒誕感，彷彿整個世界就是荒誕的。而雅典娜與阿波羅就站在一旁，冷冷地看著這幕悲劇的發生，看著觸怒他們的拉奧孔一點點走入絕境。

疾呼，提醒自己的族人不要上當，甚至一怒之下把長矛向木馬擲去。他的行為自然觸怒了雅典娜，雅典娜為了保證希臘人的計策能夠成功，派出兩條巨蛇，將拉奧孔的兩個兒子死死纏住，拉奧孔也為了救兒子而被毒蛇咬死。

　　與 P.284 的那幅油畫作品相比，P.286 的另一尊雕像《拉奧孔》更是大名鼎鼎。這尊雕像作品表現的是大蛇開始纏住拉奧孔兩個兒子時的悲慘場面：大蛇已經死死纏住了拉奧孔左側的兒子，他右側的兒子剛剛被纏住，還力圖擺脫大蛇去幫助父親。拉奧孔有力的手狠狠抓住蛇頭，可是即使如此，他的表情卻充滿了悲哀與絕望：因為他已經知道這絕非一般的蛇，這是來自神靈的懲罰，自己和兩個兒子無論如何都難逃一死。雕像中的拉奧孔，每一塊肌肉都緊繃著，凸顯著人物內心的痛苦與絕望。可是，他的面部表情卻不猙獰，他沒有大聲呼喊，整座雕塑反而讓人能感受到拉奧孔的平靜。這正是希臘藝術追求的精神——理性、克制。

　　18 世紀的歐洲人曾經用兩句話來總結希臘藝術的特點：高貴的單純，靜穆的偉大。這兩句話就是對《拉奧孔》的藝術特色的最精湛的注解。德國美學家萊辛甚至以《拉奧孔》為名寫下了自己最著名的美學著作，歌德也曾經說：《拉奧孔》中同時包含了畏懼、恐怖和同情，是勻稱與變化、靜止與動態、對比與層次的典範。

　　那麼多藝術家、美學家之所以在《拉奧孔》面前流連忘返，就在於《拉奧孔》的身上深刻地凝聚著希臘人的藝術精神，甚至是文化追求。

拉奧孔

西元前 1 世紀中葉／古希臘羅德島的雕塑家阿格桑德羅斯，和他的兒子波利佐羅斯、阿典諾多羅斯三人集體創作／大理石／高約 184cm ／梵蒂岡博物館

此外，這尊雕像也是希臘精神的完美體現：至高無上的命運已經化為毒蛇纏住了普通人，可是即使普通人已經窺知了命運的不可違逆，也要拼盡全力與之一搏。希臘人知道，無論自己如何努力都不能阻擋命運規定的結局，所以這奮力的搏鬥不是為了改變命運，而僅僅是為了向命運顯示人類永不妥協的精神。這才是希臘文化中最崇尚的——人的高貴。

希臘神話中，神靈儘管高高在上，但更高貴的是不斷有普通人會用自己的才能、透過自己的行動去挑戰神靈。就算一個個都落得悲慘的下場，就算明明知道命運、天力的不可違，可是希臘神話還是把巨大的同情與力量注入那些挑戰神靈的人身上，讓普通人在他們的行動、他們的失敗中看到人性的偉大與高貴。

希臘眾神的天空
從神話傳說探索諸神的日常與起源

作　　　者	江逐浪
發 行 人	林敬彬
主　　　編	楊安瑜
編　　　輯	李睿薇
內 頁 編 排	李偉涵
封 面 設 計	林子揚
編 輯 協 力	陳于雯、高家宏
出　　　版	大旗出版社
發　　　行	大都會文化事業有限公司
	11051台北市信義區基隆路一段432號4樓之9
	讀者服務專線：(02)27235216
	讀者服務傳真：(02)27235220
	電子郵件信箱：metro@ms21.hinet.net
	網　　　址：www.metrobook.com.tw
郵 政 劃 撥	14050529 大都會文化事業有限公司
出 版 日 期	2021年01月初版一刷 · 2022年09月初版五刷
定　　　價	420元
I S B N	978-986-99436-6-6
書　　　號	B210102

Banner Publishing, a division of Metropolitan Culture Enterprise Co., Ltd.
4F-9, Double Hero Bldg., 432, Keelung Rd., Sec. 1,
Taipei 11051, Taiwan
Tel: +886-2-2723-5216　　Fax: +886-2-2723-5220
Web-site: www.metrobook.com.tw
E-mail: metro@ms21.hinet.net

◎本書由化學工業出版社授權繁體字版之出版發行。

國家圖書館出版品預行編目（CIP）資料

希臘眾神的天空:從神話傳說探索諸神的日常與起
源/江逐浪著.--初版.--臺北市:大旗出版:大都會文化
發行, 2021.01
288面 ;17×23公分

ISBN 978-986-99436-6-6（平裝）

1.藝術評論 2.希臘神話

901.2　　　　　　　　　　　　　　　109018457